中國美術史

・譯 文：馮作民・出版者：藝術圖書公司

彩色中國美術史

目　錄

第一章　三皇五帝時代的字文畫

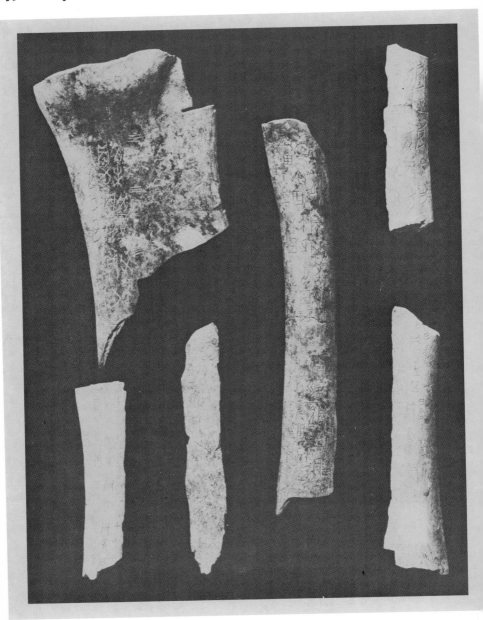

1　甲骨文

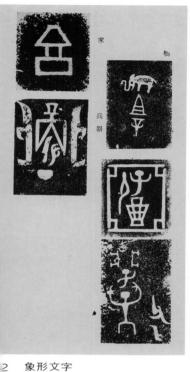

2 象形文字	3 甲骨文字的合文	4 甲骨文字的構造

❶象形文字　　據說皇帝的大臣倉頡，<u>仰取法於天</u>，<u>俯察法於地</u>，象山川形勢，觀鳥獸足跡，而制定了中國最早的「象形文字」。例如⊙代表日、☽代表月、屮代表草、米代表木、魚代表鳥、魚代表魚等，就都是最典型的中國象形文字。所謂象形文字，也就是模仿物體的形狀，寫形與寫生兼而有之，可以說已經具備了繪畫的原始形態。在另一方面，中國繪畫對於筆墨非常重視，因此有很多人倡導「書畫一家」的論調，可見文字對於中國繪畫的重要性，這在研究中國繪畫史時應該特別注意。也就因為如此，自古就有「<u>文字即繪畫，繪畫即文字</u>」的說法；中國文字的結構非常優美，自然美與藝術美兼而有之；所以如果就中國書法的傳統精神來說，文字與繪畫的關係是非常密切的。

❷最早的繪畫　　據說中國繪畫的始祖，就是黃帝的大臣史皇。他也和倉頡制定文字一樣，為中國創作出了最原始的繪畫；原來在黃帝時代，設有曆書、音樂、律、度、量、衡，並整備衣冠制度，例如天子的皇冠「端冕」，以及天子的龍袍「袞衣」，就都是根據這種制度制定的。倉頡用文字畫成各種圖形，那麼史皇在衣冠上也必定會點綴一些彩色花紋，這就是「五采之繪」。

❸五采之繪　　據「尚書益稷」記載，五采之繪在虞舜時代就有了；五采的「采」同「彩」，就是用五種彩色描畫在服裝上。據說在虞舜時代，用五彩畫成十二服章，有的書上還說在黃帝時代就已經有了這種十二服章；十二服章究竟是怎樣的一種樣式呢？

5　甲骨文

6　獸骨全形

從後來的陶器和其他工藝品的圖樣上，可以想像出一個大概的輪廓，也就是在衣服的上裝畫有：㈠太陽：裡面有一隻三條腿的烏鴉。㈡月亮：裡面有一隻在搗長生不老妙藥的兔子。㈢星辰。㈣山川。㈤兩條龍。㈥野鷄⋯⋯等；衣服的下裝則畫有：㈠杯兩個。㈡水草。㈢火焰。㈣米粉。㈤斧鉞。㈥亞字⋯⋯等。其中日月星辰以及山川龍等等，都分別代表有特殊的意義。例如日月星辰表示照臨；山意味着鎮壓；龍則象徵變化；而米粉，大概是表示生活。中國的象形文字旣然都象徵着某種形義，那麼這些服章當然也一定都象徵某種事物。總而言之，中國到了五帝時代的末期，繪畫已經相當的進步了，並且完全以繪畫的姿態向前發展。像舜的妹妹嫘，就是一位很會畫畫的女人，因此「畫史會要」一書，就尊稱嫘爲繪畫始祖。在這裡最應注意的，就是接着五采之繪而興起的「縫繪」。

❹縫繪　　　繪畫的「繪」字從系部，意思就是用絲會合在一起。因此五采之繪，就是用五種顏色的絲會合在一起，然後再作成某種圖形。旣然是把很多絲會合在一起，那麼自然而然的就產生了縫與織等手工，如果用今天的話來說也就是「刺繡」。到了周代又有所謂「設色之工」，就是指專門處理彩色的工人，例如畫繢鐘、筐慌等等；而所謂「畫鐘」就是繪畫的意思，和縫織有關係。當然，也只有用畫彩所畫出的繪畫，才能算是眞正的繪畫，然而當初這種「縫繪」也就是繪畫。不論是縫繪也好，或者刺繡

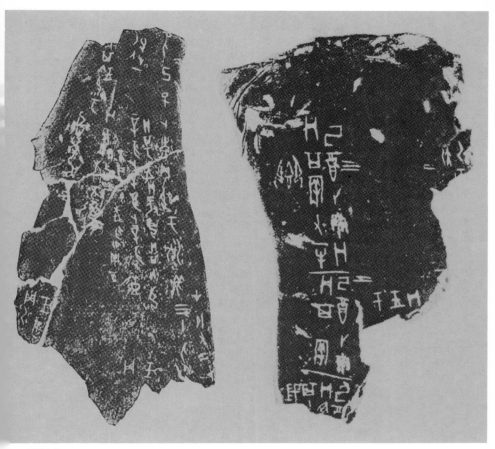

甲骨文

也好，只要用的是五彩的絲線，就必須有染絲的工作出現。由此可見，在縫繪出現的同時，也有了染絲線的工作。總之，中國的繪畫和縫織是具有特殊關係的。

　　用各種彩色的絲線，來做成各種彩色的圖樣，是容易表現美感的方法，同時也是最適當的審美藝術方法；因此中國古代特別珍視這種縫織物，並且把這種縫織物的花樣應用到土器、木器、竹器、以及牙角上，進而更把這種花紋彫刻在金屬器物上，這就是中國古器物花紋圖樣的起源，這種花紋叫做「織紋」或者「繡紋」。例如在殷墟發現的一塊獸骨，大概就是用來做傢俱的柄，上面刻有某種怪獸的形象，這種怪獸自然和古代的信仰有關，此外還彫刻有自然的物體。又例如在殷墟發現的一個土器，上面也鑄刻有怪獸，以及象徵雷的自然現象等等。另外還有銅器，也是三代舉行典禮時所要用的一種器具，上面也刻有與信仰有關的怪獸。關於這些圖樣的詳情，以後雖然還要詳細敍述，不過這裡必須先知道的，就是這些圖象都是淵源於縫繪和縫織的技法，也就是把縫繪的方法運用到骨器、土器、和金屬器上了。

第二章 三代的器物畫

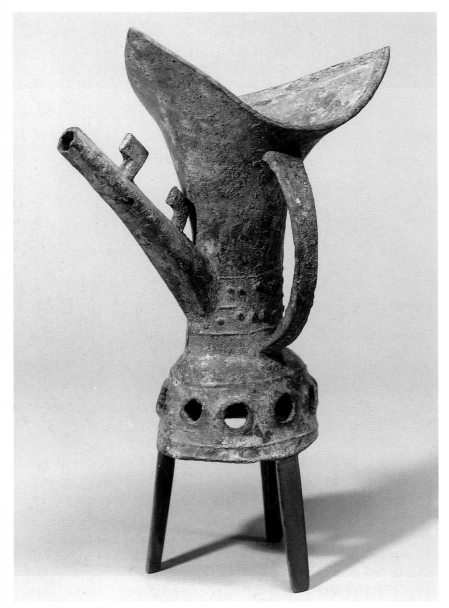

8 殷‧連珠紋管流角 青銅

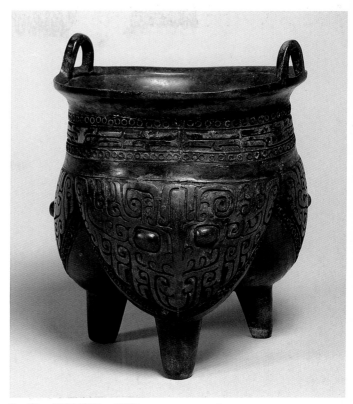

9　殷　饕餮紋鬲　青銅

❶最早的壁畫　　中國到了夏商時代，繪畫就又向前邁進了一步。其實何只繪畫，就是一般美術，到了三代也呈百花齊放之觀。由於這些帶有相當講究圖案的貴重器物，都陸續被考 古學家考證出 是屬於這個時代的遺物，所以中國美術史通通都是 以三代爲開端。

　　首先從保存於文獻的繪畫說起，因爲在夏代盛行一種風俗，就是邊遠地方的居民，往往要把珍禽異獸的圖像獻給朝廷，藉以表示他們對朝廷的忠貞。於是朝廷就把這些圖像鐫刻在鼎等器物上，同時還彫刻鬼神與怪獸的圖形，然後再公示給人民看，藉以加强人民對朝廷的景仰心。據「尙書」記載，殷代曾有「湯王良弼夢象」的故事，是說天子命**工人畫夢**中所見到的人像，最後竟任命這位工人爲宰相。在器物上不僅有圖形和花紋，同時還畫有人物像，而且在當時非常的流行。歷史發展到了王朝時代，文化也必然集中在中央政府，由於有政府大量的財力支援，所以文化的發展特別迅速，文化性質當然就是以君王爲主體了。這種歷史演進的過程，世界各國各地幾乎完全相同，中國三代的繪畫演進自然也不例外 。就是畫工都 必須服從帝王的命令，完全照帝王的意 旨來畫圖施工。

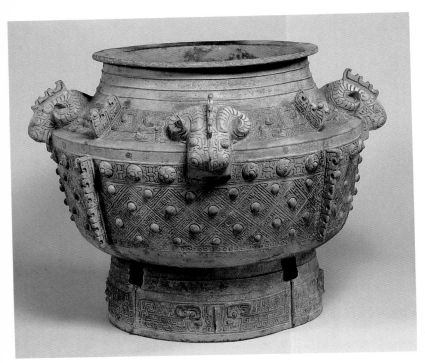

10　殷　四羊首瓿　青銅

　　這種傾向隨着王朝的强大而更加顯著，尤其在周代特別惹人注意。例如周天子便曾在宮門上畫虎以示威嚴，同時又在明堂的門牆上畫有堯舜和桀紂的肖像，此外周公又幫助成王畫了一幅背着斧鉞的畫。由此可見，在三代時就已經有了正式的壁畫。據說後來孔子曾到這些壁畫的前面來參觀，他走來走去久久不忍離開，然後竟對跟隨在身旁的門生說：『此周之所以隆盛也。』

　　❷勸誡畫　　所謂勸誡，就是勸功懲惡的意思。古巴比倫和亞述，每當國王作戰勝利，都要做成宣揚威勢的浮彫。這種誇張民族武力的畫，和中國的勸誡畫可能具有同樣的心理。印度的美術，不論在意匠或設計上，都是以民族信仰爲主體，這種情形也和中國的勸誡畫具有同樣的心理作用。然而仔細加以研究，就知道中國的勸誡畫是具有一種獨特的精神。

　　在古代的美索布達尼亞地方，不斷鬧着强烈的民族戰爭，因而王朝的興滅也就特別頻繁。中國也是如此，自古就不斷鬧着朝代興亡。從三皇五帝一直到後代的王朝，簡言之就是一部朝代興亡史。不過中國的戰亂只限於中國內部，所以中國歷史和西亞各國的興亡史大異其趣，其結果在美術的設計與意匠上也就互有不同；但是其中最重要的，還是有關民族性和宗教信仰的問題。從宗教信仰一點來研究，簡單地說，就是古代西亞地方的美術，多半以神話爲藝術的主要題材與內容；反之中國古代的藝術，却是以道德爲藝術的主要題材與內容。

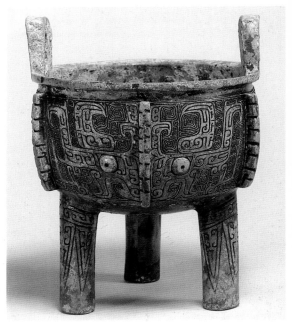

11　殷　**饕餮**紋鼎　青銅

❸古代信仰與美術圖樣　　中國自古就流傳有無數神奇古怪的故事，其中雖然也有不少是富於宗教色彩的，然而概括說起來，故事神話的成分還是很稀薄，因爲中國人自古就缺乏熱烈的宗教感情；如果和古代西亞民族與印度民族一比，就知道上面的說法是非常正確的了。然而再仔細推敲，也不能說中國人就沒有虔誠的宗教信仰，只是由於國土關係與民族性質，而形成另一種特別的信仰。簡單地說，古代中國人所信仰和崇拜的，第一是天地自然，第二是祖宗先人，第三是英雄豪傑。所謂「自然崇拜」，在世界各地都可以找到實例，因爲太古民族都必然會經過自然崇拜的階段。至於自然崇拜的細目，在天是崇拜日月星辰，在地是崇拜山川草木，有時甚至連動物也變成崇拜的對象，這種情形中國和世界各國沒什麼兩樣。所謂英雄豪傑的崇拜，到了最後會由崇拜豪傑而變成崇拜一國的帝王，這種宗教思想在中國特別明顯。至於說到山川草木的崇拜，首先是由於恐懼一種精靈而產生崇拜，這種精靈是住在山岳和河谷的深處。此外中國人也會幻想出很多具有靈性的動物，例如天上的龍和地上的麒麟，也都成爲精靈崇拜的一種。然而在這些崇拜之中，在太古的中國民族來說，其崇拜的方法和儀式，具有非常現實的性質，是中國人的一大特色。

　　中國民族的信仰爲什麼會那樣現實呢？原來中國民族文化發祥地的華北地方，雖然是風光明媚山河雄壯，却由於氣候的寒冷使人有一種落寞之感。例如中華民族文化發祥中心地的黃河流域，雖然號稱爲世界三大文化發祥地之一，可是由於黃河河水的無定期汜濫，在歷史上眞不知給中國人造成了多少的災難，由此可見它給中國人的恩惠並不算太

12　西周　火龍紋簋　青銅

　　厚。生存在這種自然環境下的中國人，自然而然產生了一種極為現實的信仰與觀念。這
也就是說，中國人雖然由於恐懼自然而崇拜天，但是却不像古希臘人那樣富有高超的幻
想，更不會產生讚美神和歌頌大自然的觀念，一切都只能為避免現實生活中的災難而祈
禱。在這種情形之下，中國人就失去了理想，他們只知道為目前的生活而奔波，却沒有
把民心導向高遠的理想；一切都以現實世界的善惡為中心，因而乃形成了中國人極為現
實的宗教信仰。

　　如果說到中國人的固有宗教，當然我們就會立刻想到孔子的「儒教」。凡是懂得中國
歷史的人都知道，儒教是世界上最實際的宗教，因為孔子絕口不談鬼神和迷信，可見儒
教是最合乎中國人現實觀念的一種信仰，一切教義都完全以現實社會的實際生活為出發
點。除了儒教之外還有「道教」，道教的始祖就是衆所周知的老子。老子是和孔子同時
代的宗教哲學家，他所創的道教也比儒教的教義更為深遠，因為道教教義裡談到了很
多神鬼仙人之事，遠比儒教的現實信仰具有純宗教色彩。不過，後來由於佛教的傳入中
國，致使道教思想發生了些許變化，並且喪失了老子的深遠理想，而變成和儒教同樣現
實的信仰。其實只有道教才是中國人固有的純粹宗教，因為道教代表了中華民族自黃帝
以來的宗教思想；所以說道教之於中華民族，就如同婆羅門教之於印度民族一樣。道教
思想和中國的繪畫思想，具有非常密切的重大關係，這在後面還會詳細討論。

　　總而言之，太古時代中華民族的宗教信仰，就是以現實生活的善惡為中心，因為只有
這樣才最合乎中國人的現實宗教信仰。此外還有古代各種宗教上的儀式，以及有關宗教

13　西周　銅盤　青銅

器物上的圖樣和花紋，也都和中國人的這種現實宗教信仰有密切關連。就像中國人不論是掛在明堂裡的壁畫，或者是表現皇帝威儀的紀念圖像等等，除了顯示對先人與偉人的崇拜外，還有垂範現在以及後世的用心。這種種的宗教信仰與觀念，都一一表現在各種器物的意匠和圖案上了。

❹器物的圖案　　所謂器物的圖案，第一就是指器物的造型方法；第二就是指器物表面圖案的製作方法。中國人的器物從上古時代起，就都是配合實際需要而決定它的造型，不論是用獸骨獸角或土木製作的器物，就都是根據實際的目的而決定器物的形狀。關於這種器物形態上的趣味與變遷，雖然是屬於工藝美術方面的課題，不過中國由三皇五帝到夏商周止，曾隨着文化的演進而訂定宗教上的禮儀和制度，而因禮器、祭器、樂器、兵器、以及一般器物，也都配合這種宗教禮儀和制度而進行了一番整頓與刷新，於是乃加入了那種具有道德意義與現實宗教信仰的成分。特別是夏朝中葉的銅器產品特別多，到了周代銅器的種類更是多到無法數計。夏商周時代的器物，今還天遺留下很多，這雖然是工藝美術方面的問題，不過在繪畫史上也非常重要；因爲各種銅器上的圖案和花紋，都是研究中國繪畫史不可忽視的東西。

在現存的古代中國器物上，主要的有鼎、尊、彝、卣、匜、敦、觚、鐘、鐸、鈸、爵等。其中「鼎」是三足的器具，主要是用來裝酒和食物，是祭典時所使用的重要神器之一。「尊」和「彝」也都是禮器，周制所說的「六彝六尊」就是指此。而「卣」也是禮器之一，和尊、彝的情形相同，只是在大小上略有差異罷了。至於「匜」則是裝水的器皿，同時也是化妝時所使用的器具。「敦」也是禮器的一種，每當歃血爲盟時方才使用。「觚」本來是尊的一種，但是比尊細小，是喝酒時所用。「鐘」「鐸」「鈸」等三

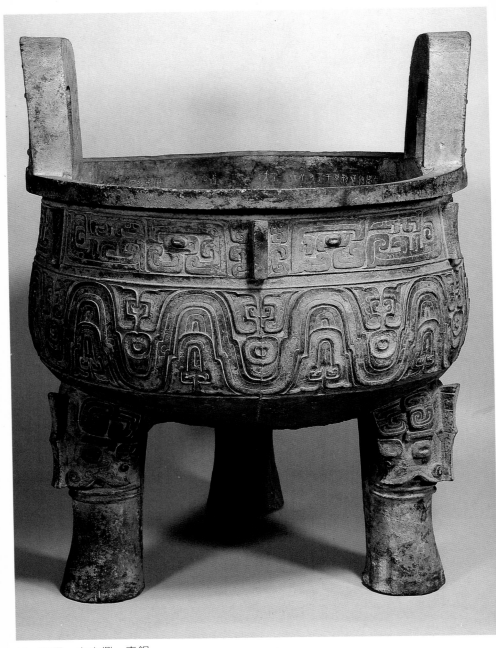

14　西周　大克鼎　青銅

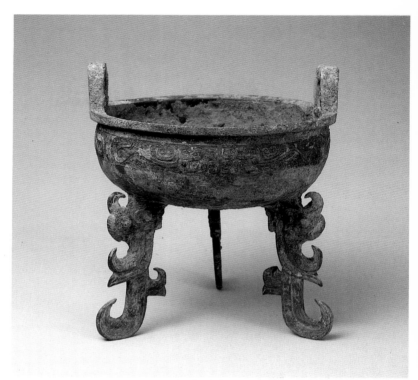

18 西周 銅鳥形足鼎 靑銅

秦以前各時代的磚瓦斷片，今天已經陸陸續續地發現了很多，上面的圖案除了前面所說的花紋之外，還有龍和麒麟等各種花紋，其構想簡單樸素而雄偉，同時也帶幾分比喻和警世的成分，不僅可以看出古代中國人的思想，同時也可看出其彫工和意匠之精細。

　　以上所說的花紋圖案，有的是一件器皿上只刻一種圖案，有的却是兩三種合刻在一種器皿上，這在組合上當然有種種的技巧存在，不過這些都是屬於美術工藝上的細節問題，並不是繪畫史上所應該討論的。在周代還有一種手工藝很發達，那就是玉石和寶石彫刻的細工；在這些彫刻品的表面上，當然也都裝飾有直線和曲線的花紋；不過關於這些線條藝術，此處暫時略而不談。說到鏡的製作，在中國很早就開始了，只可惜夏商周三代都沒有遺物保存下來，因此關於鏡上的花紋也無從得之。總之，這裡所列舉的各種器物圖案，都是和古代中華民族的信仰有因緣。同時根據這些器物上的花紋，更可窺知古代中國人表現圖象方法的一斑。

　　根據瑞典人安德遜（Andersson）民國十四年的調查報告，他在「中國農商部地質調查所」顧問任內，曾在黃河與洮河河谷及青海一帶發現了很多古陶器。據他考證說，這些陶器是西元前三千年左右的太古遺物。在這些古陶器中，最惹人注意的就是上面的花紋，計有「波行紋」和「廻行紋」等珍奇圖等。因而就有一些考古學家猜測，這些古陶器可能和波士尼亞或邁錫尼的古陶器花紋有關係。

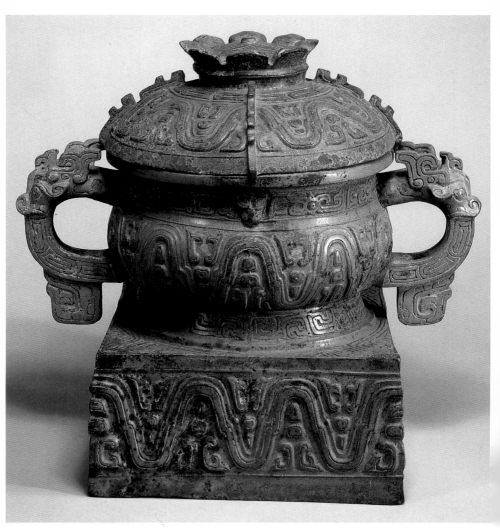

19 西周 虎簋 青銅

第三章 春秋戰國時代的繪畫

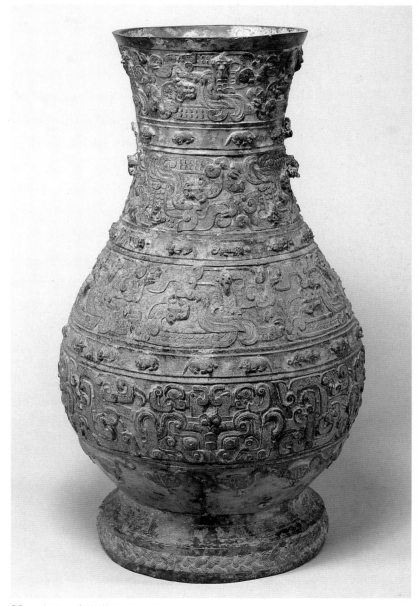

20 春秋 鳥獸龍紋壺 青銅

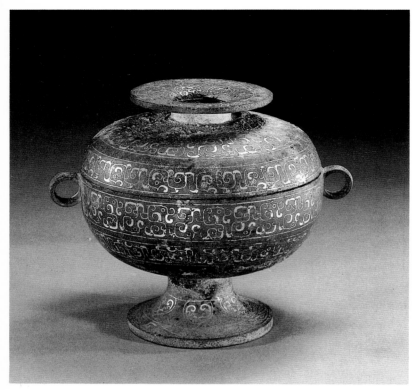

21　戰國　錯金銅蓋豆　金銅

　　❶**畫論之始**　　春秋戰國時代也和先秦相同，仍然盛行具有勸誡意味的繪畫。例如楚國在先王的陵廟或公卿祠堂裡，都有描述天地山川神靈和古聖先賢肖像的壁畫。此外在春秋戰國時代，還流傳着很多有關繪畫的掌故；例如楚元君招聘的畫工，特別喜歡畫工在畫畫時擺出「槃礴」的姿勢，所謂槃礴就是畫家畫畫時盤腿而坐。另外有一個仕於周天子的畫家，在三年之間竟畫遍了龍蛇禽獸車馬等萬物的形狀。還有在魯國有一個名叫「公輸班」的畫家，曾經畫了一幅「忖留神」的畫像。而齊國有一個名叫「敬君」的畫家，在為齊王畫壁畫時，就曾經登上九重之台，而且一連幾年沒有回家，他由於想念遠在家裡的愛妻，就畫了一幅妻子的畫像來欣賞，不料被好色的齊王看見之後讚為天仙，竟拿出巨額金錢把他的妻子納入宮中為妃，由此可見這位畫家的肖像畫是畫得如何之好了。最後還有一個很有趣的畫壇掌故，並且記載在「韓非子」這本書裡；就是說齊王的一個宮廷畫家，當他回答齊王的詢問時曾說：『畫鬼魅易，畫狗馬難。』意思也就是畫憑空想像的東西容易，而實物的寫生則非常難，這是中國繪畫史上有「畫論之始」。

　　春秋戰國時代的繪畫雖然留下了這麼多的掌故，可是却沒有保存下來一幅作品，因此我們也無從推測出他們的畫風和畫技。不過照常理說來，他們的畫法一定還是相當的幼稚與簡單，因為只要從漢代的石刻畫中就可知其梗概了。

20

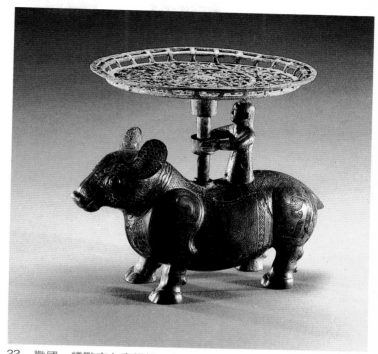

22　戰國　犧獸立人青銅盤　青銅

❷**繪畫敎育的開始**　　以上雖然把三代以前的繪畫史概括地介紹了一番，但是由於沒有遺留下實際的作品，因此我們只能就歷史文獻上的傳說來憑空描繪，不過從浮彫或者工藝品的圖樣上也可略知風貌。根據這些歷史文獻的記載，就一般繪畫的圖像來說，古美索布達米亞就非常進步，然而在石材與磚瓦都極方便的亞述和波斯，不僅在繪畫方面沒有留下任何作品，就是在其他美術方面也很少有什麼表現，這種情形在印度也一復如此。

因爲印度這個民族有強烈的信仰，他們的生活以堅苦修行爲主體，而修行的廟宇建築雖然非常重要，可是由於印度敎的敎義與觀念，彫刻敎像一直到很晚才開始。正因爲如此，不論繪畫的紀錄是如何，而美術的中心仍然是在建築上。隨着石造建築的盛行，便利用天然岩石鑿石洞與石窟，然後再在裡面裝飾上彫像與繪畫。這種風氣一個時代比一個時代盛行，可見印度美術的中心是在建築與彫刻上。

然而中國的繪畫便和印度等國大異其趣，中國藝術的最大特色，就是書畫兩者之間的關係非常密切。前面已經說過，中國繪畫首先從象形文字發軔，其次便由「縫繪」中獲得技術上的啓示。當然，繪畫的發達自有其個別的因素，不過大體說來都是循着一定的順序演進，也只有在中國書與畫的關係中才顯得特別密切，尤其是從繪畫的精神與思想一點來看，更可證明中國繪畫和中國書法的重大關係。中國是一個具有悠久文化的書畫之邦，離開了繪畫固然無從談書法，可是離開了書法也無從來談繪畫。周代周官敎國子

23　戰國　五牛青銅提筒　青銅

24　戰國　靑銅扣飾　靑銅

以六書，也就等於是教學生的書法與繪畫；所謂六書後面還要詳細介紹，不過簡單說來就是告訴書法的法則和種類。教授六書的第一步，就是讓學生「寫仿」，也就是使學生練習描繪物形的方法，這是學習繪畫的起步。所以中國到了周朝，也可以說已經開始了繪畫教育。

　　繪畫與書法的所以有進展，當然最主要還得歸功於筆。關於筆是什麼時候發明的，眞是個很複雜的問題，不過周代已經在使用毛筆寫字了。例如現存最有名的「石鼓文」，據說就是在周代用毛筆寫成的，假如這種推斷是正確的話，那麼毛筆的發明應該推溯到三千年以前。當我們詳細研究古代繪畫是，就可以知道最早的畫筆是用竹子做的，可是後來隨着書法的突飛猛進，而書畫又結下了那麼密切的關係，於是毛筆就取代了竹筆，這種考證與推斷非常合乎情理。關於畫筆的問題後面還要詳細闡述，因爲繪畫工具在畫史上的地位，特別是在中國繪畫史上非常重要，例如紙張和絹布的發現與使用等等，都是寫中國繪畫史時 不可忽略的問題。 關於紙的問題，當談到六朝時代的繪畫時，再詳細說明。至於絹的問題，因爲是中國人所發明的，當然在古代就能織出很好的絹，所以在這裡也不必詳細介紹，況且這也是一種非常專門的學問與知識。總之，畫畫工具在中國繪畫史上居於何等地位，我們在後面將逐步論述。

第四章　秦代的繪畫

25　秦　陶量・陶量銘文拓本

❶噴畫藝術的傳入 秦始皇二年（西元前二四五年），有騫霄國的畫工「烈裔」者來到中國，據說這個人所畫的畫非常優美，因此留下了很多非常神奇的掌故。此人畫畫時口含墨汁，只要往牆上一噴就能形成一條龍。還有人說烈裔只要用手在紙上一塗，就能像一般人使用準繩那樣正確的畫出線條來，並且能够在一寸見方的小小天地裡畫成山川重疊的一張列國輿圖。還有當他畫完一條龍或者一隻鳳，一經點眼畫睛之後，就會令人有栩栩如飛之感。這些掌故雖然只是傳說，不過却能從這裡略窺秦代中國畫壇的輪廓。的確不錯，因為烈裔的「噴畫」畫法，在中國繪畫史上確實也曾有記載；到了唐代又有所謂「噴畫雲龍」的說法，唐名畫論家張彥遠在他所著的「歷代名畫記」裡，還特別提出這種噴畫來詳細討論。由此可見，所謂口含丹墨對牆噴畫，也絕非向壁虛構的空言。

秦始皇是中國第一位建立統一帝國的君主，因此他不僅是東方歷史上一位空前豪闊的人物，而且也留下了很多輝煌的業績。例如榮華絕代的阿房宮，富麗壯觀的驪山陵，以及那舉世聞名的萬里長城，就都是秦始皇一手完成的，這在中國藝術史上也脈起了一股新興的勢力。不僅大秦帝國的皇都阿房宮等宮殿美侖美奐，就是官員的官邸也都競相以優美的建築、彫刻、繪畫來進行裝飾，藉以表現大秦帝國的富強與威嚴。最可惜的是，這一代輝煌燦爛的藝術作品，由於兩千多年來的殘酷戰火，所有的建築、彫刻、繪畫都已經蕩然無存了，我們今天也只能憑藉僅有的文獻，空空洞洞地略加介紹而已。

❷西域藝術的傳入 今日的蒙古地方，便是秦漢時代匈奴人的活動天下。印度史上產生「犍馱羅藝術」的月氏，就是秦漢時代活動於中國塞外荒漠之區的遊牧民族，後來由於受匈奴人的壓迫而逐漸南下，於是月氏族滅亡大夏而建立了「大月氏國」。後來匈奴人遭受武漢帝的強力征伐，並且派張騫去西域與烏孫等國結盟夾攻匈奴，從此中國就和西域慢慢有了頻繁的文化交流關係，因此中亞安息王國的美術工藝就大量傳到中國。這裡特別要注意的，就是遊牧於中亞的大月氏民族，已經產生了一種別具風格的藝術，其意匠與設計也先後由西域傳到中國。

民國十三年（西元一九二四年），西人柯兹羅烏（ Kozlov, 1863～1953 ），在貝加爾湖南方發現了一座古墳，並且在墳裡挖掘出了各式各樣的殉葬品，從年代上來推斷，應該是秦漢時代的遺物，而且有很多似乎是出於匈奴人的製作。在這些殉葬的古物中，有銅器、鐵器、木器、石器、土器等等。其中最珍貴的還是紡織品，此外還有漆器等重要東西，據考證是屬於朝鮮樂浪郡時代的遺物，一時曾引起考古學界的極大興趣。在這些遺物上所裝飾的圖畫，其意匠與設計都是屬於所謂「大月氏美術」風格，對了解西域古代美術開闢了一條光明的坦途。

第五章 漢代的繪畫

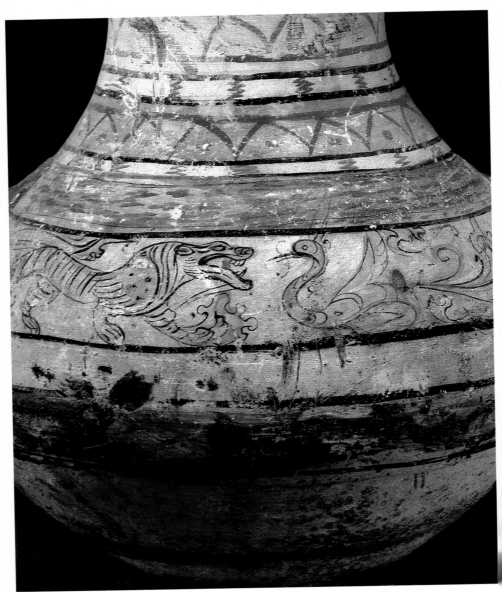

26 前漢 四神紋壺灰陶彩繪（局部）

27　　前漢　四神紋壺　灰陶彩繪

　❶概說　　秦始皇在建築上雖然極一代之榮華，可是他在政治方面却逐漸走向暴虐無道的墮落之途，終於弄得民窮財盡，而使整個帝國趨於土崩瓦解。秦亡後，中國社會產生了一種厭世思想，於是虛無主義乃大行其道，因而道敎的影響也逐漸强烈起來。在這種變態的社會情形下，政治改革與文敎刷新乃是當務之急；無奈由於暴秦的焚書坑儒，以致使中國文敎爲之衰弱不堪，直到漢以後才逐漸復興；可是到了文帝與武帝時代制度大備，其威力竟遠達西域諸國。

　儒敎是漢代政治改革的中心指導原則，因此這個時代非常重視道德行爲標準，其影響更波及到藝術上。例如前面所說的勸誡藝術，在漢代就越發的盛行，不論是宮殿的營造，或者銅像、石像的繪刻，以及建築技法的變遷等等，一切都要迎合這種思想觀念與政治哲學，這是史書上有名文記載的事實。因此要想了解漢代繪畫的實際情形，就必須研究一下漢代工藝美術的圖形和花紋。前面已經說過，漢代逐漸輸入了西域的風格，而且首先表現在工藝品的圖案上。例如當張騫出使西域時，就曾把安息國的葡萄與石榴等植物帶回中國，並且立刻栽培在武帝的上林苑裡，於是漢鏡背面就出現了葡萄的花紋。不僅葡萄石榴被用做藝術品的裝飾圖樣，就是安息風格的動物圖案等等，也都被採用爲銅器或者其他器物的裝飾圖案，因而乃形成了漢代一種特有風格的繪畫藝術。

　關於漢代的繪畫，一般史書都分成前漢與後漢兩個時期來敍述，前漢相當於西元前的兩百年間，而後漢則相當於西元後的兩百年間。

28　前漢　星雲紋鏡　青銅

❷漢代的工藝圖案　　漢代銅器、陶器的形狀和花紋，仍然是含有濃厚的勸誡意味，不論是以奇怪動物的形象，或者是用自然物為裝飾的圖案，總之漢代的繪畫藝術，比以前要顯得活潑生動多了，這可從現存器物的花紋上看出。這種寫實的方法，由於有宗教信仰的用心，在技術上當然 就有更進一步的發展。例如同樣是描繪 一種自然的現象，却不用以前那種靜態的雷紋，而是改用像行雲流水般活潑的線條，也就是所謂「雲紋」和「渦雲紋」。不過在採用活潑渦雲紋的同時，也仍然有很多混雜著饕餮紋，這種器皿現存於世的還很多。在漢代的所有遺物中，以壺和皿居多，這兩種器皿都是盛酒用的，有陶製和銅製的兩種，上面所雕的花紋都是活潑的行雲和走獸，是一種極具寫實傾向的動物圖案。例如陶鐘，其肩部就彫有行雲和走獸；另一幅的銅壺，其腹部也打造有動物的圖案；這些器物在繪畫史上具有重大意義的，就是用彩筆在陶鐘和陶壺上所繪的花紋。在另一個壺和鐘的腹部與肩部，還畫有很大的獸紋，以及雲紋和蔓葉紋等圖案，也都是非常明朗生動的繪畫藝術。

漢代已經能大量製造銅鏡，這種漢鏡在各地發現了很多，上面都刻有花草紋、蔓葉紋以及動物紋，而且是一些栩栩如生的刀筆繪畫，在這裡實在無法一一列舉出來。其中最受珍視的，就是那種有畫像的銅鏡，因此特別被命名為「畫像鏡」。漢鏡都是根據圖

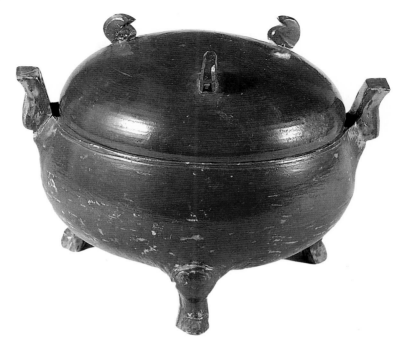

29　前漢　漆衣陶鼎

像的種類而命名，因此漢鏡的名稱也就非常複雜；像這幅圖裡所顯示的人物、動物、以
及其他的畫像，都充分顯示了那個時代藝術家寫實的傾向；這種情形和後漢的畫像石，
都是漢代繪畫史上值得大書特書的事情。

以圖案精巧而聞名的漢代遺物，除了漢鏡之外還有「漢磚」。這種磚是用土燒成的空
心建材，多半都用在房屋的牆壁或墳墓的外形上，磚上浮彫有各式各樣的圖案畫。有畫
像的鏡既然被稱爲「畫像鏡」，那麼有畫像的磚當然也就被稱爲「畫像磚」了，這種磚
也和鏡一樣在各地陸續被發現。至於畫像上的圖案，有很多是虎豹相鬥的慘烈鏡頭，中
間則裝飾有雲紋——特別是飛雲，看起來十分生動活潑，這是漢代繪畫的一大特色。兩
塊畫像磚的圖案裏，有人物、禽獸、樓閣、車馬等各種浮彫，是研究漢代畫家寫實筆法
的最好資料。

❸關於漢代繪畫的紀錄　　關於漢代的繪畫史並沒有完整的紀錄，只是散見於「
漢書」郊祀志、蘇武傳、趙充國傳、金日磾傳、藝文志、霍光傳、十三王傳，以及文苑
英華、玉海、風俗通義、拾遺記等書。現在就從各書中摘錄片段的記載如下：㈠文帝在
未央宮承明殿製作壁畫。㈡武帝在甘泉宮建造樓台，上面畫有天地、太一、諸鬼神等壁
畫；同時又在明光殿裡用胡粉製作壁畫，畫了很多古代烈士的肖像。此外又設立「秘
閣」，廣蒐天下有名的書畫。㈢宣帝甘露三年（西元前五一年），在麒麟閣畫了股肱之
臣的人像十一幅，每一幅都畫得唯妙唯肖，並且分別在旁邊註明官爵與姓氏。㈣成帝誕
生在「甲觀畫堂」，並且把趙充國的像畫在甘泉宮。由此可見漢代的帝王是如何重視繪

30　後漢　鋪首銜環圖畫像磚

畫了。各君主除了在宮殿裡所作的壁畫之外，也畫了很多具有學術價值的圖冊與畫像，例如兵法圖、黃帝圖、風后圖、鬼容區圖、孫軫圖、王孫圖、魏公子圖、伍子胥圖、苗子圖、鹵簿圖，以及畫車等很多的畫冊。另外在廣川惠王的殿門上，還特別畫有古代勇士成慶的肖像；而在成都的周公禮殿內，更畫有三皇五帝和三代君臣，以及孔子與七十二弟子的壁畫；此外在魯國的靈光殿裡，也畫有天地品類、羣生雜物、奇怪神靈壁畫。而一般百姓的房門上，更畫有神荼、鬱壘、以及鷄等等的門畫，藉以避邪祈福。總之，漢代之繪畫技術逐漸進步，而題材也越來越廣泛，使繪畫變成了一種實用的藝術。

　　據研究中國繪畫史的學者們推論，漢代的繪畫仍然是以勸誡題材為主體。因此一般帝王為了刷新吏治，鼓舞民心，就不惜以大筆財力來獎勵繪畫，因而在朝廷裡就出現了一批宮廷畫家，這些畫家也就是當時人們所稱的「尚方畫工」，而成為後來中國繪畫史上「畫院」的先聲。

　　❹宮廷畫家毛延壽　　在漢代所有的宮廷畫家中，知名的計有毛延壽、陳敞、劉白、龔寬、陽望、樊育等人。尤其是陽望和樊育兩人，對於賦彩更是具有獨到技巧。其他如陳敞、劉白、龔寬等人，則特別善於畫人物和牛馬鳥類等等題材。不過最有名的還是毛延壽，因為他曾在漢宮裡鬧出了一件非常轟動的大貪污案。

　　毛延壽是杜陵人，最長於畫人物肖像，不論年老年少或者美醜，都能够運筆自如，而且都畫得唯妙唯肖。他是元帝時代的宮廷畫家，元帝一朝宮妃嬪娥有三千之多，以致使元帝無法一一御覽，於是就命畫工給各宮女畫像，然後再根據畫像的美醜遴選后妃。因

31　後漢　西王母百戲圖畫像磚　朱紅拓片　　32　後漢　鋪首銜環圖畫像磚　朱紅拓片

此宮女們爲了爭取皇帝的寵倖，就競相用金錢來賄賂畫工，希望畫工能把自己的容貌畫得更美一點。可是却有一個傲骨不屈的宮女，絕對不肯屈志賄賂畫工，那就是一代烈女王昭君。王昭君既然不肯賄賂畫工，那畫工當然就把她畫得很醜；可巧這時西域的匈奴國向漢朝進行和親外交，請求元帝把公主嫁給他們的國王爲后。元帝不僅捨不得將自己的女兒下嫁番邦之王，就連那些美貌的嬪妃也不肯犧牲，因此就在宮女裡選了一個最醜的嫁給烏孫王，這個被選中的醜宮女就是王昭君。當元帝親自召見王昭君的時候，才知道她是一個壓倒全宮三千粉黛的絕世美女，因而感到萬分的後悔。可是君令既出也難更改，於是就把畫工毛延壽判處了死刑，爲此曾給漢帝國惹來了一場大風波，幾乎和匈奴王國發生大規模的戰爭，因此畫工毛延壽也就成了歷史上的名人。這段史實不僅成爲後世文人與戲劇家的寫作題材，而且也是中國繪畫史上最富有傳奇性的一段佳話。

〔**5**〕**後漢的勸誡畫**　　到了後漢時代，繪畫的用途越來越廣，於是鑑賞繪畫之風便也隨之盛行。前漢的繪畫雖然沒有留下一幅作品，可是後漢却有所謂「石刻畫」遺作，所以今天我們仍然可以研究後漢時代繪畫的實際情況❶。

後漢時代繪畫史的資料，主要是記載在後漢書的憲王傳、皇后傳、蔡邕傳、郡國志裡面。現在就根據這些紀錄簡單介紹一下後漢的畫壇情況：明帝非常喜歡繪畫，因此特別設立「畫官」一職；另外又命博學之士詳研歷史，由畫官來爲歷史偉人畫肖像。同時又創設「鴻都學」，廣集天下的藝術珍品，然後把國家中興功臣二十八人的肖像，分別畫在南宮雲台的牆壁上。不僅如此，當時後漢與西域的交通頻繁，因此有一夜明帝夢見

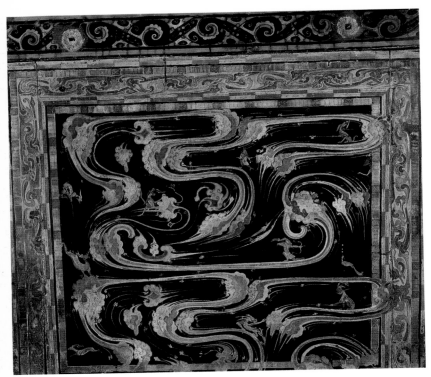

33　西漢　黑地彩繪棺紋飾（局部）

　　了「金色佛陀」，於是就派遣特使西去大月氏，迎取佛教經典與佛像；回來之後就畫了
很多佛像與抄本佛經，分別放在南宮的淸涼台，以及高陽門和顯節壽陵。此外又命畫官
在白馬寺的牆壁上，畫了一幅有名的「千乘萬騎繞塔三匝圖」；還有派往大月氏的蔡
愔，從西域迎來了摩騰與竺法兩位高僧，於是就在保福院畫了「首楞嚴二十五觀圖」，
這可能就是中國繪畫史上的第一幅佛教畫。

　　後漢時代也盛行勸誡畫，例如順帝的皇后梁氏，就經常把一幅「烈女圖」放在身邊，
做爲自己日常生活的借鏡。此外靈帝光和元年，曾在鴻都學畫了孔子與七十二弟子的
像；獻帝時，也在周公福殿畫了三皇五帝、三代名臣及仲尼七十二弟子的畫像。另外在
郡府廳的牆壁上，以及府縣郡村鎮公所的牆壁上，也都分別通令製作壁畫；尤其是郡府
的官邸更裝飾有彫刻，同時也有山神、海靈、珍禽、異獸的壁畫。這些壁畫除了富有勸
誡意味之外，還包括向人民以及外方國家示威的作用。

　　後漢還有一種習慣，就是把畫像陳列在樓台上訓誡人民，由此却無意開啓了繪畫鑑賞
之風。例如光武帝曾和馬皇后一塊上樓台看畫像，他們邊看邊以陳列品爲話題；這時光
武帝就指著「娥皇女」一幅畫像說：『眞乃人間憾事，卿何以未能賢如娥皇女？』於是
馬皇后也不干示弱，就指著一幅名爲「陶唐像」裡的堯說：『陛下身爲大漢天子，何以
未出現堯舜時代之盛世？』從光武帝夫婦這一段對話裡，就充分表現了勸誡畫的意義。

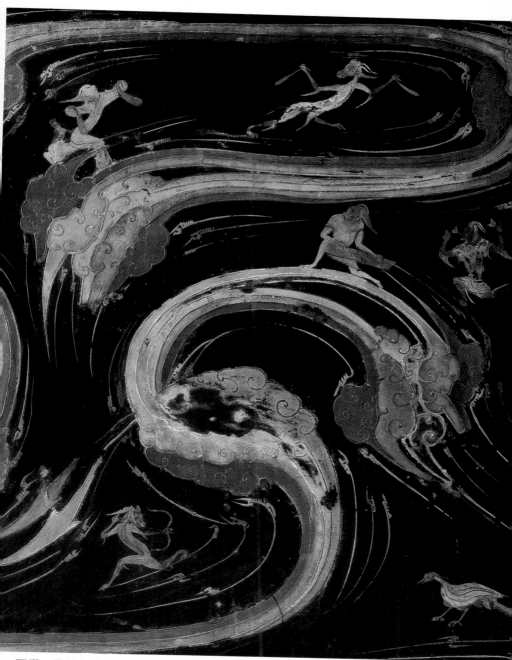

西漢 黑地彩繪棺紋飾（局部）

35　西漢　武梁祠畫像靈界圖　石刻拓本

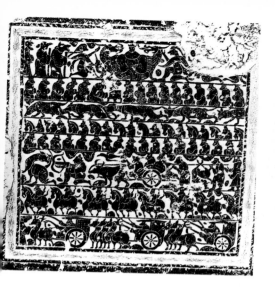
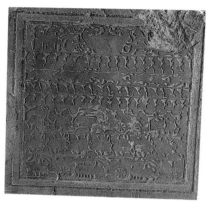

36　後漢　浮雕人物車馬畫像磚・拓片

同時爲了勸誡而展覽，於是就進而演變成了一種鑑賞的趨勢，這是中國繪畫史上的一個大踏步。

　　後漢時代的畫家輩出，其中蔡邕、張衡、劉褒、趙岐等人便是一時之選，而「尚方畫工」──宮庭畫家則有劉旦、楊魯等人。張衡工於神獸和靈獸，劉褒長於作雲漢之圖。這裡所謂的「雲漢圖」，就是專指對風景的寫生，也可以說是中國繪畫史上寫景的嚆矢。然而最有名的當然還是蔡邕，他不僅是畫家，也是書法家，同時也是一位琴鼓的能手。蔡邕是靈帝時人，靈帝對他的書畫非常讚賞，曾諭令他畫「赤家侯五代將相圖」，同時還讓他自己寫贊文並書；所謂「贊文」，也就是現代人說的「題詩」或「題畫」，就是在畫上寫一首詩歌或短文。漢畫派的畫家有一個特點，一向都是自畫自題自書；這種作風和一般畫家很不相同，因爲通常畫家在完成一幅作品之後，都是請別人來落款題詩；就因爲後漢時代的畫家有這種習慣，所以靈帝才命令蔡邕自畫自題。當蔡邕把畫獻上之後，靈帝立刻讚之爲「三美」，就是畫、詩、字都極美；這件事固然證明了蔡邕是一位書畫全才，同時也給中國繪畫史開創了一個新的紀元，從此中國繪畫乃有了「畫贊」。

　　以上僅僅是根據文字記載而瞭解的後漢畫壇，下面再根據現存的石刻畫來研究一下後漢繪畫的構圖與技法。這些石刻畫已經陸續地發現了許多，例如「孝堂山祠」「武梁祠」「晉陽山慈雲寺」等地，都保留有很多這種石刻畫。現在就以此爲實例，簡單地介紹在下面：所謂石刻畫，就是根據畫像石上所摩下來的拓本，也就是從刻畫石上拓下來的圖畫；所以突出部分都是黑色，而白色就是被彫刻的部分，每幅石刻畫上有用線條彫成的輪廓。凡是用凹進線條所構成的石刻畫，就叫做「陰刻」；反之由凸出線條所刻成的石刻畫，就叫做「陽刻」。

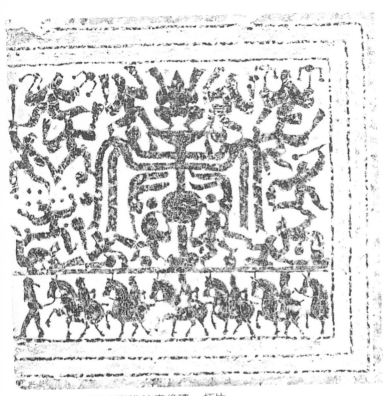

37　後漢　浮雕伎樂雜技畫像磚・拓片

　　❻孝堂山祠的石刻畫　　從這個祠堂石刻的落款上，可以推知是後漢順帝永建四年（西元一二九年）以前的作品。這幅石刻畫可以分做兩部分：第一部分的第一段裡有站立的人像；第二段的右半邊有坐著的人像，下面還有騎馬奔馳中的人像，左半邊是一座很大的樓閣，樓上樓下擁擠著一羣人，像是在交互打聽什麼消息的樣子；下一段畫著一排打獵圖，全畫都是屬於陰刻。第二部分是彫刻石地，使畫面的人物浮出，這當然是類似浮彫的陽刻，不過畫中人物的眼睛、鼻孔、和衣服的縐紋，仍舊用的是陰刻。以前的刻畫主要是以戰爭爲題材，可是這個祠堂裡的石刻却是以供養人和日常的風俗爲題材；而且第二部分的中段，全部都是用雲紋和氣紋構成。

　　❼武梁祠石室的石刻畫　　這個石室的刻畫，從石室的銘文上考證出是桓帝建和年間（西元一四七年——一四九年）的作品。這幅石畫也可以分做兩個部分來敍述：第一部分，最上段的三角形，是表現異物供養神人的情形；第一段所畫的是三皇、五帝、禹、桀；第二段所畫的是曾子、閔子騫、老萊子、丁蘭等四孝子圖；第三段畫的是曹沫、專諸、荊軻等三刺客像；最下一段畫的是車馬圖。第二部分，這一部分有非常珍貴的圖像，第一段所畫的是一個長有翅膀的女神坐在雲車上，由一條龍拉著向前飛快奔馳，右邊是一羣人像，有的寧神坐著，有的低頭站著；第二段所畫的是風雨雷電的圖像；第

8　後漢　鳳闕畫像磚・拓片

三段所畫的是魔鬼戲弄兒童的情景，左邊有幾個人把手伸向這方，中間有一個類似熊樣的動物在跳躍；第四段畫的是弄獸場面，有的利用野獸拔樹，有的騎馬馱著動物等各種圖案。總計從第一段到第四段，好像是按照神、天、鬼、地的順序，一步步地把整個宇宙都描繪出來。關於這幅石畫的內容暫且不談，單就所彫刻的圖像來說，顯然是不同於前面「孝子堂石刻」的陽刻，不過各圖像裡的細小部位，仍然是用的陰刻。由此可見，只要和「孝子堂石刻」一比，就知道「武梁祠石刻」不僅是寫實較細膩，而且從整個畫面看來也比較生動，就是在圖像種類一點來說，「武梁祠堂」也全是些神話和歷史的揭露，充分表現了古代中國人的生活狀態，是一種極富變化情趣的石畫。

此外還有「戴氏享堂」的石刻畫，至於晉陽山慈雲寺的畫像石，也和戴氏享堂的石刻畫相同，其圖案花紋都像行雲流水般的生動，對人物與禽獸的那種寫實刀法，充分表現了漢代繪畫寫實的特色。特別是後者的刻畫，刀法極爲簡潔洗練，可以說深得漢代繪畫寫實之妙。

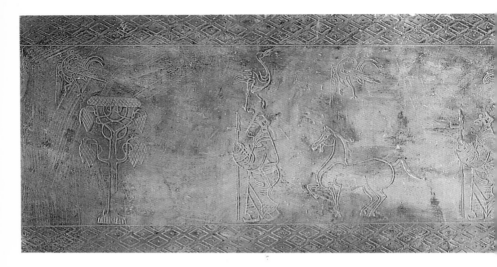

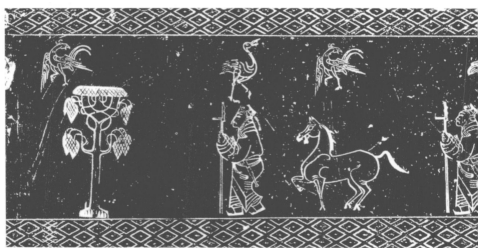

39　前漢　人物畫像空心磚・拓片

❶畫竹之祖的關羽　　三國時代的繪畫也和漢代的繪畫一樣，對於重要的史實也僅僅是散見於各史書的記載。三國時代雖然又短又亂，可是留名後世的知名畫家却不少。例如魏的曹髦、楊修、桓範、徐邈，蜀的關羽、諸葛亮，吳的曹弗興、趙夫人等，都是名列經傳的畫家。其中關羽也就是我們所熟知的關公，他最擅長畫竹，一時被稱爲「畫竹之祖」；關公所畫的竹據說留有石刻，由此可見他的畫藝是如的高超了。談到畫竹，大家都認爲是始於五代的李夫人，其實是由關公開其先河。

❷曹弗興的佛畫　　三國時代所有的畫家中，能在中國繪畫史上佔有一席地位的，只有曹弗興。曹弗興是吳興人，曾在建興和延熙年間到過青溪，傳說在這裡親眼看到赤龍出現水上，於是他就立刻寫生下來，而獻給吳王孫皓。孫皓親自題款後藏於祕府，後來這幅畫又傳到劉宋一朝；劉宋的畫家陸探微看見之後，驚爲妙筆。據說到了劉宋文帝時候，有一年夏天鬧大旱災，人民如何求雨也不見效，於是就把曹弗興這幅赤龍畫拿出來放在水上，畫中的龍竟口含噴霧大降甘霖。又有一次，曹弗興爲吳王孫權畫屏風，可是不小心弄髒了畫布，因而靈機一動，就利用碰髒的墨點改畫成蒼蠅；孫權看了之後，竟然以爲是隻眞蒼蠅而用手來轟。曹弗興畫過很多大規模的人物畫，據說他曾用五十尺長的卷軸畫過一幅人像；他畫畫時用筆迅速，能在頃刻之間完成一幅結構複雜的作品，而且非常調和。

曹弗興曾隨印度的高僧康僧會，學習西域地方的佛畫畫法。康僧會在吳國時，由於吳王孫權的歸依，便在建鄴興建了「建初寺」，而成爲江南的佛祖。後來曹弗興的再傳弟子衞協，所以能够被稱爲中國佛畫的始祖，也就是淵源於曹弗興與康僧會；因爲康僧會帶來的西域佛畫，經曹弗興摹仿之後便定出了規範。可惜曹弗興的眞蹟現在幾乎全部失傳，例如距三國時代很近的南齊畫家謝赫就慨嘆說：『曹弗興之畫殆已絕跡，唯祕閣內尚存一龍。』所以我們今天只能談談他的畫壇掌故，而無法欣賞他那種出神入化的風格了。

第七章　六朝時代

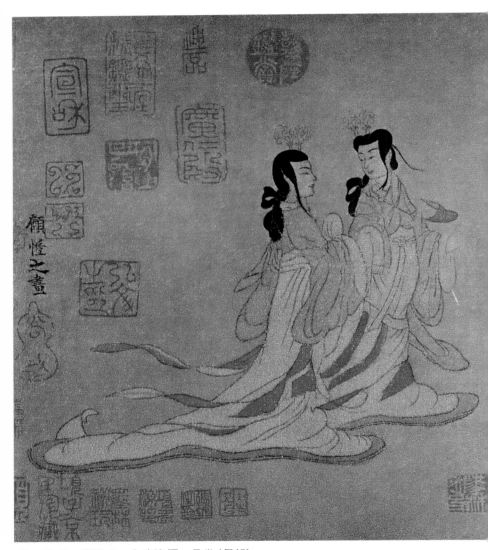

42　東晉・顧愷之　女史箴圖　長卷（局部）

所謂「六朝」，就是指東吳、東晉、以及南朝的宋、齊、梁、陳等六個建都於建康的朝代而言。一般繪畫史上都把六朝分成兩個階段來敍述，就是「兩晉時代」和「南北朝時代」。在沒有敍述這兩個時代畫壇的詳細情形以前，先把整個六朝時代做一扼要的介紹。其實在整個六朝時代的畫壇上，最惹人注意的就是所謂「六朝三大家」和「六朝畫論」，現在分別介紹如下。

　　❶**六朝三大家**　　東晉的顧愷之，劉宋的陸探微，蕭梁的張僧繇等三人，就是中國繪畫史上的「六朝三大家」。

　　顧愷之：晉無錫人，字「長康」，小字「虎頭」。博學而有奇才，精通老莊哲學，信仰佛教，不僅是六朝時代第一流的大畫家，而且是中國繪畫史上最早的一位科學畫論批評家。顧愷之的確是中國繪畫史上的畫論家，例如他著有「魏晉勝流畫贊」「畫雲台山記」二部作品，以及一篇「論畫」。顧愷之之畫路非常廣，上自佛像、帝王、將相、宮女等人物像，直到龍、虎、獅、豹、鵝、鴨等動物寫生圖；此外他也能畫一手非常出色的山水畫，總之他幾乎是一個無所不能的大畫家。

　　顧愷之的筆法非常精緻，每當他畫人物像時都是使用所謂高古的「游絲描法」，這是一種極為細膩的線條畫技；在最中心的一點，更是使用所謂「傳心寫照」，這是一種具有強烈真實感的筆法。顧愷之的畫幾乎精湛到進入神妙的境界了，因此每當他畫完一幅人物時，往往幾年不敢點睛，因為據說一旦點睛之後，畫中人物就會活現。某次他看到一位極具風姿的妙齡少女，在讚嘆之餘立刻揮筆繪入了壁畫之中，由於已達到神入化境界，所以每當用針稍微一刺畫中少女的胸部，那位真人少女的胸部就會立刻感到疼痛難挨，一直把針拔出來以後她才覺得不再疼痛了。

　　顧愷之也善於畫佛像，他為瓦棺寺畫的維摩詰像，就是一件非常有趣的畫壇掌故。原來瓦棺寺為了擴建廟宇而廣募善款，當時朝廷的一般達官貴人，最多也只不過捐十萬錢而已，可是窮畫家顧愷之竟然慨允一百萬錢，當時人們都覺得他是一個說大話的人。可是顧愷之從此避門不出，在寺裡潛心繪製「維摩詰像」，一個多月以後他終於完成了這幅作品，當要給這幅畫像開光點睛時，他就很有信心的對廟裡的住持說：三天之內就會有一百萬善男信女來看這幅佛像，那時每個信徒只要奉獻一錢，就可以有一百萬錢了。開光點睛之後，果然大批善男信女陸續湧到，在三天之內就捐獻了一百多萬錢。總之，顧愷之的畫壇掌故非常之多，因為他的日常言行中就有很多奇拔詭譎之事，因此當時人說他有「三絕」，這就是才絕、畫絕、癡絕（奇絕）。

　　在中國繪畫史上，從兩晉時代進入唐代，就逐漸盛行排列畫家與畫的品位，而顧愷之的畫便被評為「已入神品」的奇妙境界。不過話又得說回來，南齊的畫家謝赫卻不以為然，他認為顧愷之的畫還不能被列入三品以內；原來謝赫這個人的畫論與眾稍異，他認

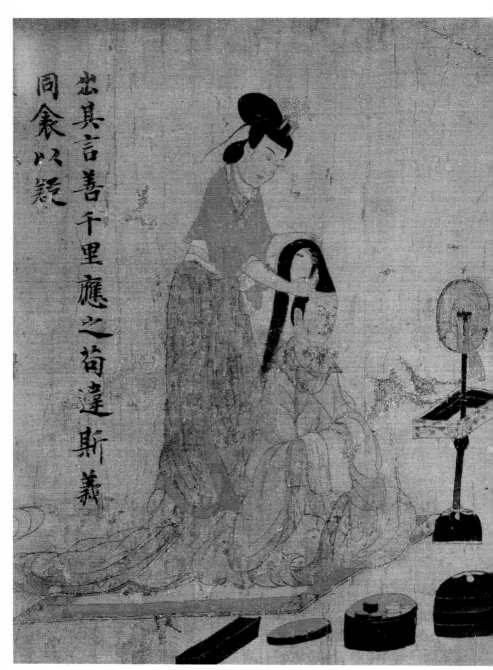

出其言善千里應之苟違斯義
同衾以疑

43　東晉・顧愷之　女史箴圖　長卷（局部）

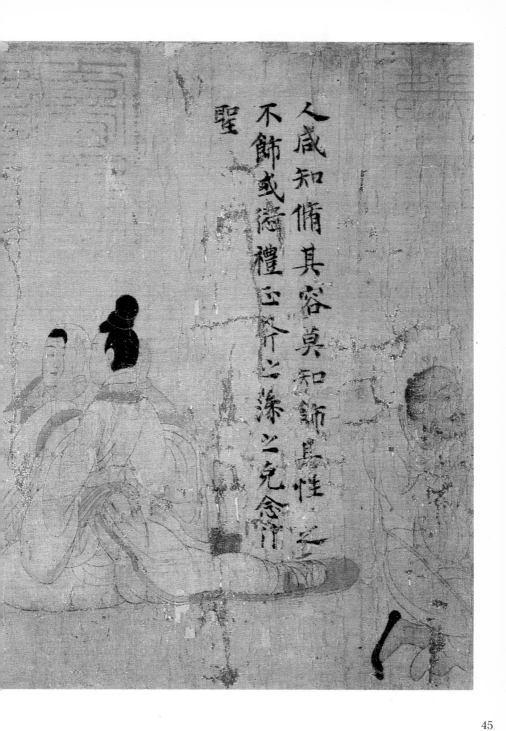

人咸知飾其容莫知飾其性
不飾或德禮正斧之澡之兄念作
聖

44　東晉・顧愷之　洛神賦圖　長卷(局部)

47　東晉・顧愷之　洛神賦圖　長卷(局部)

　　張僧繇作畫時，筆法非常遒勁，畫面上充滿了氣骨；尤其是他所畫的天女和宮女的肖像，和顧愷之與陸探微的畫風大不相同，不但臉型短，而且個個艷麗無比。張僧繇的運筆方法，不論點線都是按照所謂「點曳斫拂」的規格，據說這是得自晉代畫家衛夫人的「筆陳圖」。所謂「筆陳圖」，就是把點畫分成七類，然後再分別說明作法，由此可見中國書畫一家的密切關係。張僧繇的後代也出了很多的畫家，這在後面還要陸續地介紹。

　　以上所敍述的顧愷之、陸探微、張僧繇，就是中國繪畫史上所公認的「六朝三大家」。據張懷瓘批評三大家的風格說：假如三大家同時畫一幅人像時，張僧繇是「得其肉」，陸探微「得其骨」，顧愷之則是「得其神」。這也就是說，顧愷之的畫最富神韻，陸探微的畫極有技巧，張僧繇的畫較多氣骨。

❷六朝的畫論　　前面已經說過，顧愷之有關於畫論方面的著作，因為他不僅是一個藝術家，而且是一個文筆很雅健的學者。當然，在顧愷之以前也有畫論的出現，例如早在秦代便有了畫論的記載；在韓非子、莊子、淮南子等書，以及後漢張衡和晉朝的王廙，也都多多少少有些關於畫論方面的記載。其實這些所謂的畫論，都是一些非常不成熟的片段敍述；要說到中國真正有繪畫思想，應該是由顧愷之的畫論首開其端。顧愷之的三部畫論著作，原書現在已經完全失傳了，僅在張彥遠所著「歷代名畫記」一書裡，片段地引用了很多顧愷之的畫論原文。這本「歷代名畫記」，除了引用顧愷之的言論之

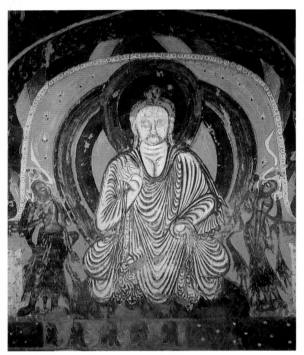

48　北魏・白衣佛　敦煌千佛洞第254窟

外，還收入劉宋的宗炳、王微，以及後魏孫暢之等人的畫論；此外南齊的謝赫、蕭梁的元帝、以及陳的姚最等人，也都有畫論發表。現在就把以上各家畫論陳述如下：

(一)晉——顧愷之：魏晉勝流畫贊、畫雲台山記、論畫。

(二)劉宋——宗炳：畫山水序。

(三)劉宋——王微：敍畫。

(四)後魏——孫暢之：述畫記。

(五)南齊——謝赫：古畫品錄。

(六)梁——元帝：山水松石格。

(七)陳——姚最：續畫品。

其中梁元帝的「山水松石格」一書，不論從思想方面或文章方面觀之，都好像是出於唐以後人的手筆，不過這種說法還沒有得到確切的鐵證。至於其他各書這裡也無法一一介紹，我們只要知道六朝時代在畫論上是如何的發達就可以了。最重要的是我們應該明瞭中國繪畫思想和技法淵源，現在分別詳論如下：

我們最熟知的六朝時代畫論，就是南齊謝赫的「古畫品錄」，他在書中所倡導的「繪畫六法」，是中國繪畫思想方面的新猷，不論在任何一個時代，這種思想都可被視爲繪畫藝術的中心論調。這個「繪畫六法」雖然是由謝赫首次筆之於書，但是在謝赫以前

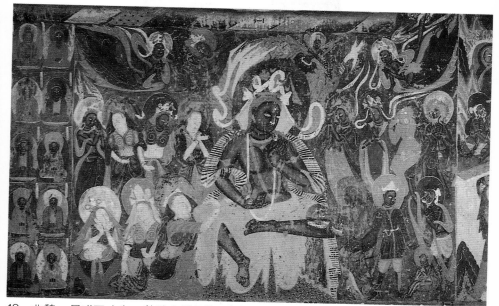

49　北魏・尸毗王本生　敦煌千佛洞第254窟

早就有了這種思想存在，例如在顧愷之等人的畫論裡，就都有類似的論調。所謂「繪畫六法」，就是作畫的六種原則：

 (一)氣韻生動 → 自然.
 (二)骨法用筆 → 運筆
 (三)應物象形 → 定之
 (四)隨類賦彩 →
 (五)經營位置 → 架構圖
 (六)傳移模寫 → 畫本(尝古代)

這六種原則，也就是畫畫的規範，不僅成為運筆時的標準，而且是一般批評家批評作品時的標準，現在一一說明如下：

(一)氣韻生動：是氣韻的生動之意，而不是氣韻與生動。後世的一般畫家，常把「氣韻」誤會成氣運，因為這兩個字的發音相同之故。其實所謂氣韻生動，就是一幅畫的精神所在，所以一個畫家要想把畫畫好，就必須發現這種精神，並且使它活潑、自然。

關於「氣韻」這個名詞，自古以來便有種種的解釋。從中國的傳統思想來看，「氣」是易經上所說的太極一元之氣，也就是成為宇宙萬物根本的一元之氣；然後再由一元而產生二元之氣，於是才有了天地、有了人類、有了萬物，這種氣才算是最基本的氣。此外「氣」也可以解釋成氣候和氣象，這當然是屬於物質方面的解釋；至於氣性與氣韻就是屬於精神方面的解釋了，而人類正是由物質與精神兩種氣所組成。老子的哲學思想也是人類二元論，而統一這兩個二元之氣的要素就是「道」；「道」能生「氣」，氣是指氣質，氣質是屬於個性的問題，那麼氣韻和人格的關係就更密切了。

50　北魏・山林仙人圖　敦煌千佛洞第285窟

　　到了宋代，有一位名叫郭若虛的畫家，更把「氣韻生動」這句話，解釋成是畫畫時的客觀人格主義與主觀的精神主義。南齊的謝赫就是以客觀的態度，特別強調作畫時所必須的精神要素，而且認爲這是品畫時最重要的標準。在六朝與宋之間的唐代，其畫論雖然比以前更爲精到，但是也仍然以「氣韻生動」爲立論的本位，只不過張彥遠逐漸由客觀走向了主觀。

　　㈢骨法用筆：這也不是說「骨法」和「用筆」兩件事，而是指在骨法方面的用筆而言。所謂「骨法」就是綱要，也就和結構上的輪廓類似，所以運筆方法最爲切要，因爲運筆乃是中國畫的生命所在。

　　㈢應物象形：這是說隨著物體而定形象，也就是寫實的意思。所謂「寫實」，當然是指「寫」形的「實狀」。

　　㈣隨類賦彩：是說隨著物的種類而予以賦彩；應物象形是指模仿物的形體，那麼隨類賦彩當然是指模仿物體本身色彩了。

　　㈤經營位置：顧名思義，就知道是指畫面的部位，就是所謂佈局，也就是結構或組織的意思。

　　㈥傳移模寫：就是「臨模移寫」的意思，簡言之就是照著畫本來畫畫，六朝時代特別稱之爲「移畫」。雖然有人把「轉移」和「模寫」分成兩個部門來解釋，可是謝赫卻主張堅守古人的典雅畫譜，而潛心學習其用筆、着色、構圖、氣韻，這就是最標準的「傳

51　北魏・狩獵圖　敦煌千佛洞第249窟

移模寫」。

　　在談完了中國畫的「六法」之後，順便再提一提印度繪畫的「六法」。印度繪畫的六法又名「佛畫六法」，和中國畫的六法思想很雷同。例如：

　　㈠氣韻生動——等於印度的區別形態與本體。

　　㈡骨法用筆——等於印度的情操與表現。

　　㈢應物象形——等於印度的類似與擬物。

　　㈣隨類賦彩——等於印度的優雅與美的實現。

　　㈤經營位置——等於印度的量度尺度與比例。

　　㈥傳移模寫——等於印度的材料工具的用法。

　　以上印度的佛畫六法，是大乘教徒大學林的教材，東漢以後隨著佛教傳入中國，對中國的繪畫思想很有一些影響。

　　中國繪畫的六法大體是如此，成為作畫與品畫的重要標準；而且這種六法思想，從六朝歷經隨唐以至於宋，一直到今天還被畫壇奉為圭臬。由此可見，了解了中國繪畫的六法，也就是了解了中國繪畫本身的秘訣。

　　前面已經提到中國畫的六法，並非是創始於謝赫，因為至少在他以前的顧愷之畫論中就曾經出現過；例如神氣、骨法、運筆、傳神、置陳（佈局）、模寫，就堪稱為顧愷之畫論中的六法。如果對這六法加以詳細的研究，那可真是一件非常有意義而又有趣的事；可惜這些畫論、畫學、畫說，並非繪畫史上的主要課題，所以就把六朝的畫論告一段落，下面再把六朝畫壇做一通盤的介紹。

52　北魏　飛天　敦煌千佛洞第260窟

❸兩晉時代　　西晉統一了三國不久，內部就發生了八王之亂，以致引起五胡亂華的大禍，結果僅歷時五十幾年便亡國了。東晉為避北方之亂，就率領中原士族南下，這給中國繪畫史帶來了一大變遷。

西晉歷史很短，主要的畫家有荀勗、張墨等人；但是到了東晉却名家輩出，除了前面已經介紹過的顧愷之以外，還有王廙、衞協、戴逵父子、史道碩兄弟等等。

衞協是曹弗興的弟子，最擅長道釋人物畫，同時又有中國佛畫始祖之稱。據說當他畫「七佛圖」時也和顧愷之一樣，遲遲不敢點睛，因為他說一旦點睛後就會騰雲而去。謝赫對於此人非常激賞，特別重視他那種卓越的骨法。

王家是以王廙為首，王羲之和王獻之父子，就都是王氏一族中的書畫名家。羲之獻之父子較長於書法，他們所創行的「一筆書」，深深影響了中國畫的畫法。王廙的畫非常傑出，一時有與衞協齊名之勢。

戴家是以戴逵為首的一些畫家，例如戴逵之子戴勃和戴顒等人，就都是當時極為傑出的畫家。戴逵所作的「故人弄猿圖」和「五天羅漢圖」都極有名；戴勃則巧於山水畫，據說其工力甚至在顧愷之之上。

據文獻記載，晉朝已經有了油畫。當時人把油畫叫做「密陀畫」，因為這種畫是把一種名叫「密陀僧」的藥物用油煎熬，然後再把這種藥油當畫彩來作畫。其實所謂「密陀僧」也就是波斯的一種藥名，大概是相當於今天的酸化鉛之類的東西，這也是波斯畫技由西域諸國傳入的一個例證。

53　白衣佛侍者　敦煌千佛洞第263窟

54　北魏　佛說法圖　敦煌 千佛洞 第285窟

在整個六朝時代的無數繪畫中，除了幾幅顧愷之的複製品外，這些中國繪畫史上的無價之寶都已經完全失落了。晉時畫壇的實況，在中國雖然已經沒有蹤影可尋，可是却在朝鮮半島留有殘跡；因為在發現的高句麗墳墓中，已經找到了很多屬於晉時的遺物。例如通溝三寶塚、散蓮華塚、龜甲塚、美人塚、梅山里四神塚、湖南里四神塚、天王地神塚裡，就都有這種壁畫的遺跡存在。

其中「梅山里四神塚」壁畫，是畫在四神塚玄室的後牆上，關於這幅壁畫的內容我們暫且不談，單說畫中人物的畫法，以及右端馬的畫法；就構圖來說雖然還很幼稚，可是人物的胸邊以及飄浮於上方的布條，都極類似六朝時代鏡陰上的意匠。另外「天王地神塚」的壁畫，則是畫在地神塚玄室北面的牆上，畫著一個聖人騎鳳凰在天空飛翔。

這些古高麗壁畫的畫法都很幼稚，可見是受北魏時代藝術影響以前的作品，應該是與東晉末期同一類型的繪畫，因為高麗文化也就是中國文化的附庸。

❹南北朝時代　　南朝劉宋武帝滅了東晉後，北朝的拓跋魏也統一了北方，從此中國就正式分為南北兩朝。東晉遷往江南以後，在中國繪畫史上也產生了很大影響。南北朝雖然歷時有一百五十多年，其實自從東晉南遷以後，中國文化就開始分裂為南北兩部了；因為中國的天然環境南北迥然有異，因此學術、文化、繪畫等自然也會產生不同的風格。現在為了敍述上的方便，先來介紹南朝。

58　西魏　日月佛
　敦煌千佛洞第249窟

第八章 隋代的繪畫

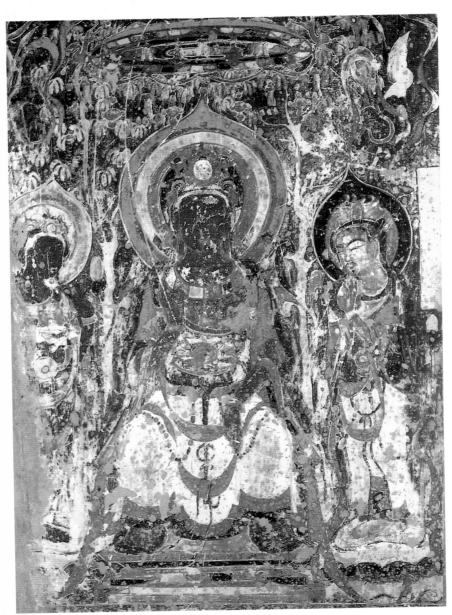

59　隋　菩薩說法圖　敦煌千佛洞第404窟

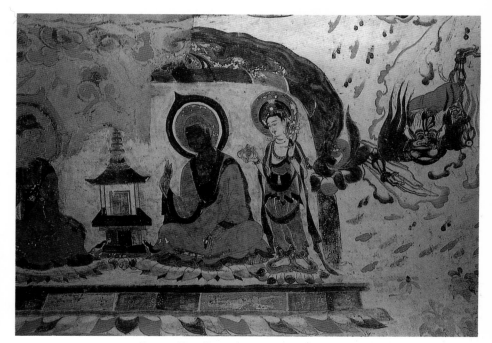

60　隋　二佛並坐圖　敦煌千佛洞第276窟

❶六朝名畫的喪失　收藏歷代名畫並且加以傳模移寫，這是中國畫家的傳統習慣。隋唐時代的統治者，所以會特別重視藝術行政而大事收集名畫，並不僅僅是爲了鑑賞這些名畫，同時也是用這些畫做種子，經過傳模移寫之後使它能夠再生。隋煬帝雖然是一個暴君政治家，但是他却是一個高水準的藝術愛好者；他滅亡南朝陳後主以後，就把內府所藏的名畫八百多卷，一齊運到了東都洛陽宮殿內珍藏。到了煬帝晚年天下大亂，於是他就用船載上這些名畫，準備避難江南的別都揚州，不料在途中竟因翻船而損失大半，隋滅後另一半名畫也就散逸民間了。唐高祖統一天下之後，太宗再度努力蒐集天下名畫，但是據「貞觀公私畫史」一書記載，當年太宗僅得二九三卷殘畫而已。後來又遭受岐王範的焚毀，尤其是安史之亂，中國文物更是遭受了空前浩刼，結果這些僅存的吉光片羽又都散落民間，如此一來兩漢及六朝的名畫乃蕩然無存。

❷南畫北畫　在隋爲時僅僅三十七年的畫壇生命上，就時間來說，往前是南北朝的延續，往後是初唐的前奏。不過隋和南北朝也有不同之處，由於隋在政治上的統一南北，而使國都長安的畫壇呈現出一派新興朝氣；當然，這種外觀上的活潑朝氣，是因爲有南朝的藝術傳統在裡爲支柱。隋代的壁畫，大致可分爲寺院壁畫和卷軸畫兩大類，最遺憾的是這些作品今天都無法見到了。

隋在政治上使中國復歸於一統，從此對立了二百七十多年的中國思想界，才打破了南北界線而集中於中央政府。在繪畫上也和政治一樣，南北方的畫家都同時被召入朝廷；最初各派畫家雖然還保持互異的畫風，可是後來也就逐漸融合爲一了，這對中國繪畫的

61　隋　出家踰城　敦煌千佛洞第397窟

演進與發展有極大的幫助。這裡有一件特別值得注意的事情，那就是關於「南畫」「北畫」的問題。由於南北朝二百七十多年間的對立，在繪畫上也就逐漸形成了南北兩派，然而在中國繪畫史上還沒有正式分爲「南畫」與「北畫」；原來中國畫的所謂「南宗」「北宗」，雖說淵源於六朝時代（南北朝），然而實際上却是到唐朝以後才正式開始形成。關於南畫、北畫——南宗、北宗問題，歷代都持有不同的見解，因此這個問題在這裡也就無法輕易做成定論；不過有一件事實必須認清，就是絕對不能僅憑地方區劃或王朝的分立，便冒然說畫風畫道也形成了對立的情勢。

南北兩方的民風景物，也都各有各的特色，這反映在繪畫上，按理說也應該產生各自的特色才對；其實並不盡然，因爲學術、文化、藝術是一種慢性的活動，可見一種畫風畫派的能够形成對立，南北兩方都必須要經過一段長時間的分割獨立，才能分割出藝術思想與技術上的派別。由是觀之，如果把南北朝的對立，就視爲南北畫的形成，那將是一種膚淺的看法；至於把隋的統一南北朝，認爲是南北畫也跟著統一，那更是一種荒謬、輕率而不值得一顧的言論。總之，六朝時代是把古樸的繪畫向前推進了一步，而成爲下一個大時代唐朝的隆盛之過渡期。所以統一南北的隋朝，在中國繪畫史上是負有承先啓後的重大使命，而爲下一個輝煌燦爛的唐代畫壇揭開了序幕。

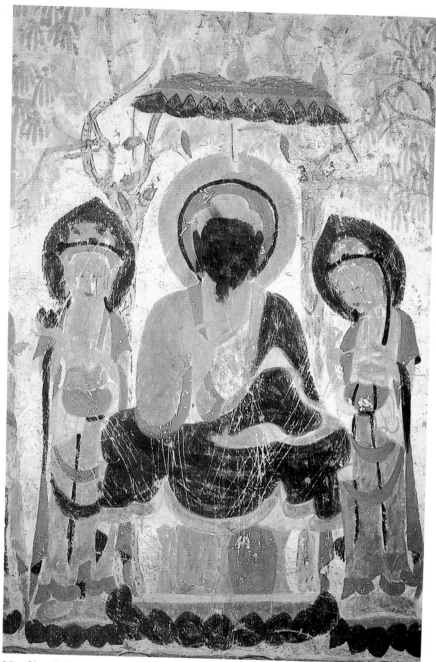

62　隋　佛說法圖　敦煌千佛洞第390窟

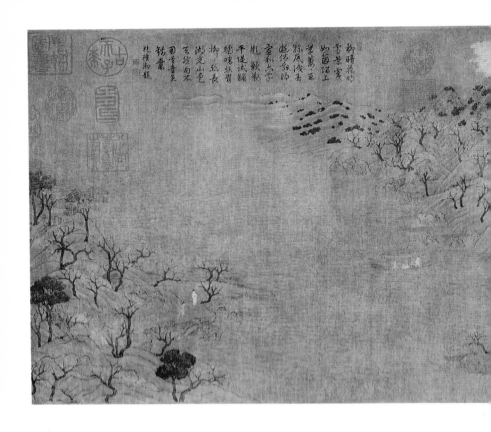

❸隋代的畫家　　隋朝雖然僅歷三十七年便亡國了，但是在 繪畫上的業績 却很可觀。例如文帝楊堅，就曾特別在東京的觀文殿設兩座台：東台名為「妙楷台」，專門收藏古代名籍；西台名為「寶蹟台」，專門收藏古代名畫。同時又命侍官夏侯明繪製「三禮圖」。隋煬帝楊廣也極好書畫，特別在洛陽興建了「顯仁宮」，另外又在其他各地建了離宮四十多處，極盡豪華奢侈之能事；同時他又大興佛寺與道觀，招聘畫家在裡面裝飾大量的壁畫。煬帝不僅欣賞藝術、保護藝術，而且還通曉藝術理論，據說他曾編著有「古今藝術」五十卷；當時在煬帝的宮中，聚集了很多來自南北方的畫家，分別揮舞他們的畫筆從事繪畫工作。

以鄭法士為首的鄭氏一門，其弟鄭法輪、鄭德文，其孫鄭尚子等人，也都是煬帝時代知名的畫家；鄭法士師承張僧繇，其所畫的人物 與樓台極為傳神，被譽為隋代第一家；所畫的樓台畫，特別被稱為「界畫」，甚得當時畫壇的好評，因而使隋代的界畫非常發達。所謂「界畫」，就是專指宮廷畫家用界尺作線所畫的畫；鄭法士的界畫畫風與人物技法，同時代的袁昂等人曾經極力模仿，對唐代的閻立本兄弟的影響很大。其孫尚子工於精細畫，對於畫衣物、手足、草木、河流、頭髮，都獨具匠心。他所畫的「維摩詰圖」很有名，那種顫抖描法，當時人特稱之為「戰筆體」。

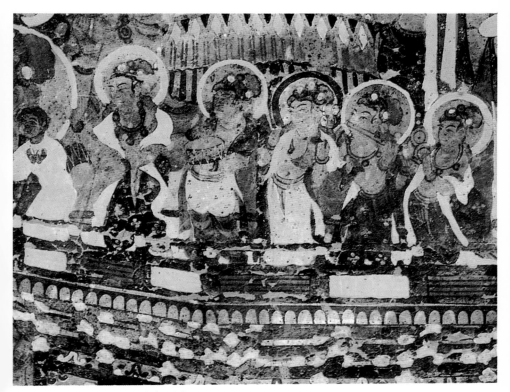

69　唐・阿彌陀經變壁畫（局部）

❹西域特有的畫風　晚唐張彥遠曾說：『於有唐一代之繪畫史中，堪與中古（六朝）相比之畫家，唯有尉遲乙僧、吳道玄、閻立本等三人。』尉遲乙僧是西域人，他那種西域特有的畫風，能把描寫的對象賦與濃厚的立體感，尤其善於發揮色彩效果，這種新寫實主義很受歡迎，對唐代畫壇的影響非常之大。

尉遲乙僧是一位壁畫家，最長於描寫佛教畫、人物畫、花鳥畫。他所製作的壁畫，在長安的慈恩寺、光宅寺、罔極寺、奉恩寺、安國寺，以及洛陽的大雲寺都可看到。其中光宅寺中的壁畫，是畫佛教教義裡面的降魔圖；他把苦刑中的釋迦 牟尼佛和三名女魔王，用極爲逼眞的陰影立體法表現出來，使看的人有活靈活現之感。此外在他自己所修行的奉恩寺牆壁上，畫了他的同族「于闐國王及其諸親族圖」，因此由他所領導的「尉遲派」乃達於巔峰，其影響力直到晚唐而不衰。

❺中唐巨匠吳道玄　繪畫史上所謂的「中唐」，相當於玄宗和肅宗兩個時代，也就是西元七一二～七六二的半個世紀。在這個時代的無數畫家中，最出類拔粹的就是一代巨匠吳道玄。

吳道玄號道子，他的成功沒有任何門閥背景做爲憑藉，完全是靠自己的天才而登上唐代畫壇的最高峯。少年時代的吳道玄，曾做過當時流行的寺觀壁畫畫工，到玄宗時代他

75

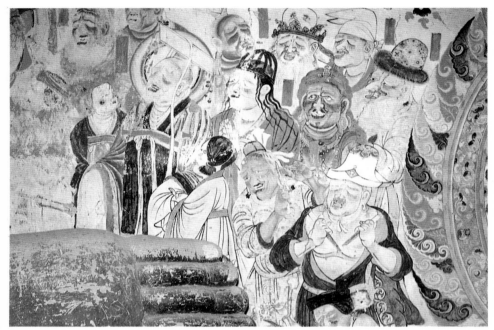

70 唐·涅槃變相圖（局部）

已經是二十歲左右的青年了，這時他當了朝中重臣逍遙公韋嗣立的一名職位很低的家臣，後來他又在袞州的瑕丘縣（今磁縣）做過一段時間的事，不久他就辭官到了東都洛陽，專心從事寺觀壁畫的製作，於是乃逐漸聞名畫壇。開元年間（西元七一三年～七四一年），得玄宗皇帝的特別賞識，進入宮中成為一名宮廷畫家，從此他就開始活躍於長安的畫壇。玄宗的大哥寧王，對吳道玄的畫也極為欣賞，因此就特別任命道玄為「友官」。據說成為唐天子宮廷畫家以後的吳道玄，沒有皇帝的聖旨是不能夠任意在外面作畫的，這在專制時代的君主來說並不算是什麼稀奇之事；因為吳道玄既是那個時代最傑出的天才畫家，因此唐天子把道玄視為自己的御用畫家乃自然之理。

吳道玄畫業基礎主要是建立在寺觀壁畫上，據說他一生總共畫了三百多套大壁畫，被譽為有唐一代最能幹的壁畫家。例如長安的薦福寺、興善寺、慈恩寺、光宅寺、資聖寺、興唐寺、菩提寺、景公寺、安國寺、永壽寺、千福寺、溫國寺、慈持寺、景雲寺、菩薩寺，洛陽的福先寺、天宮寺、長壽寺、敬愛寺、弘道觀等寺觀，裡面就都有吳道玄的壁畫。吳道玄收了很多知名的弟子，例如盧稜迦、楊庭光、張藏、翟琰、王耐兒、張愛兒等都是一時之秀；因此吳道玄的作品，有很多都是和他的這些高足合力完成的。在隋唐壁畫裡集體創作是一種普遍的現象，不過像吳道玄師徒這樣傑出的集體創作壁畫却是極難得的。

❻具有強烈感化力的壁畫　　吳道玄所繪製的壁畫真是出神入化，例如他在興善寺門上所畫的門神，由於畫中神像的生動逼真，一時長安城內的人們都跑來觀看，幾乎

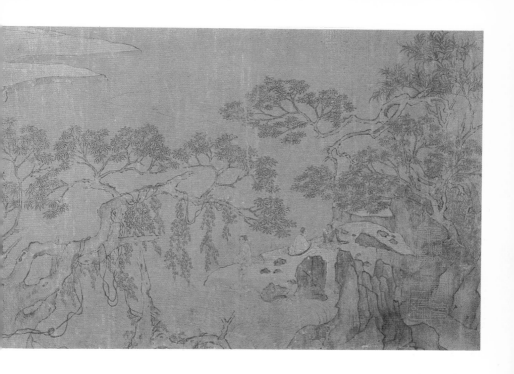

旗下；第二年肅宗即位，王維再度回到朝廷，晚年官拜尚書右丞。安史之亂期間，王維所受的苦難眞是一言難盡，在這位詩人藝術家的心靈上留下一個很深的烙印。

❾開山水畫的新生命　　如果拿王維和吳道玄、李思訓、李昭道等人相比，就知道王維並不是位活躍的畫家，而是一位充滿了詩人靜默感的隱士型藝術家。原來初唐與盛唐的繪畫動向，是以六朝以來的傳統技法爲基礎，例如肖像、人物、山水都有顯著的寫實傾向，也就是根底裡有「型」，大家一致按照傳統來作畫；具象還是觀念的具象，而色彩則是裝飾的色彩。王維雖然也是一位有所師承的畫家，不過他却是有唐一代詩人畫家中的一個新典型。當吳道玄的畫藝進入登峯造極之時，那些雲集長安畫壇的職業畫家與宮廷畫家，都在拼命追求外在的線條與色彩遊絲效果時，王維却以隱士的高雅風範遠離榮華社會，只是憑自己寧靜的心情與銳敏的觀察力來從事繪畫創作，把人們導向了一個新鮮自然的幽雅藝術境界。王維雖然是一個虔誠的佛教徒，可是很少畫寺院壁畫與佛畫；僅僅在長安慈恩寺裡的東院留下一幅白描壁畫，另外在庚敬休邸宅也留有一幅山水壁畫，兩者都被後世尊爲中國畫的代表畫題；中國繪畫精神最高表現的「山水」，可以說是由王維開創了新的生命。王維最有名的山水畫，就是「輞川圖」，這是一幅遠離塵世、超然物外的風景畫，看了令人有清新脫俗之感。像王維這樣的詩人畫家，當然不會喜歡那種俗氣的艷麗彩色，所以他所畫的山水都是松竹梅石之類，也就是所謂黑白山水畫，因此他作畫時的筆墨都很簡單。後世都認爲他是文人畫的創始者，尊稱他爲「南宗派山水畫的鼻祖」。唐朝的一般佛畫和肖像人物畫，幾乎全是爲了配合政教措施

75　唐・王維　江山雪霽圖（局部）

所作，可是與此相又的，王維却領悟到繪畫對人們所產生的感化力是空虛的，因此他才避居山莊，沈潛於自己所嚮往的出世詩人畫，並且暗暗地在爲中國繪畫的未來動向努力。

⑩李思訓與李昭道　李思訓（西元六五一年～七一六年）是唐宗室李斌之子，而李昭道就是思訓的兒子；李思訓官拜左五衞大將軍，當時世人都稱他爲「大李」，而稱他的兒子昭道爲「小李」；李思訓父子是典型的貴族畫家，以山水畫馳名藝壇。說起山水畫這門藝術，本來是一般繪畫附屬部分的襯景，它之所以能够獨立而成爲一幅畫的主題，完全是肇端於唐代的畫家；因爲六朝時代的山水畫作品當時還停頓在觀念上。據後代的繪畫批評家表示，中國的山水畫是創始於吳道玄，而完成於大小李將軍父子，並且由於賦彩艷麗筆路謹細綿密，因而就被稱爲「金碧山水」或「青綠山水」。玄宗天寶年間，當大李受命畫宮中大同殿牆壁與屏風的山水畫時，以前吳道玄雖然能在一天之內便一氣呵成，可是他却費了幾個月的堅苦功夫才交卷，可見他的運筆是如何細膩，賦彩是如何謹愼了；據說這幅畫的風物看起來有如眞的一般，玄宗表示他常常在夜裡聽到屏風後面有山風水流之聲。李思訓作畫的態度，集初唐以來畫風之大成，當時畫壇特稱之爲正統派；後來南方興起了所謂「南宗派」，因此李思訓就被推爲「北宗派」山水畫的鼻祖。李思訓父子的眞蹟今天雖然已經無法看到，不過還可以從模本略窺其梗概；在雄偉的主山之旁加上群山，四周再圍繞以海水，同時畫進人馬、樹林、寺觀，眞是一幅畫面威嚴壯濶的理想山水畫。這不僅襯托出大唐帝國強盛的國威，同時也把中國人恢宏遼濶的氣宇表露無餘，和王維那種自然與詩合一的畫迥然不同，同時也缺乏王維那種具有

76
唐・李思訓
江帆樓閣圖軸

77
唐‧李昭道
春山行旅圖軸

78
唐・李昭道
湖亭遊騎圖軸

79 唐・韓滉 五牛圖 (局部)

文學氣息的親切與寧謐感。由此看來所謂「金碧山水」，無異乃是大唐帝國的一幅理想天下圖，因爲這時的唐天子已經包容了儒佛道三大敎派；李氏父子的這種誇大與豪壯，已經和富麗與多彩合而爲一了，是一種不知何時爲日落的榮華象徵。當然，李氏父子的這種豪壯山水畫，和王維一派的率眞沈靜的山水畫，不論就鑑賞與情趣上觀之，或是走向自然一點來說，都是強烈的對照。安史之亂以後，隨着盛唐文化的衰落，李思訓父子山水畫所最重視的理念乃開始動搖；於是以李氏父子爲中心的一派畫家，就改而去畫懷古的、裝飾的、以及富有技巧意義的畫了。

⑪擅長畫馬的韓幹　唐代繪畫的主流，首推道釋畫、人物畫、肖像畫，其次才是山水畫。畫家們爲了能推出較好的作品，不論在規模與結構上都煞費苦心，對物象也做更進一步的深入觀察，於是乃產生了一批非常精於專門畫技的畫家，其中最有名的就是韓幹。

　韓幹出身貧苦之家，曾經當過酒館的小二；有一天王維不知爲何事到韓幹家，當時韓幹正在地上畫人畫馬，結果王維對他的繪畫天才非常激賞，從此一連十幾年他便跟隨王維學畫，這是中國繪畫史上盡人皆知的佳話。韓幹最擅長人物肖像與鞍馬圖，當時西域各國獻給大唐的名馬很多，光是玄宗皇帝的御用名駒就有四十多匹，至於諸王侯所飼養的更是無計其數，而韓幹却能把這些馬都一一繪入畫中，因而他乃成爲獨步古今的畫馬名家。天寶年間他出任宮廷畫家，當時玄宗命他師事前輩畫家陳閎，可是他却大發豪語

80　唐・韓幹　牧馬圖

81 唐・周昉 揮扇仕女圖（局部）

說：『陛下廐中之名馬即爲臣之業師。』由此可見韓幹的畫風是屬於寫實主義。還有韓幹所畫的馬多半都很肥大，這是因爲害天子宮內所養的名馬都餵得很肥。這種寫生主義本萌芽於六朝，如今到了唐代更爲發達，其結果乃產生了像韓幹這樣的畫馬名家，以及其弟子戴嵩那樣的畫牛名家，於是專以某種動物爲對象的寫生畫家乃逐漸抬頭。盛唐的曹霸將軍、韋鑒一家、以及陳閎等在鞍馬畫方面也很有名。

⑫唐代繪畫的第二次起飛　　唐代二百五十年的中國繪畫史，主要就是在敍述盛唐時代那種豪放畫家所播下的光輝燦爛種子，將要發出一棵什麼樣的芽苗，和將結出什麼樣的果實。安史之亂以後，吐番軍和畏吾兒軍相繼侵入中國，這段期間給中國文化造成了斷層，結果西域文化乃頓然停止流入，於是已經非常盛行的西域繪畫也告衰退。可是這時朝野的富豪却極盡奢侈浪漫之能事，這種情形反映在中國繪畫史上，就是一般畫家在不受政治與禮教的約束範圍內，拼命地追求爲藝術而藝術的感覺美，於是乃使中國繪畫徐徐恢復了中國固有的清新氣息，這也就是以中唐爲分水嶺所興起的唐代繪畫之第二度起飛。佛像和人物像以周昉爲代表，花鳥以邊鸞爲代表，所以大曆、貞元（西元七六六年～八〇四年）時代，應該算是唐代繪畫的爛熟期。在另一方面，玄宗所避難的蜀地，也形成了晚唐繪畫所應注意的中心區。

2　唐・周昉　內人雙陸圖卷（局部）

⓭周昉的肖像畫與佛畫　　　周昉，字仲朗，貴族出身，父兄都是朝臣；他在畫壇最活躍的時期，是代宗和德宗兩朝。青年時代的周昉，和長安各貴族間的交遊頗廣；就因為他是處身于貴族社會，所以他的畫自然而然就有一種貴族風格，例如他畫的貴族肖像和婦女生活，都堪稱為他的特技。周昉所畫的美人圖，被畫壇評為「穠麗豐肥」，他畫出盛唐以來所最愛好的豐滿婦女的體態，並且給她們加上了華麗的服裝。周昉畫肖像畫的筆法，上承六朝顧愷之和陸探微的清純細膩遺風，同時他也學習張萱的畫法，所以唐末畫評家朱景玄曾說：『周昉之佛像、眞仙、人物、仕女等畫，皆屬神品。』

周昉的肖像畫多屬神來之筆，例如他為郭子儀的女婿趙縱所畫的肖像畫，就是一幅類上添毫維妙維肖的傑作，趙夫人有時竟把畫中人誤為是自己的丈夫。

德宗貞元年間（西元七八五年～八○四年），周昉又奉旨在長安的章敬寺作壁畫。章此寺是代宗大曆二年（西元七六七年）所興建，後來德宗時代又予重修。當周昉開始畫壁畫時，長安人士絡繹不絕地來參觀，因為當時一般人非常重視寺院壁畫。

另外周昉又在禪定寺畫「北方天王國」，這是所有佛畫中最惹人注目的一幅，因為這幅畫裡的「水月觀音」還是第一次被製成壁畫。周昉的作品雖然都已失傳，但是在敦煌壁畫中還遺有 兩三幅水月觀音圖；盤膝坐在水中岩石上 的觀世音菩薩，其姿 態很是優雅寬和，完全沒有一般佛像那種故作莊嚴的氣勢，而洋溢着一種貴婦人的風貌。捨棄一般佛像那種道貌岸然的筆法，而把觀世音表現成慈母一般的和藹可親，恐怕就是以周昉這幅水月觀音為嚆矢。

像周昉這樣把佛像與禮拜像俗世化，並且捨棄晚唐畫家的那種敎條體系，而加進風俗畫的典雅成分，並非代表了全部，只能說是中國佛畫的局部傾向。

⓮由邊鸞所興起的花鳥畫　　　花鳥畫到唐代還沒有成為流行的畫題，自從初唐宰

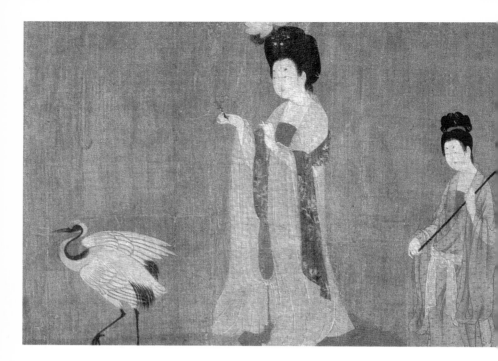

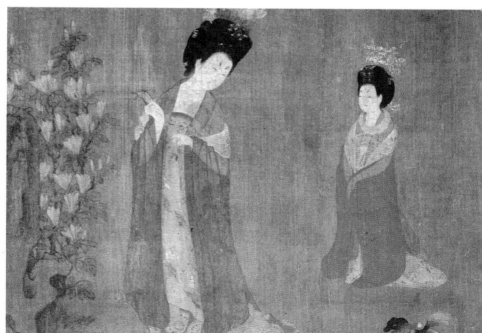

83 唐・周昉 簪花仕女圖卷（局部）

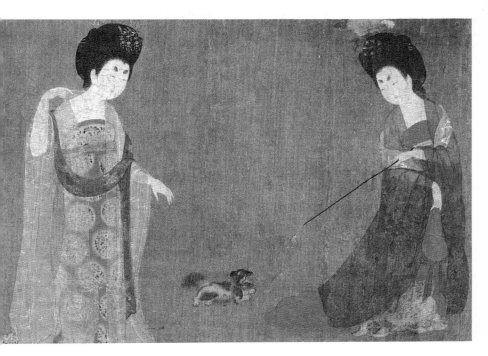

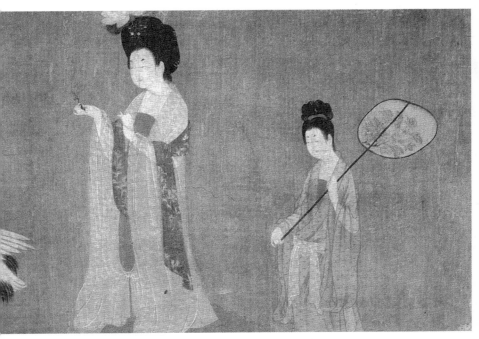

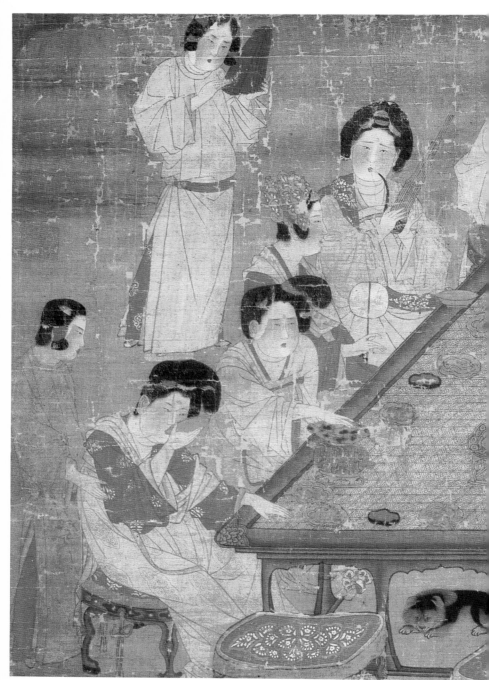

84　唐・唐人宮樂圖

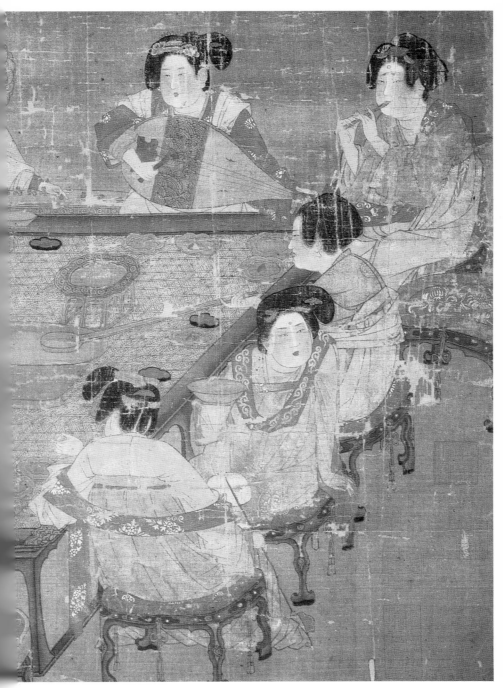

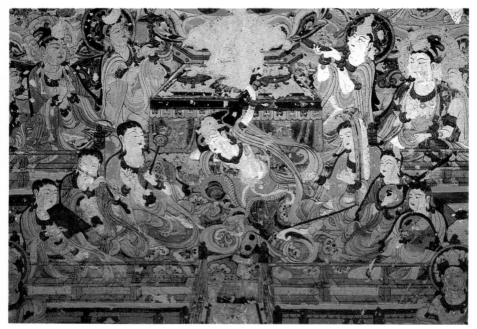

85　唐・反彈琵琶　壁畫

相薛稷，以畫鶴而享譽一時以後，才逐漸有專門畫花鳥的畫家出現，例如蒯廉、貝俊、李詔、魏晉孫都是此中的代表人物。不過唐代的花鳥畫在概念上和後代花鳥畫很不相同，並非專指那些在花木上配以小鳥的玩賞畫，而是和漢魏六朝以來的禽獸畫很相近，成為宋以後所盛行之花鳥畫的過渡期。此外唐代的松柏圖或樹石圖，在概念上也和山水畫接近，就是列入山水畫也無不可，這在中國繪畫史上可算是一種獨特的自然現象。

　　邊鸞及其弟子，在唐代花鳥畫的歷史上居有重要的地位。邊鸞是活躍於德宗時代的宮廷畫家，貞元年間新羅國獻孔雀給大唐天子，於是邊鸞就受命在玄武殿畫這隻孔雀圖，他把孔雀的正背兩面都賦以極絢爛的彩色，由於姿態的逼真生動而博得滿朝的好評。邊鸞最拿手的技巧是畫鳥時能使鳥的羽毛千變萬化，畫花時又能使花的精妙處表露無餘，而極盡所謂折技花之美的能事；同時邊鸞也極巧於草木、蜂蝶、蟬雀之類，他的這些畫常被唐鏡製造者採為鏡面鏡背的圖案。總之，由邊鸞一派所領導的晚唐花鳥畫，無異提高了中國畫壇唯美主義的鑑賞態度。

　　⓯逸品畫家王墨　　王墨或作「王默」與「王洽」，和以上各家的畫風都迥然不同，因為他具有一種超凡脫俗的畫格，所以朱景玄評之為「逸品畫家」；他最得意的是山水松石，作畫時使用「潑墨」手法。王墨性格豪放，作畫之前一定要喝酒，然後一邊點一邊唱，並且在手足之處都塗上墨，作成各種濃淡不同的顏色，如此靈感一來就手舞足蹈而畫出美妙的山水雲岩。總之，王墨和那種以筆法為基礎的正統派恰好相反，而是

86　唐・觀世音普門品　壁畫

直接用墨憑藉靈感來從事創作，這和現代的抽象畫在精神上有相通之處。當筆法作畫的
功用已達極限時，因此才有這種水墨畫法的出現；不過由於王墨是一位充滿了奇行性格
的畫家，所以就發明了更爲逸脫的水墨畫法。這種在唐代中期由王墨等人所創行的水墨
畫，很快就成爲後代中國畫的一大特色。貞元末年（西元八〇四年左右），王墨去世。
　　此外還有李靈省、張志和兩人，也是性格奔放的奇行畫家，他們的作品也都被評爲逸
品。這種放蕩不羈的性格，有直接表現在繪畫上的傾向，到晚唐更逐漸盛行起來，於是
一般畫家就不顧傳統的形式與技法，而完全放任自己的個性自由表現，也就是由寫實而
轉變到了「寫意」的階段。這種傾向所佔的時間與空間都極有限，因此批評家就稱他們
是逃脫正統的逸品；然而這些在唐代微不足道的逸脫現象，却給五代以後的畫史留下很
大潛在影響。
　　⓰唐末蜀地的繪畫　　蜀是與中原隔絕的地方，但是在晚唐却出了很多名畫家，
在西南形成了一個頗具勢力的藝術中心；不過蜀地的寺院壁畫所以會繁盛，完全是受了
來自長安畫家的影響。例如衆所周知的趙公祐父子孫三代，便都是在蜀地潛心從事寺院
壁畫創作的巨匠。趙公祐，長安人，寶曆年間（西元八二五年～八二六年）遷來蜀地，和
他的兒子趙奇與孫子趙德齊，以大聖慈寺爲中心畫了將近一個世紀之久的壁畫。唐代蜀
地的佛教寺院壁畫，除了趙氏一族之外，還有范瓊、陳皓等名手，也都先後在各寺院完
成很多宏偉的壁畫。但是在會昌五年（西元八四五年），由於武宗的毀佛而一度中斷，
不過到了唐末又再度隆盛。這個期間，還出了一位道教畫像名家張素卿，以及工於松石
的隱逸畫家孫位，這些都是寫唐代繪畫史所不能不介紹的人。

第十章　宋代的繪畫

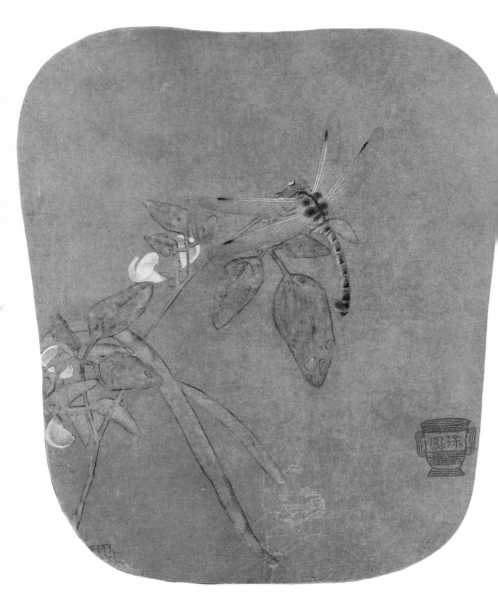

87　宋·徐熙　豆花蜻蜓圖　册頁

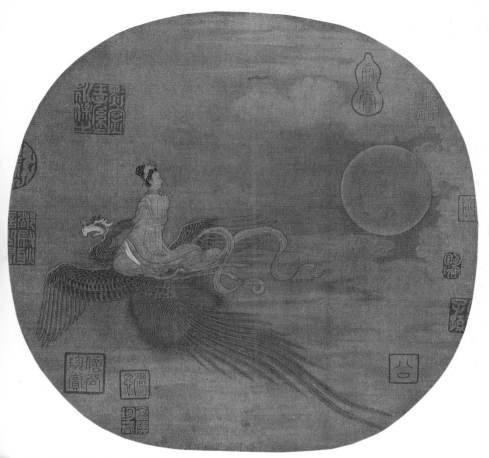

8 宋・周文矩 仙女乘鸞圖 册頁

概　　論

　　❶理想美的追求　　由中唐歷經晚唐所產生 的水墨畫，給中國繪畫各 方面的影響都很大。這種否定漢魏六朝以來所極重視的線描法的水墨畫，從晚唐起就提供了新的描寫方式，不僅使中國繪畫的外型更加豐美，而且給寫意的表現方法以最適當的安排，使以後的中國繪畫形式完全爲之改觀。也許是由於受了水墨畫的刺激，從唐末歷經五代一直到宋初，除了舊派的職業畫家以外，一般畫家並不以能熟悉畫技爲滿足，因爲他們還要追求精神內容的充實；廣增見聞乃成了畫家的必要條件，如果說他們是在建立自己的藝術世界觀也不算錯。因而這些畫家乃產生了一種新觀念，就是他們已經不再重視把自然原封不動畫在畫布上，而是要求把自然美化、理想化後再予以重現，進而來追求映射在心象中的理想美。

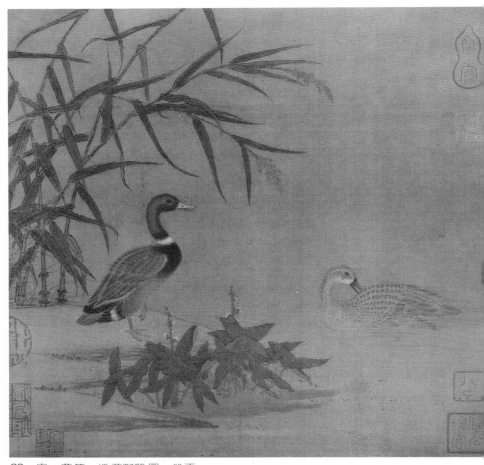

89　宋·黃筌　溪蘆野鴨圖　册頁

❷**寫意性與寫實性**　　中國繪畫有很長 一段時間，是跟隨着寫實性在追求一種「理想性」的東西。例如在六朝到唐代一直盛行的神仙山水畫，單就表現理想化的自然形態一點，就可以稱爲是追求理想性的繪畫；然而以中唐水墨畫所啓發的寫意性爲基礎的「胸中山水」，可以說已經把理想主義的創作法更向前推進了一步。從此中國繪畫只有在寫意性、理想性、寫實性獲得調和時，才能產生藝術內容極爲高超的作品；北宋的山水畫就是一個實例，而宋代的花鳥畫也沒有超出這個範疇。

以寫意水墨畫法爲基礎之徐熙的花鳥畫風，以及長於傳統勾勒天才寫實表現法之黃筌的畫風，只有在這兩種畫法獲得一致時，中國的花鳥畫才會產生優美無比的藝術內容。

如果由寫意、寫生、與理想的觀點來概述宋代繪畫，那麼五代和宋初就是繪畫藝術的高揚期，北宋的後半時代是巔峯期，南宋時代便是衰退期了。到了元代，寫意與寫實就失去調和，而爲下一個繪畫飛躍的時代完成了準備工作。

宋·佚名　江天樓閣圖　軸（局部）

而產生了極為活潑的繪畫運動；當然，南唐的繪畫也和蜀畫一樣，與宮廷保有密切的關係。不過給後世極大影響的江南畫風，並非淵源于和宮廷所建立的關係上；例如被後世尊為南宗畫始祖的董源，據史書所載他就不曾和宮廷貴族發生關聯，而是以中唐以後的地方畫技為基礎，然後再憑這種水墨技法的描寫形式，而塑造出自己獨特的山水畫風。

　❺**董源、范寬、李成**　北宋末年的畫評家曾說：『董源之畫適於遠眺，因近觀即不成物形。』然而這句評語和現存的一幅傳為董源所畫的作品風格不同，這幅畫是董源根據披麻皴和胡椒點的技法繪製而成。在五代宋初由水墨畫走向山水畫的過程中，如果拿前面這句評語來加以研究，那麼「寒林重門圖」裡所具有的粗放水墨技法，才最能看出董源作品的真正風範。

　和南方的董源同時，在北方也產生了兩位山水畫大家，其一就是以陝西山岳地帶西北風物為畫題的范寬，另一位就是以黃河下游地帶北方風物為畫題的李成。范寬的山水畫視點極高，他憑對山的潤墨而完成威嚴的結構，例如他的「秋山行旅圖」就是屬於這種風格，使觀者覺得他和畫面裡的主山之間有很大的一段距離。批評家所以會說范寬的山水畫「即使遠眺亦難置身山外」，就是因為使觀畫者有一種巨大山脈橫在自己眼前的錯

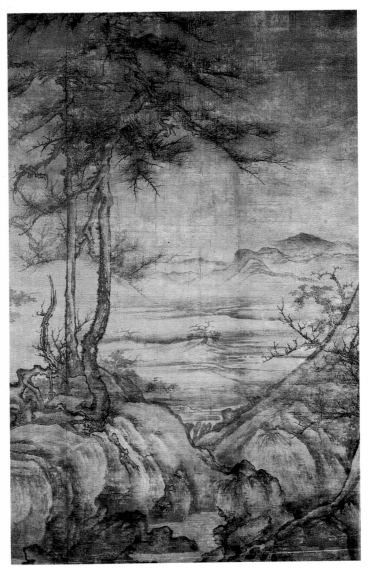

95 宋・李成 喬松平遠圖 軸

覺，也就是畫的山水有咄咄逼人的趨勢。

反之李成多半畫平遠山水，他的畫題主要是以黃土平原和丘陵爲限；李成的畫有一
特色，就是「惜墨如金」，因此他的畫墨汁很少，大都是以淡墨擦筆描繪。范寬的畫
够構成包圍觀衆的廣大空間，而李成的畫却能使觀衆產生一種幽邃的深遠感，也就是

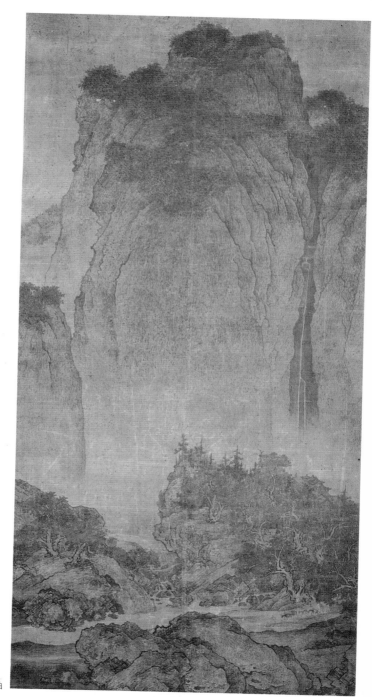

96 宋・范寬
谿山行旅圖　軸

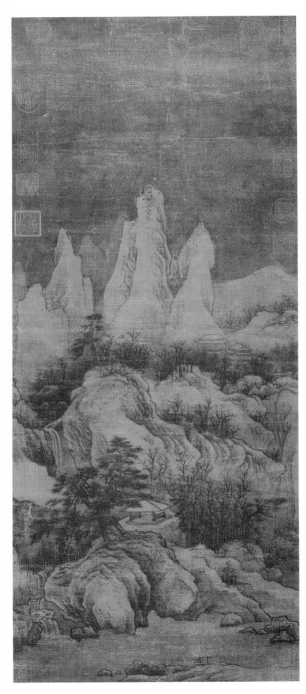

97 宋·李成
群峯霽雪圖 軸

98 宋‧李成　群峯霽雪圖　軸（局部）

中的山水能把賞畫者一步步的導向一個寧謐的境界。在沒有主山爲景的李成山水畫中，他把近景的樹木畫得很大，而且傾斜在下方，然後再根據前景、中景、遠景的比例逐漸放大，在乾燥澄清的天氣之中，特別強調遠景中的丘陵和平原的幽遠感。

❻宋初傳統派的山水畫　　就對後世的畫壇影響一點來說，有兩位雖然不如李成、范寬、董源的人，但是也在中國繪畫史上佔有一席之地的，那便是荊浩和關同。關於荊浩與關同兩人，雖然無法證明是否就是范寬的業師，但是關同、李成、范寬同被稱爲宋初三大家則是事實；荊浩與關同的作品都已經失傳，因此想要了解他們的畫風簡直是不可能。北宋末年的郭熙曾批評關同的畫說：『石體堅硬，雜木茂盛，台閣古雅，人物悠閒。』的確是持平之論；關同畫樹葉時善用墨摺，他的筆鋒特色剛勁犀利，時人都認爲有王維畫的遺風。綜觀這些畫論家的評語就可知道，關同的畫是用勁直的墨線，來描寫兀立的山峰與深谷，在唐朝風格的松石上再點綴以樓閣的典型傳統山水畫，也就是在以李思訓、李昭道爲代表的唐朝山水畫中，加進些許水墨畫風的保守山水畫。

儘管關同有些墨守唐朝傳統畫風的跡象，然而成爲五代宋初畫壇一般傾向的水墨技法，在宋代却有被一般畫家爭相模仿的趨勢；「筆愈簡則氣愈壯，景愈簡則意愈長。」就是暗示此種道理；關於筆數的省略通常都是用墨色來補充，而風景的簡化則以寫意性的增大爲表裡，這是由於使畫外情趣加深的結果。就連被認爲屬於保守派的關同，都無法擺脫水墨畫法的影響，因此那得山之骨格的范寬、得山之神韻的董源、得山之形態的李成等三大家，他們的山水畫當然就更能融會水墨技法了。

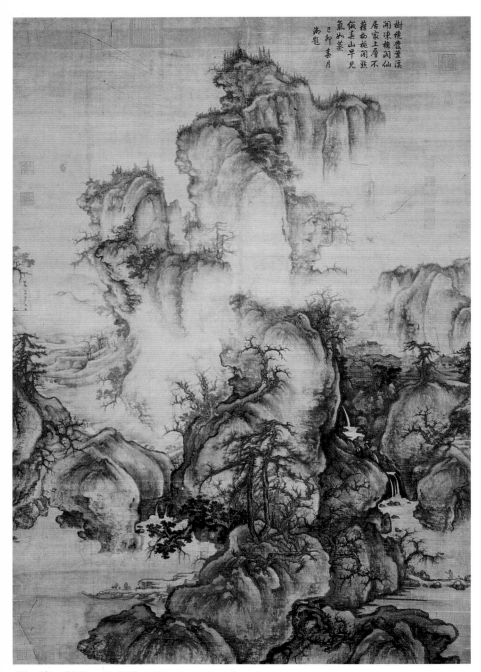

樹纔發葉溪
閒凍銷閒仙
居家上層不
藉柘挑閒然
無毒山平兄
氣如蒸
己卯春月
滿起

99　宋・郭熙　早春圖　軸

108

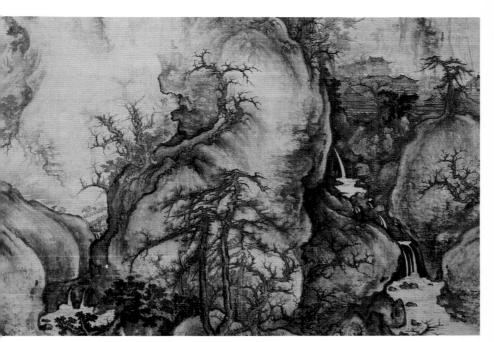

〇〇 宋・郭熙　早春圖　軸（局部）

❼大氣與光線　　五代宋初以後 的山水畫發展，可用幾種描寫形式 上的進步來說明。根據進步的水墨技法，可以表現大氣，而畫家對光線的強烈意識，更使明暗的表現急速發達，因而隨著四季變化所產生的自然景象，畫家就可用水墨技法來加以表現。表現這種進展過程的作品雖然很少，不過相傳出於燕文貴之手的「溪山樓觀圖卷」，以及在郭熙之前李廸所畫的「蕭湘圖」，處處都能證明此種畫理上的事實；此外郭熙在「林泉高致」一文裡的述論，也能說明這種大氣與光線的畫理，因為這個藝術理論就是以山水畫的進展為基礎而形成。

❽北方山水畫的成立與郭熙　　一如前面所說，北宋時代各 地所形成 的山水畫派，彼此之間幾乎沒有任何交往，例如北方山水畫的李成、范寬兩派就是如此；至於屬於南方系統山水畫的董源，和北方系統的山水畫派之間，就更不會有任何的關係了。總括說來，范寬一派是以陝西為中心，李成的勢力則遍佈河北、河南、山東，而董源的畫風則風靡揚子江的下游一帶。追求自然理想的山水畫，使畫家對於自己日常所接觸的自然景象，儘量予以強力的制約乃當然之事；可是在另一方面，這種事實又顯示出一種道理，就是真正的理想山水畫還沒有完成。原來中國山水畫的理想形式，是從廣大自然景象中所抽出的集約景象，一切都是為了樹立理想美而從事繪畫的創作。

從李成以後直到北宋末年的郭熙，北方系統的山水畫家中又出現了李宗成和翟院深等人，雖說是模仿李成的畫家，不過今天也無法窺知他們的畫風。從治平（西元一〇六四年～一〇六七年）到熙寧（西元一〇六八年～一〇七七年）這一段期間，最活躍的畫家

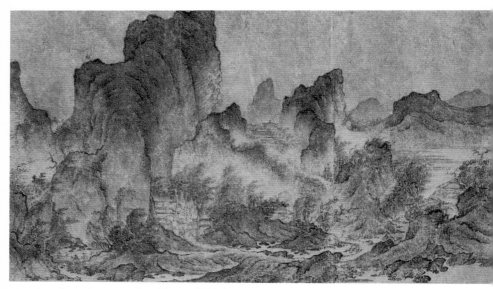

101 宋・燕文貴 江山遠望圖 卷（局部）

102 宋・許道寧 秋山蕭寺圖 卷

110

103 宋‧許道寧　漁父圖　卷（局部）

就是許道寧，他被認爲是李成和燕文貴派的畫家，他的畫風可以在當時人的詩文中略
窺一二。傳說許道寧的作品有「秋山蕭寺圖卷」，是一幅僅僅在幾尺長的畫面內所畫
成的萬里風光，他不但把大自然的景象重現在畫布上，而且運用他那種粗放的水墨技
法，表現了強烈寫意性的畫風，眞是所謂「尺幅千里」。把大自然加以濃縮，刻畫出行
將崩潰的點山，其間更用細緻的筆法寫進點景人物，這種由粗重而又謹細的筆墨畫法所
構成的畫面，就是北派山水畫的特色，而形成了代表障壁畫的山水畫風。唐代靑綠山水
所表現的裝飾性，已經被由墨的協調、筆的強弱、以及對比所產生的新裝飾效果代替
了。

　站在以往這種成果的立腳點上，而把北方山水畫形式且加以統一的，就是前面所一再
提到的郭熙。他留下了一些極夠水準的作品，對後代的影響很大；他所提出的畫論也獲
得極高的評價，因爲這些理論分析比他的作品還要緻密精到。郭熙在他的畫論中指出，
中國山水畫不應止於大自然的單純寫生，同時他又舉出創作較高藝術性作品的一些必要
條件；郭熙是從提高畫家自己人格的內容論起，一直談到畫家學得畫技所必經的各種細
節；他並且舉了一個例子來說明，畫家應該多多觀察優美的風景，並且勤加描繪以充實
畫囊，有了這些成績之後，才能得心應手來繪作山水畫。山水畫雖然要對大自然表現極
度的忠實，不過所畫的風景却是世間任何地方也見不到的，就是必須把眞的自然加以理
想化和藝術化，總之就是和「胸中山」的理念不謀而合；而且這個時代已經不允許以前
那種山水畫地方性的存在，至少也要把北方系統的山水畫完全融合在一個畫風之下。

　然而所謂「胸中山」，以及在腦海裡所描繪的大自然，往往脫離現實而陷於矛盾；因此為了剷除這種矛盾與不自然的情形，就為畫家們提供了一些具體的注意事項，那就是做為山水畫基本構圖原理的「三遠法」。

　在中國山水畫裡，畫家的視點常常移動，例如往往幾個地方的視點放在同一張畫面上，隨著自然景象的轉變而控制仰視、水平視、俯瞰等視覺，而把這些自然組合在同一畫面上。范寬的畫能夠把握深遠對象，李成的畫能夠造成平遠形式，而郭熙的畫則可加以巧妙的運用，使龐大的主山無垠的平原和丘陵等等，能在同一幅畫面上完全呈現出不同的功用；范寬的主山有股咄咄逼人之氣，而李成的山水使觀者產生一種幽遠感。

　郭熙的山水畫，是隨著四季的轉移而為自然景色賦彩；就是對於朝夕自然景象光的變化，以及大氣的濕度也都有明確的觀察，並且對這些物象的表現手法也試圖採行積極技巧。屬於北方山水派的郭熙，雖然很擅長畫秋冬清澈的空際景色，然而像他這種在描寫形式上的進展，也可以去畫煙霧濛濛的洞庭景物了。

　這種對明暗與濕度的表現法，是這個時代極顯著的特色；與郭熙同屬北派山水畫的畫家，由於資料的不足，實在無法一一列舉。不過宋廸所畫的「瀟湘圖」，却是一幅最好的湖南濕氣寫實畫。被認為和郭熙時代相近的作品，計有傳為徽宗和胡直夫所畫的「四季山水圖」，以及李公年的「山水圖」，在這些作品中也都可以獲得旁證。

　北宋山水畫所以能夠這樣急速的發達，當然是由於宋初以來水墨畫技法的進展，以及畫家們自然觀的變化等要素所促成；可是宋初董源對於江南山水畫所提倡的大氣表現，大約歷經一個世紀，隨著繪畫地方性的消滅而注入北方畫壇，這也是促成北宋末年山水畫急速發達的另一原因。

❾南方山水畫的發展與米芾 與郭熙時代相近的有米芾及其子米友仁，他們在形式上都是屬於董源派的畫家，因此比郭熙更喜歡選濕景爲作畫的對象；還有北宋末和南宋初的一些宗室派畫家，其中被稱爲王維畫風繼承者的部分人，也顯示出對大氣表現的極度關心。由此可見這種大氣表現與明暗表現，經由郭熙等人的提倡，就形成了北宋末年山水畫的共同表現傾向。

假如把在北宋畫壇留下深刻影響的米芾，看做是學習董源的文人畫家，是非常不恰當的。雖然米芾小視有宋朝第一畫家之稱的李成，但是對董源却下了「天眞爛漫」的最好評語，由此可見元代以後所以會說米芾是董源派的畫家，也非事出無因；雖然可以採米芾是師法董源之說，但是却不能把米芾和米友仁的山水畫風，就看做是以後米家山用米點所作的形式化山水畫。米芾畫畫的方式很奇特，有時竟用甘蔗渣或蓮蓬子來代替畫筆，而且充分發揮了他的那種粗放畫風，和中唐的逸格水墨畫法與牧谿水墨畫法極近似，因爲這種畫法最合乎有「米癲」之稱的米芾作風。米芾對於北派的山水畫無所關心，多半都是畫各種自然景象，不過在畫面的構想上也流露有北方山水畫的意態；由此可見米芾是以反命題的手法，而把江南的自然風光用粗放的水墨畫法做忠實的表現，這和他的老師董源是同一作風。

米氏父子的作品也大都失傳了，以上所談都是根據與米芾有關的作品來加以論述的，例如傳爲董源所畫的「寒林重汀圖」、由無名氏畫家所作的「瀟湘臥遊圖卷」、以及稍後時代傳爲牧谿的「瀟湘八景圖卷」等等，因爲從這種種資料裏可以大略了解到米芾的畫風，同時和江南——特別是以浙江爲中心的水墨畫法也有關聯。

104 宋・米友仁　雲山圖卷（局部）

畫院的山水畫

⑩北宋畫院　　北宋的畫院眞是多彩多姿，計有燕文貴派、許道寧派、關同派等各派林立，在這裡自由地從事繪畫創作；可惜這些畫家幾乎都沒有作品留傳後世，所以想要從這些畫院畫家的山水畫中，找出一些堪稱爲「院畫體」的代表作，不僅在實際上根本不可能，就是能够利用的文獻資料也極貧乏。郭熙歷任神宗畫院的「藝學」，及哲宗畫院的「待詔」，把畫院山水畫領導到了一個新的方向去；然而當時的畫院中只是聚集了一些畫技卓越的職業畫家，是否能够理解郭熙所提倡的繪畫理論却很成問題。當時郭熙可算是院畫畫家中的異彩，他曾以郭汾陽爲師，具有高度的文人氣質，只有士大夫和文人對他有深刻的了解。就因爲如此，郭熙的山水畫理論和藝術內容並沒有被一般人接受，只是外在的形式得到了傳承的機會；後來隨著宋室的南渡，而急遽地變爲浙江的地方形式。另一方面，郭熙所完成的北派山水畫風，也產生了與畫院分離的傾向。

⑪徽宗的畫院指導　　書畫雙絕的藝術家 皇帝徽宗，把宋朝的畫院帶入了一個嶄新的境界；那些經由宮廷招募而來的畫工匠氣太重，當然不合藝術至上主義者徽宗的意

105 宋・米芾 春山瑞松圖 軸

旨，因此徽宗就在崇寧三年（西元一一○三年）起開始改革畫院。政和年間（西元一一一一年～一一一八年）開設「畫學」，所有應募者都必須根據太學法加以考試，考試的目的，主要在看這些畫工的繪畫技巧，是否合乎具有藝術修養的文人與士大夫的鑑賞標準；米芾所以出任第一個「書畫學」職，可能就是基於此種理由。

微宗在畫院和書畫學裡，與其說是重視平遠、深遠、高遠等「三遠法」的謹密畫面結構，倒不如說是以空白的佈局和飄蕩於畫面的那種夢幻般的詩情為著眼點。做為郭熙山水畫中骨幹的山水，以李唐為媒介而影響到南宋的院體畫風，他把具有威嚴的主山從中間截斷，然後再把它置於畫面的側方，成為馬遠和夏珪派邊角景的主要題材；此外由郭熙所完成的李成風格平遠形式，以及儘量使畫面具有深遠感的意欲，就都換成了不加描繪的空白。一度由北宋山水畫家採用在大畫面上刻畫大空間的强烈造型，到了南宋就都不見了，再加上構圖法的變化雖然構成了巨大的空間感，可是却無法表現它的深奧意境，因此就更加促使它的衰退。

⑫宗室的貴族畫家　　南宋院體山水畫風的形成，雖然受郭熙山水畫風格的影響很大，不過就裝飾性以及墨法一點來說，宗室畫家的影響也是不容忽視。據說宋法禁止宗室貴族遠遊，因而使宗室畫家無法在廣大的自然景象中獵取畫題，當然也就不能獲得

106 宋・李唐
雪江圖 軸

107
宋・李
萬壑松
軸

108　宋・趙令穰　秋塘圖

　更多靈感來創作理想的山水畫；所以這些宗室的貴族畫家，只好以王維和李思訓等人的
唐朝山水畫爲典型，就身邊所能獵取的自然景色爲題材來從事創作了。這恰如在他們所
最得意的「小景畫」中顯示的，每幅畫的風景都極狹小，可見都是模仿王維那種微妙的
筆法所作，在墨的濃淡和筆的輕重上，都極爲細心周到；因此代表青綠山水的李思訓，
就成爲貴族畫家所最崇拜的人物，但是如果把這種青綠的鮮艷色彩換成雅緻的墨色，
就會產生畫面輝映交錯，而且具有強烈裝飾性的山水畫。南宋的畫院是附屬於宮廷的學
術機構，由此看來，宗室貴族除了模仿郭熙與李唐的畫風之外，他們也模仿王、李的山
水畫風格，這是可以推知的。
　南宋畫院的山水畫，在成立之初就埋藏了衰退的種子，其一就是郭熙所提倡的自然觀
照意欲的減退；因爲自從宋室南渡後，中國山水畫的地方性就消失了，結果就由郭熙提
出這種自然觀照。最適於表現北方自然景象的筆墨技法，對於描寫以浙江爲中心的風景
有些困難，這一切正如明末的批評家所說，南宋畫院的山水畫，雖然並非全是表現錢塘
附近的自然景象，至少也是以他們四周的江南風光爲對象，如此北宋以來的畫院筆墨法
就不適用了，因爲爲表現大氣而留的空白畫面所佔比例太大。另一個原因是由於畫院指
導方針的根本錯誤，例如每當畫家要製作一幅畫時，就必須先提出畫稿接受指導，可是

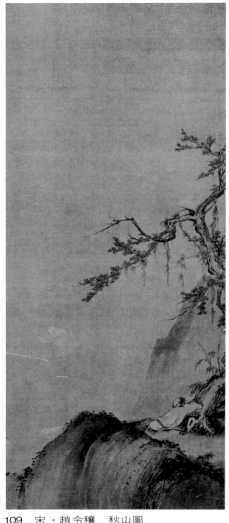

109　宋・趙令穰　秋山圖　　　　　　　　　110　宋・徽宗　冬山圖

　　在南宋的畫院裏並沒有高水準的畫師，不要說像以前徽宗與米芾那樣傑出的藝術家，就
連二、三流的指導畫家也不多；因此畫家在這種指導制度下都被迫放棄了個性的發揮，
結果乃使南宋繪畫的意境與氣質普遍降低。尤其是一般有權勢的官員，不經考試就介紹
畫工進畫院，這更加使南宋的畫院日趨衰落了。
　　南宋初年屬於李唐山水畫風的，有傳爲徽宗所畫的一幅「搗練圖」，這幅畫中具有强
烈印象的「斧劈皴」，最適於表現岩石與土坡的描畫，顯示了光輝的墨澤與豐美的彩

120

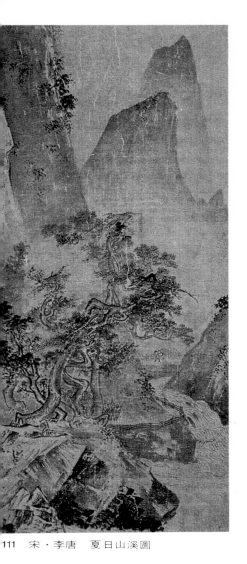

111　宋・李唐　夏日山溪圖　　　　112　宋・春日山溪圖

色，極具裝飾效果；擦筆畫的力量也很強，不過並沒失去水墨畫本來的性格，在這種描
繪法的意識中，可見還有畫家強烈的造型意欲存在。此外還有金地院、久遠寺的山水
畫，其採景方法與畫面的結構，雖然和馬遠、夏珪的畫風相同，可是在不擅長獵取自然
題材的執拗畫家眼裡，却認爲是和馬遠、夏珪的山水畫完全兩樣。李唐畫、金地院畫、
久遠寺畫，對於畫院繪畫所要求的詩情，雖然都極忠實地洋溢在所描繪的自然景象中，
可是後來南宋的院體山水畫，却只能在空白裡尋求詩情。

113 宋·王詵 漁村小雪圖

114 宋·王詵 漁村小雪圖（局部）

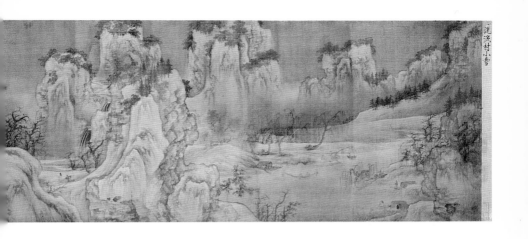

115 宋・王詵 漁村小雪圖(局部)

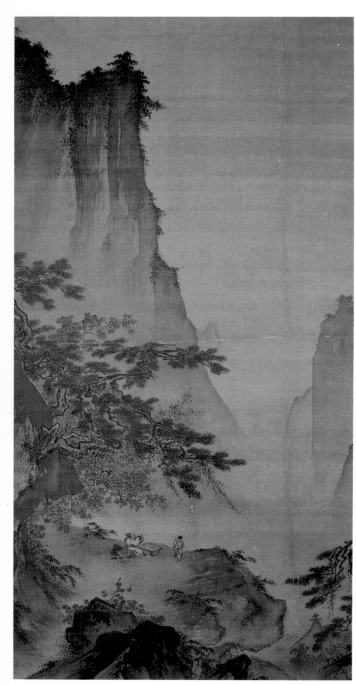

116
南宋・馬遠
對月圖　軸

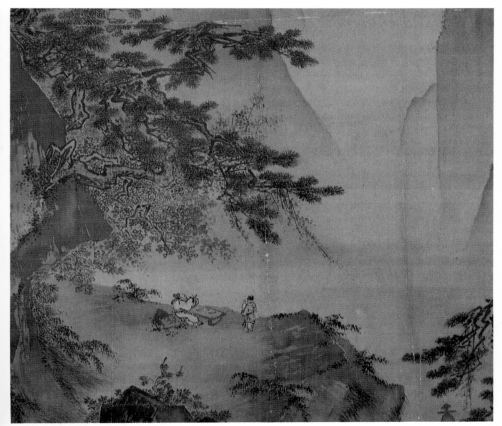

117　南宋・馬遠　對月圖（局部）

⑬馬遠與夏珪　　活躍於光宗 與寧宗兩朝（ 西元一一八九～年一二二四年 ）的馬
遠、夏珪，都是把畫面斜著截斷半分，然後在這裡畫一個大邊角形，所有遠景幾乎都當
做空白，結果乃喪失了幽遠畫法的意志，通常所說的「馬一角」「馬一邊」以及「殘山
剩水」，就是指馬遠這種形式的山水畫而言。還有馬夏兩人，通常都在山峰或者樹木上
方留下空白，這些雖然暗示出 畫面有無限的空間，可是對於山川的風貌 却全然沒有描
繪；這和經常以切斷畫幅上部，藉以強調高度感的北宋山水畫，在大小上是無法相比較
的。這種畫面的狹小性，以及對詩情的壓迫性，並不僅是長條幅或者畫冊等作品所能表
現，應該畫在原來所採用的大規模構圖的橫卷上。被視為南宋畫家的馬遠和夏珪，是南
宋院體畫衰退過渡期的畫家。

　　由馬遠、夏珪的一角構圖所形成的簡易作畫方式，很快就被在野的職業畫家所接受，
於是馬遠、夏珪的追隨者輩出，例如現存的一些南宋院體山水畫，就多半是由元代和明
初馬遠派的畫家所作；尤其是浙江地方的一些職業畫家，更把馬遠派的畫風延續了很長
一段時間。

118 宋・佚名 溪山清遠

22　北宋・石恪　二祖調心圖（局部）

說保留有他們的一貫畫風，然而概括地加以分析，就知道他們所依據的畫風與形式，多半都是屬於唐朝吳道子的風格。這種情形，如果和當時逐次獲得新表現而完成飛躍發展的山水畫相比，那道釋人物畫在形式的發展上，確實是陷於停滯的狀狀態中。

　　然而北宋人對於吳道子的看法，以及承襲這種風格的畫家，也都具有了那種主體性；根據畫史所記載的吳道子畫風，是種由精細走向豪放的藝術，而且畫面的幅度也越變廣，所以北宋人心目中的吳道子畫風本質，就是一種充滿了豪放感的繪畫，筆鋒的抑揚當然也非常激烈，是具有强大表現性的壯闊繪畫藝術。據說宋代詞人蘇東坡，曾在一個雷雨交加的日子，以吳道子的「降魔圖」爲藍本，而作了一首降魔詩。由這個故事看來，更可知道吳道子的畫，是具有如何龐大的魄力了，最能代表宋人對吳道子的看法。

　　⑰蜀地的繪畫　　基於這種種史實，如果再追溯吳道子畫風繼承者的系譜，就可以知道他和五代蜀地的畫壇，也有密切的關係；由此可見比南唐早十年降宋的蜀地畫家，他們的畫風在北宋前半期的畫壇上佔有極廣大的地盤。據蘇轍考證，繼承吳道子畫風的系譜是：吳道子～孫位～孫知微。

　　孫位是「益州名畫錄」的作者，他被黃休復讚爲蜀地畫家的第一人，由此可知他的確是吳道子的眞傳弟子。孫位與孫知微相同，除了工於道釋人物之外，也都是非常傑出的龍水畫家，他們那種感人的描寫力，使當時人嘖嘖稱奇。另外可以和孫位的水相提並論

左街僧智禪雕

雲離兜率　月滿娑婆
稽首拜手　惟阿逸多
沙門仲休讚

甲申歲十月丁丑朔
十五日辛卯雕印普
施永充供養

123
北宋・高文進
彌陀菩薩像

北宋・高文進　彌陀菩薩像（局部）

的，就是畫火專家張南本。張南本是石恪的老師，而石恪就是筆法粗放「二祖調心圖」的作者；從這種種事實來推論觀察，他們的作品都積極發揮了吳道子風格的筆法，例如他們可以利用筆調的肥瘦，來表現人體和衣服的款式。至於有關「水」和「火」的描寫，是並用中唐以來的水墨畫法，而且墨也和筆一樣，是往有力量感的方向去發揮。不過蜀地的道釋人物畫，並非全是具有這種激越的表現，只是其中的主流多少表現了這種要素而已。

⓲高文進　　高文進是宋初道釋人物畫的名家，他曾在大相國寺的壁畫製作上，發揮過他的繪畫天才。高文進以書畫傳宗，代代都出蜀地道釋人物畫的巨匠，例如他的兒子高懷節、高懷賢兄弟等人，就都能繼承父親的衣鉢而大展鴻圖，為高氏一族在宋初畫壇上造成一支強大的勢力；據說高文進父子的畫風，是介於吳道子與曹仲達之間，也就是吳曹兩派的折中派。北齊曹仲達的畫風，在衣服形態的描寫上和吳道子是大異其趣；例如吳道子所畫的衣服，看來有颺颺然之感；相反的曹仲達所畫的衣服，却像落湯鷄似的緊緊貼在身上。既然如此，那麼採取曹吳兩派之間折中畫法的高文進，他對於衣服的表現又是採取怎樣的形態呢？這個問題雖然很難獲得肯定的答覆，不過他可能是根據描寫的對象，而分別採用曹吳兩派的畫風。例如在畫祖尊或祖神時便採用曹派的風格，而畫天部或侍者時則採用吳派風格；關於這一點，我們可以根據清涼寺釋迦像腹內的版畫得到證明，因為這幅版畫就是高文進的原畫，畫裡的祖尊不但具有明確的形狀，而且線描也極為強勁，對於吳道子那種筆的肥瘦控制非常得體。高文進的這幅「觀音像」現

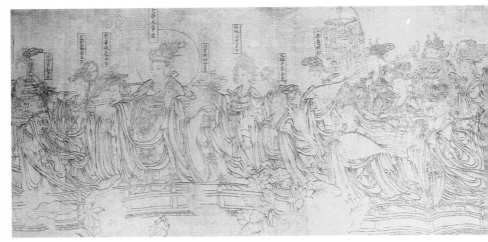

125　北宋・武宗元　朝元仙仗圖（局部）

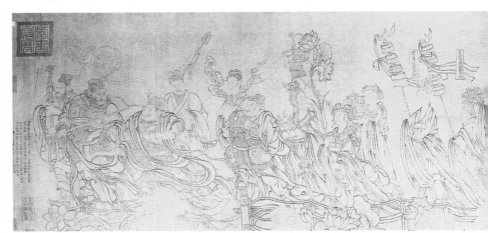

126　北宋・武宗元　朝元仙仗圖（局部）

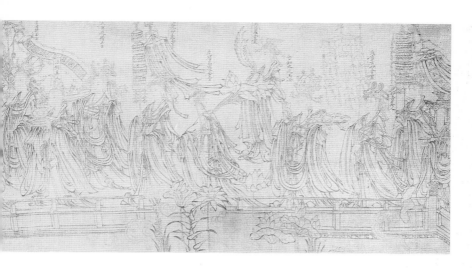

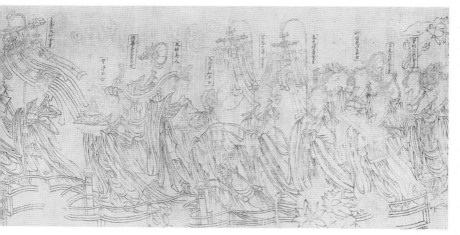

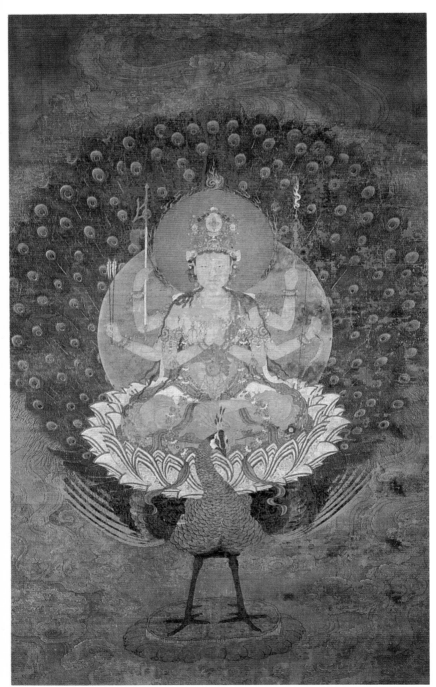

127
南宋・伊
孔雀明王

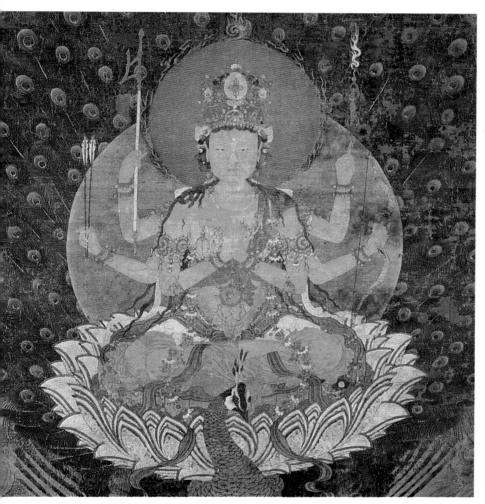

8 　南宋‧佚名　　孔雀明王像圖（局部）

藏於清凉寺，是在一個偶然機會中被人從清凉寺釋迦像的腹內發現，經專家考證確是出於高文進的手筆；在這幅版畫裡，高文進很巧妙地控制筆鋒的抑揚，雖然很能表現強勁描線與莊重的意境，但是侍者與天女衣服的緧紋所以會有流動感，還是得力於吳道子畫風的薰陶之功。

　　高文進的這種折中畫風，後來似乎就形成了北宋道釋人物畫的一大基準，例如當眞宗朝製作玉清昭應宮的壁畫時，從三千名畫家中被選爲第一人的武宗元，便也具備了這種介於曹吳兩派之間的折中畫風。傳爲武宗元所畫的「朝元仙仗圖卷」，雖然被視爲元朝時代的模本，可是却最能看出北宋道釋人物畫的眞實情況，因爲從這幅畫裡可以充分看出，北宋寺觀壁畫的圖樣和裝飾形態。

129　北宋・十六羅漢（局部）

　　武宗元固然是河南人，就連高益、王靄等道釋人物名家也都不是蜀地出身，但是蜀地的畫風竟居北宋初道釋人物畫的領導地位，這種情形和花鳥畫的情形完全相同。在北宋末年所寫的「宣和畫譜」裏，關於高文進有如此的一段記載：『至於高文進之流，世人雖視為蜀畫名家，然就事實而論僅為虛名，故本書將其事蹟置於論列之外。」關於「宣和畫譜」的編撰方針為何我們姑且不論，只從這一段記載上就可知道一件事實，就是北宋時代非常欣賞高文進派的道釋人物畫，而且他們的畫風被聚集在京師的畫家所及收消化。例如仁和寺的「孔雀明王圖」，就有很多地方跟清涼寺版畫的款式有共通之處，是研究北宋高文進派畫風的最重要資料。

　　宋代大規模的寺觀營造，玉清昭應宮算是最後的一所，因為從此寺院營造事業就進入

・十六羅漢（局部）

32 南宋·周季常 五百羅漢圖（局部）

了尾聲；不過在已經建築完成的寺觀牆壁上，也和隋唐五代的情形一樣，都是大量的製作山水畫和花鳥畫。北宋末年，沈潛於道教的徽宗，對於道觀的建設雖然興致很濃，可是當時人的趣味有了極大的轉變，因爲他們已經把注意力從道觀的大壁畫上，轉移到可以掛在牆壁上的小壁描上了，接著又對卷軸畫和扇面畫大感興趣。在這種畫壇發生轉變的環境中，壁畫的製作就變成了畫工們的專門技藝，原本應該畫得很好很宏偉的道釋人物畫，如今都變成了仰仗粉本而毫無創造性的拙劣壁畫，從此宋代的道釋人物畫乃踏上了衰微的末路。

在距離建築玉清昭應宮大約半個世紀以後，名詞人兼畫評家的蘇軾曾說了一句發人深省的話：『即使吳道子亦應視爲畫工。』就因爲蘇東坡是一位詩人畫評家，所以他對王維的畫特別推崇。不過我們也可從種種跡象中猜測出，在蘇東坡對吳道子的這句貶語背面，可能是隱藏著對吳道子某種作風的不滿。如果承認這個假想是有道理的話，那麼蘇東坡所感到不滿的對象，就是那些象徵吳道子職業畫人所畫的道釋人物。就連吳道子也會受到這種嚴厲的批判，可見在非常重視寫意性的文人畫壇趨勢中，由職業畫工所製作的道釋人物畫，已經被畫壇所唾棄了。宋室南渡後，其畫統便由一般市井畫家所繼承，而沉澱到整個中國繪畫史的底層。現在殘存在日本的一些宋代道釋人物畫，例如具有鮮艷色彩的「羅漢圖」和「十王圖」等，都可以從畫中的落款而知道作者的名字，只可惜單憑這些名字還無法知道作者的詳細傳歷；不過據考證這些道釋人物的作者，就是以寧波爲中心的浙江地方在野職業畫家，他們在某些贊助者的支援下，以及江南各寺觀與信

133
宋・佚名
十王圖

134　宋・佚名　十王圖（局部）

徒的財力支援下，才得以苟廷殘喘維持住這一派的畫統。同時向日本輸出作品也成為他們存在的重要因素之一，所以這種道釋人物畫都是以純商品的形式而製作；因而「羅漢圖」的背景裡，以及「十王圖」的屏風上，有很多都是使用北宋水墨山水畫的筆法，然而他們的作品却顯得較為生硬，那是由於一再的反覆描寫，以致在形態上有意向不明的缺陷。上面所提的「羅漢圖」，現藏於日本的東京藝術大學，被認為是李龍眠式，也是羅漢畫中的典例之一；當然，這種名稱是近世的叫法，此北宋的道釋畫空白較多，在色彩方面是屬於用了很多中間色的上品之作，描線也顯得非常爽朗明快，因此可以看出是受了李公麟畫風的影響。還有現藏靜嘉堂的「十王圖」，據推測是出於南宋時代職業畫家的手筆，從畫面上那種具有威力的結構，以及強烈的色彩對比來看，就知道深得北宋道釋的遺風；畫在背景屏風上的山水圖，也充分顯示出古典式的畫風。

如果把這衰落中的道釋人物作品加以概括的分類，那麼大體上可以分成兩個類型，其中之一就是藝大本、原家本、靈雲寺本的「羅漢圖」，這些羅漢圖特別強調畫面的空白，色彩也多半使用中間色，大體說來都是一些比較傑出的作品，反映出了北宋末年李公麟出現以後的道釋人物畫風。另一個類型是靜嘉堂所藏的「十王圖」，畫面上佈滿了人物像，是一幅沒有空白而具有高壓感的作品，色彩極強烈，最能代表北宋前期大畫道釋畫的傳統精神，當然把兩者加以折中的作品為數也很多。

元代根本不曾設有畫院，只是在諸色人匠總管府之下設有「梵象提舉司」，全權負責寺觀的建造和壁畫的製作，並且在這個機構的監督之下培養民間畫工。例如在這個期

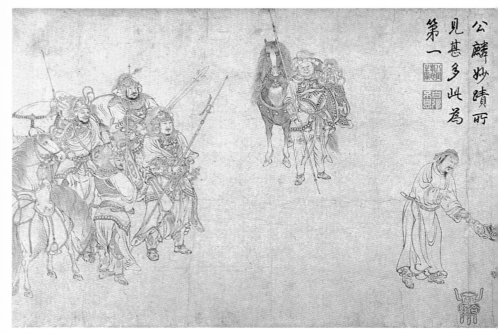

135　北宋・李公麟　免冑圖（局部）

間，西藏派的佛畫就很流行，不過這些畫却不爲識者所重視；可是在遼金地方，却仍然保持北宋以來寺觀壁畫製作的傳統，後來這些傳統就被元朝所繼承，其中最主要的都畫在興化寺、水神廟、永樂宮的壁面上，很明顯的每一幅畫都是以北宋大畫面的道釋畫爲楷模。然而除了元畫特有的那種凝重色彩感覺與畫工氣息外，也就再沒有值得大筆特書的宏偉形式了。

　　⑲李公麟　　蘇東坡給吳道子所加上的「畫工」一句評語，不僅象徵了當時文人與僧侶等知識階級繪畫觀的變遷，同時對後世繪畫觀的影響也極嚴重；在這種繪畫觀的轉變時期，竟出現了一位有宋朝畫壇第一人之稱爲李公麟。

　　李公麟最得意的畫法就是白描，不過他也學吳道子的畫風，尤其對六朝的技法也非常熟練，總之他的畫路非常廣闊；而由他發展到極點的道釋人物畫，此時也爲鑑賞畫開闢了一條新路線。李公麟現存的作品僅有「五馬圖卷」，可惜這幅畫在二次大戰後就下落不明了，被認爲是李公麟唯一的眞蹟；他那種簡潔流暢而又正確的速描，以及具有高度品位的描線，使畫中的馬能起浮彫一般的立體感，充分表現了他高妙的繪畫天才。關於這幅「五馬圖卷」，其中最後的一幅圖，大概是元人後補的。

　　李公麟是宋代的知名士大夫，和蘇軾、蘇轍、黃庭堅、米芾等人的交往都很深，他所畫的馬和佛像，都在這些文人的交互標榜下而獲得好評。在道釋人物畫壇出現的李公麟，曾把這種被指爲畫工低級藝術的道釋人物畫，改變成可以讓文人也能欣賞的高級藝術品；然而這時的畫工們却死守在世襲的畫工階段上，反倒使有創造性的藝術趨於遲鈍。

　雖然如此，在被視爲是李公麟風格而由南宋畫工所作的羅漢圖（其實「羅漢圖」這個名詞可以說都是出自近世），雖然色彩很濃，但是却沒有庸俗之氣，對於空間的處理也很整然，反映出了北宋職業畫工所受李公麟的影響；此外還有清淨華院普悅所畫的「釋迦三尊」，也頗能代表李公麟這種畫風的殘影。如果說這濃彩羅漢圖的描線有問題，那麼受李公麟影響所畫的白描「維摩圖」，也就和那些羅漢圖有極類似的形象了，這是一件特別值得注意的事。「維摩圖」的全名叫「維摩居士像」，現藏東福寺，是幅用一色濃淡墨畫成的作品，大槪是模仿李公麟的白描畫而作；畫面筆致流暢細膩，描線和藝大本的著色羅漢圖很近似，可能是出於職業畫師之手。

　⓴水墨道釋畫　　然而受李公麟畫風影響最大的地方，還是在於水墨道釋人物畫的分野上；在李公麟以後的文人之間，又繼承了他那種白描畫的傳統，例如從南宋的梵隆到元代的趙孟頫都是。在北宋中期以後，士大夫與禪林之間的交流非常顯著，因此理所當然的在與禪宗有關的繪畫裡，也留下了白描之作；還有金宮素然所畫的「明妃出塞圖」，其構圖與意境雖說很凡庸，不過也是屬於李公麟畫的系譜。「明妃出塞圖」現藏日本，所謂明妃就是指的王昭君，這幅畫是描寫離開大漢國境的明妃和番圖；作者宮素然是金國的一位女道士，從這幅圖的款式與風貌看來，她應該是繼承李公麟白描人物畫風的畫家。

　在禪林之中所產生的水墨道釋人物畫，其遺品流傳到日本的非常之多，而且大半是一些藝術境界很高的作品，這些大都是當年以商品形式輸出到日本的，當然近百年來的戰

136　北宋・李公麟　孝經圖

爭掠奪也佔其中一部份。五代的禪月大師，雖然曾經用粗放的水墨技法畫過羅漢圖，然而給禪宗水墨道釋畫加進積極意味的，却是從北宋的後半期開始；北宋中期文人墨戲的勃興，只就重視與強調寫意性一點來說，在中國繪畫史上更具有劃時代的意義。

這個時代的文人大多數都具有禪宗素養，因而他們跟禪僧的交往也極深厚密切，結果使文人畫的墨戲性格與文人的繪畫觀，很自然地浸透到禪僧畫家之間；反過來說，也就是墨戲的理念與思想，一開始就反映了禪宗的宗教觀。

李公麟的作品，雖然遠比文人的墨戲更為專門，然而他所畫的「禪會圖」和「水月觀音圖」，仍舊只是一些極具鑑賞價值的道釋畫。在畫墨竹的文人周圍而出現禪僧的墨梅畫家，從一點來類推，就不難想像在墨戲的理論支持下，禪林才會開始流行水墨道釋畫；然而由於成為禪僧支柱的乃是他們本來無所關心的墨戲，所以比較專門的李公麟畫風，反倒很少有禪僧來模仿。李公麟的禪畫，在表現與題材方面都有所暗示，還有關於禪月或者石恪的存在，五代宋初粗放畫風的再度被認識，再加上發達到極點之山水畫水墨技法的刺激，於是才有禪林水墨道釋畫的盛行局面。

傳為南宋最早禪僧老融所創始的「罔兩畫」，要比李公麟的白描道釋畫更能溶於自由的水墨技法中。還有梁楷的減筆描道釋人物畫，也以其師賈師古為媒介，而直接和李公麟發生關連，結果在技法上就變得更為奔放、更為接近墨戲性格的作品了；梁楷雖然是畫院的畫家，可是跟禪僧們的交往極深厚。如此一來，南宋以及元代的水墨道釋畫，不論畫家是否屬於禪籍，都受禪宗思想與觀念的強力支配；像這種禪僧的水墨道釋畫，最

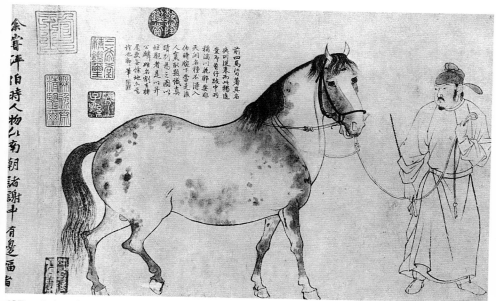

137　北宋・李公麟　五馬圖　卷（局部）

能發揮其特色的，就是元僧因陀羅的作品，在這裡繪畫技法上的虛飾全都喪失了，他在那赤裸的畫境裡，流露了密結於筆端上的畫家意志。

在上述的白描諸派之外，或是加進墨戲性格的白描派以外，在水墨道釋畫之中，還有對水墨技法表現更為積極的畫派，那就是由牧谿所代表的「六通寺派」。在這裡，與其以道釋人物畫的題材類別來處理，倒不如用水墨畫的技法類別來處理，反而顯得恰當。

㉑牧谿　　牧谿對自己繪畫的視覺像非常忠實，他特別強調自由運用水墨畫的技法，因此部份元代批許家都不把他視為正統畫家。牧谿的代表作有「觀音猿鶴」，實在是運用了各種水墨技法的一幅作品，然而却也不能看做是渾然無疑的獨特技巧，不過對主題的表現非常忠實；牧谿畫的支持者就是禪宗社會，然而他的畫風却超越禪餘的墨戲和白描派的道釋，而是循著李公麟以前那種大規模的道釋畫發展。牧谿的山水畫全是北宋的風格，例如「觀音猿鶴」一幅畫裡的鶴圖，其雄偉的結構就是北宋式樣；還有觀音衣褶紋線肥瘦的韻律，以及觀音在畫面上所佔的廣大幅度，經由在「蜆子圖」上所看到的南宋作風，就可以想起北宋前期那種幅度的牧谿。與牧谿並稱的梁楷，其道釋人物畫的構圖雖然可取，但是較傾向於南宋的風格，恰好和牧谿成一明顯的對比。

牧谿在成為禪僧以前，就已經是知名的畫家，因此在牧谿畫裡所表現的繪畫藝術，遠比他所表現的禪宗思想要優越。另一方面，在元代因陀羅的作品裡，對於繪畫的要素停頓在最少限度；而在同樣的水墨道釋畫之中，兩者之間却形成極端的態勢，其他作品都可看做是介於兩者之間的東西。

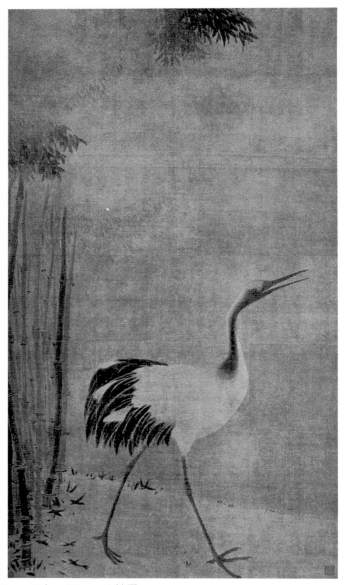

138　南宋・牧谿　竹鶴圖

139　南宋・牧谿　猿

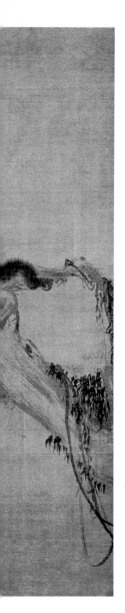

140　南宋・牧谿　觀音圖

141　北宋・佚名　仁宗坐像

　　㉒肖像畫　　關於肖像的繪製，在整個宋代都很盛行，這在當時文人的著作裡也有明確的記載。特別是在北宋時代，俗人與僧侶之間的肖像畫，在意識上並沒有什麼界線；這當然是承襲前一個時代的傳統觀念，因此北宋初期的人物畫家，就有很多是因爲畫皇帝的肖像而獲重賞，這種記載在史書裡也屢見不鮮。這個時代肖像畫水準的高超，從慶陵壁畫的人物中可以略窺一般；這幅慶陵壁畫，是畫在遼聖宗的陵墓裡面，本書所舉的插圖是這幅壁畫中很多人物像中的一部分。各人物像的旁邊也都有署名，我們從這一羣肖像畫所表現的嚴肅寫實性中，便可以知道作者跟畫中人物的親密關係；這種發達到了極點的肖像畫，又由禪宗做成「頂像」一種傳法工具，因而頂像在肖像畫的傳統上，並沒有積極的意義。東福寺的「無準師範像」，雖然有很新鮮而又逼眞的出色表現，然而這一切在南宋肖像畫裡所能看到的寫實性，便可以想像北宋的肖像畫，也有全面性的發展；由此可見南宋和元朝的頂像，雖然在水墨技法的應用上有新的功夫，可是仍舊不能不看做是肖像畫衰退期的產物。

大宋國日本國天無
堨地無他一句宝千差
有准分曲直鷲起南
山白額忠浩一清風
寸永綦
日本久能念長老
寫子幻質諳贊
嘉熈戌冬中夏二
大宋徑山無準老僧

142
南宋・佚名
無準師範像

151

143　五代・顧閎中　韓熙載夜宴圖　卷(局部)

❷❸美人畫　　宋代的美人畫，可以追溯到五代南唐。「宣和畫譜」特別貶斥蜀地的
高文進，他們認爲吳道子以後釋道人物畫的第一名手，應該是南唐的曹仲元；曹仲元的
一些作品，在結構上都可視爲水墨水月觀音圖的前身，在這一方面，也不得不承認北宋
末年道釋人物畫價值的變化。就一般來說，南唐道釋人物畫家畫風的傾向，多半都誇耀
精緻的作風，和蜀地那種有威力感的表現恰成對立形勢；曹仲元的畫風當然也不例外，
由於他那種綿密的描寫與遲緩的動作，竟然引起南唐後主李煜的不高興，這時爲他們調

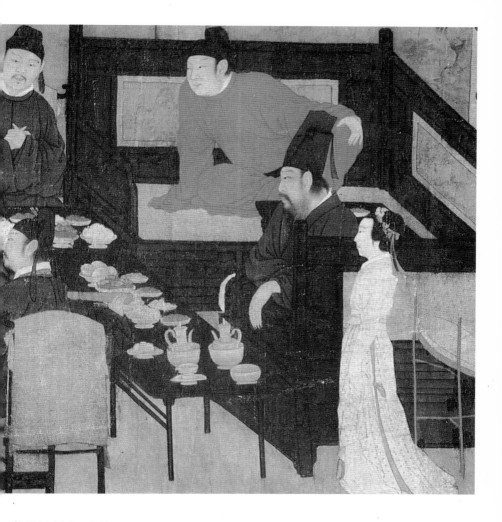

停的周文矩，也是一位道釋人物的知名畫家，不過他最擅長的還是私淑唐周昉的「美人畫」。此外還有顧閎中、顧德謙等很多畫人，雖然到了宋代也還非常活躍，然而他們的那種精緻畫風，也許是因爲不適合於大幅畫面，所以當宋代大興土木建造寺觀時，他們的繪畫生命也就失去了主流地位。

　　南唐的這些美人畫畫家，和北宋的美人畫與仕女圖的流行有直接關係。現存傳爲顧閎中畫的「韓熙載夜宴圖」就是北宋末年的作品，而傳爲周文矩手筆的「宮中圖」，則是南宋初年的作品；其中「韓熙載夜宴圖」是北宋後期風俗畫中的一種美人圖，這種美人圖和仕女圖在上流社會極爲風行；在這些美人圖的作品中，可以看出有很多銳角筆法，例如傳爲徽宗所畫的「搗練圖」，就是屬於這種銳角筆法的作品。這種美人畫藝術，是以北宋末年的宮廷爲中心，當然是屬於上流社會人士的玩賞物，其筆法的洗練與筆鋒的

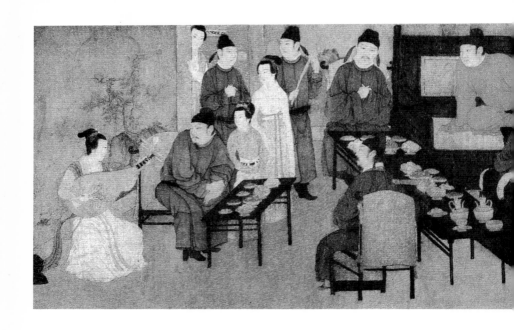

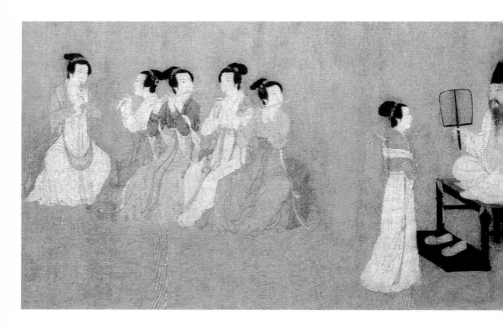

尖銳，是北宋末年美人畫的一大特徵；從顧閎中和周文矩繪畫的師法系統上，就知道北宋美人畫的流行是起因於南唐的美人畫。

150　宋・馬遠　梅石溪鳧圖

151　宋・黃居寀　山鷓棘雀圖

2　宋・馮大有　太液荷風　册頁

153　宋·徐熙　富貴牡丹圖（局部）

㉖ 徐熙的花鳥畫　　後蜀有黃筌的富貴體花鳥畫，南唐則有被稱爲「野逸體」的徐熙花鳥畫；假如把黃筌的富貴體花鳥畫叫做「鈎勒塡彩法」，那麼徐熙的野逸花鳥畫就應該被稱爲「沒骨畫法」。北宋末年的藝術批評家，把徐熙和趙昌的花 鳥畫做一比較，認爲徐熙的畫並不太注意物形的是否相似，這如果和文人蘇轍所下的評語「落筆縱橫」一語合起來討論，就知道徐熙的沒骨水墨畫法，也一定和唐末五代盛行於江南的逸格水墨畫法有關。然而畫論家對徐熙的花鳥畫所以會有「野逸」之評，當然另作其他解釋也並無不可，這恰如清代名藝術評論家方薰所說，就是徐熙所獵取的花鳥畫題材，都充滿了洋溢著有趣的自然景象 ； 例如徐熙即使是畫 一隻折枝或飛鳥，也絕不像失掉背景的那種盆花，當然飛鳥也不像失去自然背景與大氣的孤鳥。總之徐熙所畫的花鳥，花就宛如山野間的野花，鳥是翱翔於大自然中的野鳥，這種生動的野花和活潑的野鳥，就都是他獵取的主題 ； 反之脫離了大自然的花鳥畫 ， 往往就墮入只追求富有裝飾性的作

154　宋・徐熙　富貴牡丹圖　軸

155　五代・黃筌　寫生珍禽圖

156 宋·惠崇 秋浦雙鴛圖

品，就是在彩色上儘量的求艷麗，在外形上儘量的求嚴整。也只有徐熙這種特別重視大自然野性美的水墨花鳥畫，才是充分表現了寫意性的高尚藝術作品。

徐熙的野逸體水墨花鳥畫，傳到他孫子徐崇嗣時，竟變更了色彩的沒骨使用法，反而和黃筌的鈎勒塡彩畫相接近。假如宋陶穀的「清異錄」可信的話，那麼徐崇嗣和南唐的宮廷也有密切的關係，因此由徐熙到徐崇嗣的變化，其所以會接近黃筌，就是爲了使徐熙適應宮廷風格的當然結果。徐熙和徐崇嗣祖孫的作品雖然已不可見，可是在認爲是北宗室畫家的作品中，如果按「畫史類」來推測，就有與徐氏彷彿的作品出現；此外還有代表江南傳統花鳥畫風的許多蓮池水禽圖，據猜測其中也有一部分是傳摹徐氏的描法。

徐氏的花鳥畫被認爲是粗劣而不能入格，因此就沒有被列入北宋畫院，在江南的畫人中，僅僅可以看到一些專畫舟車和龍水的畫家。另一方面，黃筌的弟弟黃惟亮，以及其子黃君來却能列入北宋畫院，而且頗得太宗的器重，因此以後黃氏父子的花鳥畫風，就變爲畫院的程式；例如蜀地出身的夏侯延祐，和陝西出身的陶羿等等，就都是學習黃氏的畫院畫家。

青蟲出菜甲
脫殼化為蝶。
已不復蟲生
滅迹交睫翻
栩飄秋煙迷
雜貼霞葉練

57　宋・趙昌　蛺蝶圖　卷（局部）

　　❷❼**趙昌**　　北宋中期花鳥畫壇最不可忽視的人物，就是活躍於眞宗一朝（　西元九九七年～一〇二二年）的趙昌；當時畫壇有所謂「寫生趙昌」之稱，因爲他的作品恰巧和徐熙的寫意花鳥畫相對。雖然蘇轍曾說，趙昌的畫法很接近徐崇嗣的沒骨畫法，然而米芾却認爲他的畫只配掛在酒樓茶肆裡，就是歐陽修也批許趙昌的畫沒有古人的格致；原因只是重視寫意的畫論家，從寫意的立場來批判，當然就認爲趙昌的畫俗不可耐，反之如果是一位重視寫生的畫論家，自然就會認爲趙昌的畫是筆法嚴整意境高超的了。總之

158　五代南唐・唐希雅　古木錦鳩　冊頁

　　從這些評語中，我們可以知道趙昌的花鳥畫，是介於黃氏與徐氏兩種畫風之間；不過不論怎麼說，如果站在骨法嚴整以及穩重描線與美麗色彩的立場觀之，趙昌的花鳥畫就不能算做是院體的花鳥畫了。

　　在趙昌之後的是易元吉，他是活躍於北宋後半期英宗時代（西元一〇六三年～一〇六七年）的畫家，米芾認為他是徐熙以後的第一人。從這時起便顯出有一種徵象，就是徐熙的表現形式，有重新被估價的趨勢，因此從英宗歷經神宗（西元一〇六七年～一〇八五年）和哲宗（西元一〇八五年～一一〇〇年）兩朝，中國畫壇忽然起了全面性的變化，那麼花鳥畫自然也就受到了波及，從很多方面都可以證明這件史實。

　　一如前面所敍述的，北宋後半期花鳥畫風的變化，是以徐氏體的重新被估價為出發點，而推展這一個藝術運動的，就是供職神宗畫院的崔白和艾宣，崔白出身安徽濠梁，艾宣則出身金陵。在崔、白以後，他的弟子吳元瑜就把有明顯黃氏體裝飾性的寫生畫，改變成「吐露胸臆」的寫意畫，而形成了產生新院體花鳥畫風的主要因素。這種畫壇上的重大變化，和當時藝術批評的文人與士大夫，自然也都有極深厚的關係；因為文同、黃魯直、蘇氏兄弟、歐陽修、米芾等畫評家的評語，對一般畫家來說是非常值得重視的，於是他們就爭相努力於水墨畫，結果不論在製作的理念上，或是風格上就都有幾分和徐氏體花鳥畫相同之處。

　　所有趙昌一派畫家的花鳥畫作品，現在能夠流傳後世的眞可以說是鳳毛麟角，只有臺北故宮博物院珍藏傳為易元吉所畫的一幅「猿猴圖」；這幅畫雖然無法肯定是易元吉的眞蹟，不過從畫面上那種全體一致的活動感，以及那種柔和細膩的筆調，確屬研究北宋院體畫的一項重要資料，因為這幅畫最像徽宗畫院整理以前的風貌。

159 宋・李安忠　野菊秋鶉　册頁

㉘ 徽宗畫院　開始於神宗一朝的畫院,以及文人畫壇的變遷,在北宋與南末之交,所有藝術類別都不得不轉換方向;徽宗的新花鳥畫風之出現,就是順應這個藝術潮流而轉換方向的典例。徽宗曾向武臣的吳元瑜學習崔白一流的花鳥畫,至於書法則是拜黃庭堅為師,並且在書法上創造了非常有名的「瘦金書」獨特書法,同時在繪畫上他也完成了具有微妙色調的寫生書法,這種畫法當然是得自崔白和吳元瑜花鳥畫風的色彩沒骨法。徽宗的花鳥非常纖細,例如他的卷本着色畫「桃鳩圖」,就是運用嚴正骨法的墨線,充分顯示了這幅畫是屬於徐氏體,並且也能代表宮廷樣式皇室體的折中藝術;可是如果細觀徽宗的這幅「桃鳩圖」,他對於做為徐氏花鳥特色之一的大自然中花鳥問題,究竟學到了什麼程度,還無法獲得明確的答案。關於徽宗對畫院花鳥畫的指導理念,雖然無法獲得充分了解,可是根據有關徽宗的兩三則逸話推測,已經知道他是在努力追求寫實性。

徽宗畫院的採用徐熙花鳥畫畫法,把很多脫離自然所畫的花鳥,幾乎都能使花鳥再回到自然界中,因而就採用與南宋院體山水畫相同的斜線構圖法,在自然景色中多留空白,而不接受五代宋初所流行的那種想像畫,因為這種畫整幅畫面都被花鳥所掩蓋。如此一來,畫家們就經常徘徊於花鳥與山水畫之間從事創作,李迪、李安忠、馬家等人就都是此中代表人物,因為他們既然是卓越的山水畫家,同時也是傑出的花鳥畫家;例如李

迪所畫的「紅白芙蓉圖」，根據畫上的落款，可知道這幅畫是寧宗慶元三年（西元一一
九七年）所作。在文獻上非常模糊不清的李迪活躍期，根據這幅畫就可以知道其中的主
要年代；這幅畫的畫風是屬於細緻的線描暈彩，乃是宋北末年南宋初期院體花鳥畫的典
型風格。此外還有一幅傳爲李安忠所畫的「鶉圖」，現藏日本；日本人爲什麼會認爲它
是出於李安忠的手筆呢？因爲這幅畫不論在結構及意境上都極卓越，堪稱南宋院體花鳥
畫的代表作之一。

　　如果根據「畫史類」的記載，雖然可以把南宋畫院的花鳥畫家分成黃筌派、徐熙派、
趙昌派，可是院體花鳥畫風旣已樹立，而且成爲畫院的指導程式，那麼這種分類也就沒
有意義了；黃氏體的鈎勒法，徐氏體的沒骨法，根據這兩種畫法的運筆強弱，也就是根
據描線與沒骨的多少，才分成黃、徐、趙三個畫派。南宋畫院的花鳥畫，流傳到現在的
極少，因此要想了解他們的畫風極困難，不過描線隨着時代的演變，在結構與肥瘦上都
有顯著的變化，因此也和北宋的畫院繪畫相同；而南宋末年的花鳥畫，在質的方面也不

161　宋・李安忠　佇鳥圖　册頁

免趨於低下。

　這個時代，還有一些特殊的專題畫家，他們多半都是工於花卉翎毛，例如專畫猴的毛松、毛益，專畫水牛的閣次平，以及一些專畫藻魚圖的專門畫家，這些畫家當時有江南特技之稱，因此他們也不能不被列入畫院之內。例如傳爲毛松所畫的「猿圖」，雖然還不能斷定就是毛松作品，可是那種混有金泥的精緻毛描，以及細部的描寫都頗具匠心，整個畫面都洋溢着一種高雅的氣質，可見作者的藝術技巧非常不平凡。另外有一幅傳爲毛益所作的「遊狗圖」，也不能確定是毛益的作品，不過確是南宋末年元朝初年院體花鳥畫的代表作，因爲這幅畫雖然名爲「遊狗圖」，其實有三分之二的部分是畫的花鳥。

第十一章 元代的繪畫

162 元・王蒙 夏日山居圖 軸(局部)

163 元·陳琳 溪鳧圖 軸

❶業餘畫家的抬頭　　　隨著南宋的滅亡，宋代院體山水畫風，就完全變成浙江一地的地方形式，同時一般職業畫家的社會地位，在元初也遠比南宋時代爲低。假如說南宋時代的繪畫是以畫院爲中心而盛行起來的，那麼元朝則是以文人與士大夫等業餘畫家爲中心而活躍於畫壇的時代。

元朝沒有「翰林圖畫院」的制度，因此也就沒有像南宋時代那種官學派的畫家，只有一些附屬於建築部門負責畫建築畫的畫工。宋元間這種畫家身分的變化，也把畫家與保護者之間的關係改變了；因爲自從院體派畫工失掉了宮廷保護者以後，就被打入社會的一角而不再受人重視，多半都落到和佛畫畫匠相同的處境。恰恰與此相反的，士大夫和文人畫家，他們却能以業餘畫家的姿態從事繪畫創作，都是在極優越的環境中自由揮毫，而且他們的生活環境既安定而又有保障；尤其是在元代末年，更出現顧阿瑛這般的文人畫家保護者，同時他對各地的禪寺與道院的畫家，也都盡到了保護的職責。

元朝以院體派畫人而聞名的，僅僅有陳琳、王淵等可數的幾個人，而陳琳如果從生存年代上來論斷，應該是南宋時代的畫人；至於王淵，有的史書更說他已經完全沒有院體畫的味道。

164　元・盛懋　秋林高士圖　軸

65　元・盛懋　秋林高士圖　軸(局部)

　　現在仍然有作品傳世的元代畫家，在陳琳派中最著名的有盛懋，他所畫的「故事山水
圖」，是一幅絹本著色畫，現藏於日本；這幅畫的畫題，是畫古代名音樂家伯牙彈琴，
而由他的知音子期在旁細心聽琴的情景。盛懋的畫在描寫形式上，幾乎已經看不到院體
畫的風貌，反而很明顯的看出曾受元末南宗畫風的影響。此外師承馬遠、夏珪派的元代
畫家，在史書上有明文記載的是陳君佐和張遠兩人，只可惜都沒留下代表自己畫風的作
品。在日本珍藏的元代遺作中，雖然有兩三幅孫君澤和丁野夫的作品，然而他們兩人在
中國繪畫史上品位很低，而且活躍期也模糊不清，只知道他們是屬於馬、夏派的畫家；
其中孫君澤所畫的「山水圖」現藏於東京，在這幅畫裡很明顯可以看出他的畫風是習自
馬夏兩人，但是却喪失了南宋院體山水畫的詩情，而陷於一種非常生硬的形式主義。
於孫君澤的作品，吳寬曾經給他題詩，明代部分士人也知道他；除了上面所題的山水圖
之外，在日本還有一些元畫也可能是出自他的手筆，這些都是日本商人到寧波貿易時帶
回去的。從孫君澤的畫風觀察，可以想像出他是活躍於元代後半期浙江地方的職業畫
家，他的作品是元代後期藝術水準的最好標本，因為浙江地方原就是院體派山水畫的大
本營。不論是樹木和山峯的形狀，以及房舍與人物的配置，都顯示出與南宋院體畫極為
接近，不過其遠近法的表現還非常拙劣，尤其是對大氣的描繪更付闕如，很明顯的有粉
本模寫傾向。日本所珍藏的那些南宋院體畫作品中，多半都是元明時代以浙江為中心而
製作的，孫君澤更是其中的代表人物。

❷關於文人畫 元代繪畫和南宋院體山水畫亞流的在野畫工集團的動向不同，因為元代繪畫的全般傾向，是超越南宋而追求北宋繪畫的典型，其理由是南宋時代的士大夫畫家，與文人畫家並不活躍，因此元代文人畫家，便不得不跳過南宋去追求北宋文人畫的典型。

站在元代「同歸北宋運動」畫壇先鋒的，計有商琦、趙孟頫、高克恭等名家。趙孟頫就是趙子昂，據說他的畫是師承唐王維，宋李成、郭熙等人，不過他的畫法多半是得自董源的遺風，對於米芾也深切的關心。高克恭號「房山」，專門模仿米芾、米友仁父子的所謂米家山風格。然而這些人已經喪失水墨畫的本質，原來這種本質在董源、米芾、以及「瀟湘臥遊圖卷」等一系列的作品中都可以看到；也就是把所謂南宗山水畫，變成了明代以後的董源形式和米家山形式了。

在現存很多趙子昂的作品中，究竟那一幅是他的真跡，很難妄下判斷，不過通觀傳為趙子昂的各種山水畫，就知道在技法上仍然保留有董源的痕跡，不過做為董源畫藝有內容支柱的逸格性卻不見了。趙子昂所作的「鵲華秋色圖」，現珍藏於臺北故宮博物院。在這幅畫裡，復古主義者的趙子昂，雖然企圖努力模仿董源的畫風，可是堪稱為董源本質的墨法，卻沒有模仿成功，最後只吸收了董元畫的外形與主題而已；這幅畫有一點特別值得注意，就是使用所謂白描風的描線畫成，不過像這種具有古典趣味的作品已屬上乘，最能代表文人畫風格的一斑。

再說高房山的畫，雖然很少使用明代以後形式化了的米點，然而也可以說幾乎忘記了

166　元·趙子昂　鵲華秋色圖（局部）

米芾畫本來面目的水墨畫法和潑墨法。高房山以後直到元末，米家山樣式的描寫形式也曾被整頓；例如朱叔重、方從義等文人，雖然都是道釋畫的後繼人，可是不久他們又都進入了佛畫的世界，其中朱叔重所畫的「秋山疊翠圖」，現在珍藏於臺北故宮博物院，這幅畫的紀年是至正乙巳（西元一三六五年）。最值得注意的一件事，就是屬於在高克恭時還不曾形式化的米芾派畫風，並且證明了他是使用米家山的簡易手法。還有方從義所作的「太白瀧湫圖」，現藏日本大阪美術館；方從義經由高克恭的媒介，而極力追求米芾的畫風，是元代後期的名家之一，這幅畫與其說他是用線條構成，倒不如說他特別重視墨色的效果要來得恰當，只是在樣式上脫離了米家山的格式，而顯出極為自由奔放的形態。

　　由趙子昂所領導的元代文人山水畫，一時使天下藝術家競相模仿，到了元末更出現了所謂四大家；這四大家都有自己的藝術個性，他們的構圖與描法也都互有不同，就是在應該相通的董源和巨然的水墨畫性格，也變得比以前更為淡薄，因為以江南自然為背景所產生的董源畫，最擅長描繪濕潤景，可是四大家在這方面却不曾有任何表現。而最能表現這種缺點的，就是所謂巨然樣式繼承者的吳鎮；吳鎮的山水畫呈露一種非常乾燥的畫面，但是對遠景的表現却無所收獲，因為他忘記了自然景再現的山水畫命題，結果就不免流於胡亂揮筆的墨水遊戲。就是根據縐皴而執拗的王蒙，也沒有自然觀照那種嚴肅性，同時更缺乏理想化的意欲。

　　王蒙（西元？～一三八五年），元末吳興人，字叔明，號「黃鶴山樵」，因得外祖父

167 元・錢選 蘭亭觀鵝圖 卷

趙孟頫的真傳，而為一代書畫名家，與黃公望、倪瓚、吳鎮並稱為元末山水畫四大家，
明初洪武年間因罪死於獄中。所畫「泉聲松韻圖」，上面有他的親筆題款；王蒙一生極
力追求董源與巨然的山水畫風格，他作畫時筆致非常細膩，所用的描線一重加一重，畫
面以披麻皴為主。這幅畫雖然還不能斷定是否為王蒙的真蹟，不過從畫中的筆法與意境
來看，確是出於大家手筆的傑作，應該算是研究王蒙畫風的最好資料。

　　元末文人山水畫家之一的吳鎮（西元一二八○年～一三五四年），元末嘉興人，字仲
圭，號「梅花道人」；他所畫的「漁父圖」現藏臺北故宮博物院。吳鎮是巨然山水畫最
忠實的崇拜者，例如現存傳為巨然所畫的大部分作品，幾乎都對吳鎮的描寫形式發生過
巨大的影響；吳鎮那種強烈的濃淡對照墨法，不但能從畫面上把空氣驅逐出去，而且也
很能顯示作者強烈的主觀性。

　　在元末文人山水畫四大家之中，最能顯示合乎文人表現內容的，就是黃公望和倪瓚。
黃公望號叫「子久」，是趙子昂以來整理董、巨畫法的名家，因此他完成了南宗畫的描
寫形式；黃公望的作品，由於筆法簡潔靈敏，所以很能掌握大自然的核心，最能表現出
寫實與寫意的調和性。倪瓚號「雲林」，他是在董、巨二人的畫風裡，加進李成與郭熙
派的畫法，而完成了所謂「蕭散體」一種具有個性的山水畫風；然而這位元末山水畫四
大家之一的倪瓚，也顯出有逼追董源、巨然的企圖，可是這時董、巨的畫已經獲得趙子
昂的重新評價，結果乃招致文人畫家所追求的水墨畫本質之喪失。由此可見明代以來所
盛行的南宗畫風，已經由元末的四大家完成了，然而吳派文人畫筆墨的粗放性却越來越

御題
鵞歲丙寅
來禽句
陳傳
穎草
獨推出
流水條神
雪
仰行
王丞云
有足勾
高風
哲菱

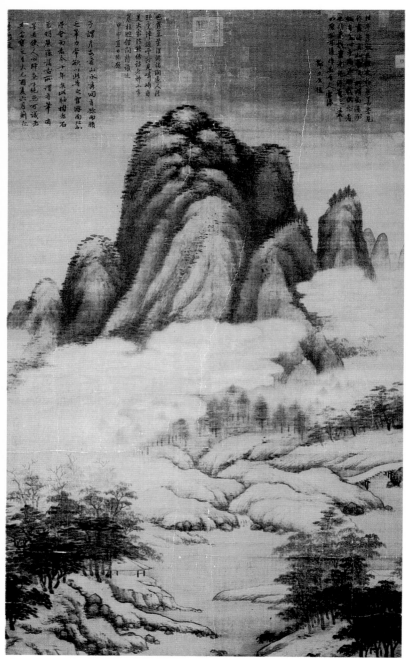

169　元・高克恭　雲梅秀嶺圖　軸

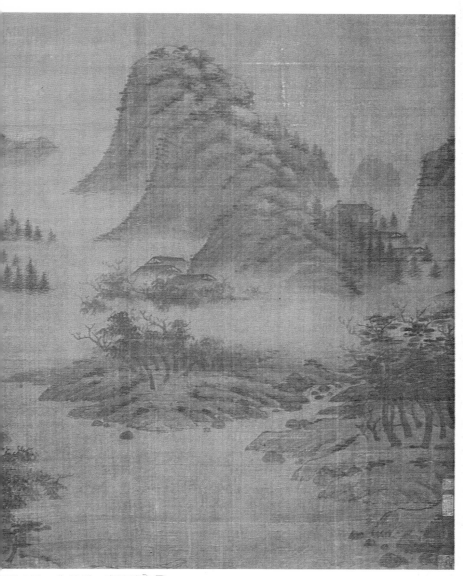

170 元・朱叔重 春塘柳色圖

171　元・王蒙　溪山高逸圖　軸（局部）

　　輕，到了最後竟開始了無個性作品的端緒。

　　就像前面所說，元代文人畫家的活躍，與江南一帶富裕之家的保護，以及與新道教道
觀和佛寺的依存之處很多，例如倪雲林之於玄文館、獅子林等就是如此。因而到了元末
由於社會的變動，江南富裕之家一旦沒落，文人畫家就因為失去了經濟的支援者，他們
的藝術活動便也不得不陷於停頓；從元明交替期間起，到明朝中葉時代止，文人畫家的
所以會減少，以及宮廷畫家的所以能抬頭，就都應該從這種觀點來加以研究。

172 元・王蒙 溪山高逸圖 軸

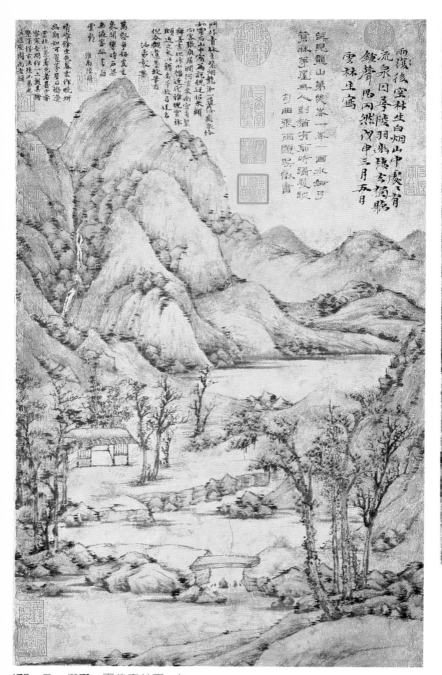

173　元・倪瓚　雨後空林圖　軸

74 元・倪瓚 雨後空林圖 軸(局部)

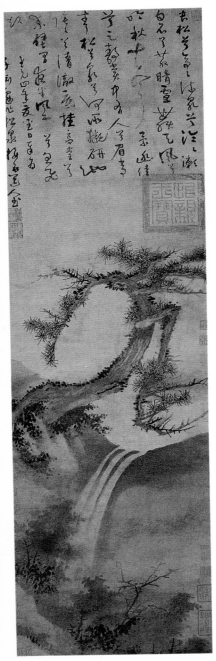

175　元・吳鎮　松泉圖　軸

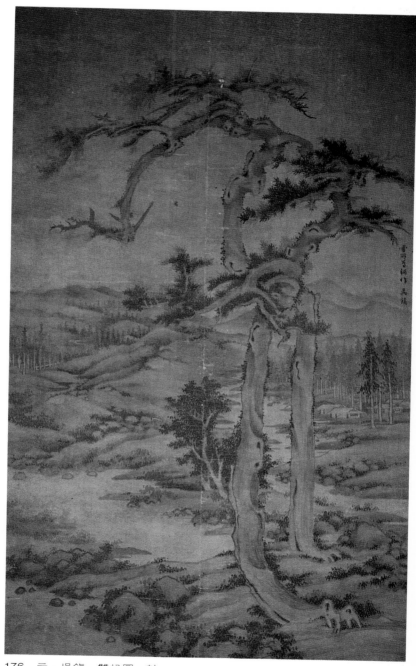

176 元・吳鎮 雙松圖 軸

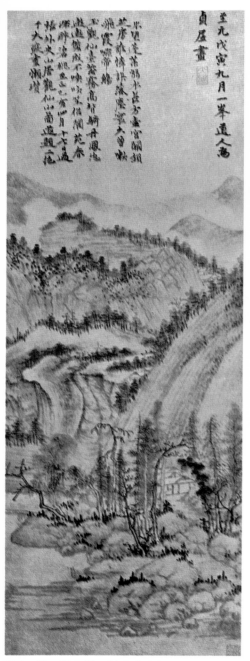

至元戊寅九月一峰道人為

貞居畫

早起遼蕭弱水長方壺宮闕頭
苔廈飛慘許深磨窪大奇峡
洲蠻帶騰
不歇仙臺藥客高摯鳴丹鳳池
社遊儂成不映以笑佳澗范命
深神浩州茲己有四月十六過
攏小火山居觀仙出蜀通題范
千大既畫澗嶒

177　元・黃公望　秋山幽寂圖　軸

3 元‧黃公望　富春山居圖　卷（局部）

　　其中唐棣所畫的「霜浦歸漁圖」，現藏臺北故宮博物院，這幅畫的樹石描寫法，完全是承襲了李、郭之風，可是就一個北宋人所能畫出的寒氣景象，其寫實表現力還是不夠逼真精到。另曹知白所畫的「羣峰雪霽圖」，也珍藏在臺北故宮博物院，這幅畫最能代表追隨李、郭之風的元代山水畫。因爲北宋的李、郭畫風，有壓迫自然的意欲，這幅畫就是採取既成的畫面組合，在構圖上有些缺乏統一性，只有筆墨的強度尚稱人意。

　　以上所介紹有關郭熙畫的復興，當然也就是整個北宋囘歸運動裡面的一個畫壇支流，所以元末所通行的大畫面製作形式，也就構成了郭熙派首當其選的重要因素。

　　李郭派繪畫的流行，已經包括了在野的職業畫家，這在前面已經提過，可是做爲這一派山水畫骨幹的粗放水墨技法，後來竟和院體派山水畫畫風結合在一起，而形成了一個被稱爲「前浙派」的新畫派，並且還推出了很多作品。

此外還有畫院以外專畫蓮花的于清言，也顯出了江南地方性的繪畫逐漸走向中央。

179　元・朱德潤　林下鳴琴圖　軸（局部）

❸元代的李郭派　　　把元代的山水畫分成畫院和文人兩大派，是了解元代繪畫史
最便捷的路子；然而元代除了這兩大畫派之外，還有其他很多大小派別，這也是研究元
代繪畫史不可忽略的事，例如由李成與郭熙所形成的山水畫派等等。元代李、郭派的復
興，就大體情形來說，已經和元代繪畫的全面囘歸北宋運動一致了，然而李、郭派的畫
風却更受人重視，因爲很多文人和職業畫家都接受了這一派的聲風。李、郭派繪畫是從
華北自然風光的地方特色解放出來的，隨著宋室的南渡而傳播到浙江地方，這是前面已
經說過的了；在以後的畫史上，這些地方雖然又出現了很多後繼者，可是從宋末到元
代，以寧波佛畫爲背景的這種山水畫風，就浸透到範圍很廣很深的藝術境界中。

　　元代李、郭派的復興，是以趙子昂爲其先驅，據說其弟子王淵也學過郭熙的畫，可惜
沒有一幅遺作可以證明這件事。其實恰如元末文人所指出的，李、郭派山水畫從元朝後
半葉直到末期，主要是盛行於浙江、江蘇一帶地方。掀起郭熙畫風的元代畫家，計有李
衎、曹知白、朱德潤、柯九思、唐棣、閻驟等人，前面所說的倪雲林也深受這一派畫風
的影響。這一派畫家的作品有一共同特點，就是在郭熙畫上所看到的那種緊密合理的畫
面結構，使人覺得畫面非常廣濶，其實畫面很狹小，顯然這是粗放的筆墨法。在樹法或
構圖方面雖然是模仿郭熙的格調，然而却忘記了郭熙畫所具有的寫實性，和理想化的
原理，使人覺得他們完全是沈涵於筆墨技法。

194

180　元・朱德潤　林下鳴琴圖　軸

181　元・李衎　枯木竹石圖　軸

183 元初·錢選 來禽梔子圖

❹元代花鳥畫的樣式 元代的花鳥畫也和山水畫一樣, 繼承了南宋院體派花鳥
畫風的, 大都是些無名畫家。宋元間院體畫派所以會發生變動, 恰如前面所說, 是由於
畫院制度的廢止, 也就是由於畫院內的畫家們失去了宮廷的保護;如此就產生一種當然
的現象, 那些畫院畫家就不得不改 而以在野畫工的身分, 來傳襲南宋 形式的花鳥畫風

了。

　　就這樣，在元代的花鳥畫壇中，就出了另一位具有特異風格的畫家，那就是「吳興八俊」之一的錢選。所謂「吳興八俊」是以趙子昂爲首，而錢選也被列爲八俊之一，他雖然是宋末鄉貢進士，可是後來却臣事元朝。 錢選的花 鳥畫也被認爲上 承院體畫風的餘

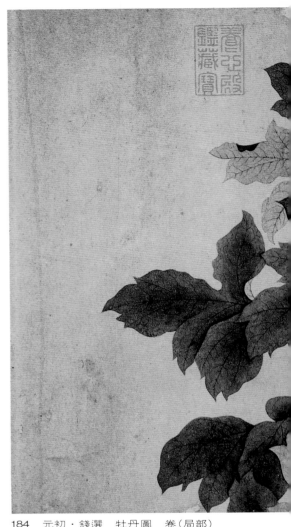

184　元初・錢選　牡丹圖　卷（局部）

緒，然而他也和大多數的元代文人山水畫相同，是跳越了南宋，而在風格上、典型上都追求北宋時代；如果我們綜觀「畫史類」以及同時代的文人記載，就知道錢選的花鳥畫基礎，可能是使用色彩的沒骨法，而且他的那種描線也是極度的纖細。例如錢選的「花鳥圖」，據說是僅有的一幅錢選親筆眞蹟，在畫面上很明顯的可以看出，這幅畫是繼承了南宋院體花鳥畫的風格，不過僅管他的描線是多麼細微，却仍然可以看出代表元畫意境的強靭筆力。

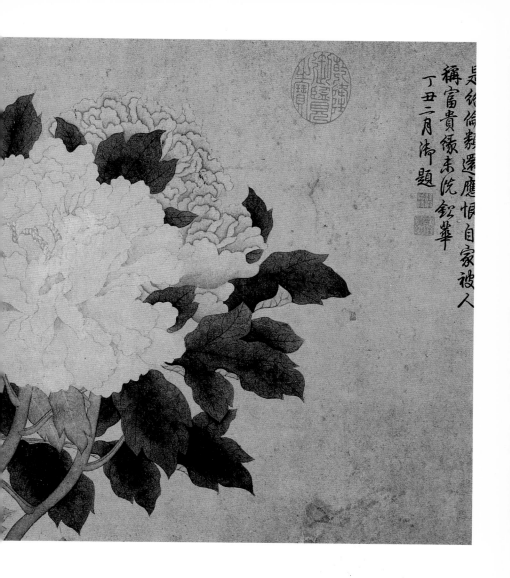

是絕倫類還應恨自家被人
稱富貴緣末汚鉛華
丁丑二月溥題

　　在元代畫壇努力追求北宋畫風的風潮中，也不能說徐氏體的花鳥畫風是如何普遍化，反之具有明確鉤勒線的黃氏花鳥畫風，却也非常盛行。例如曾學於趙子昂的王淵，在當時有絕藝之稱，他就是在南宋院體畫成立以前宗法黃氏體的代表人物，不過王淵學黃氏體究竟學到了什麼程度，在僅存的作品中也無法明瞭，不過從那些有落款的作品中加以推測，就知道他和錢選不同，而減少了寫意性；畫中的花鳥幾乎都脫離了大氣，只能說是一種具有裝飾性的作品，而無甚高超的藝術境界可言。另外王淵在岩石或土坡的表現

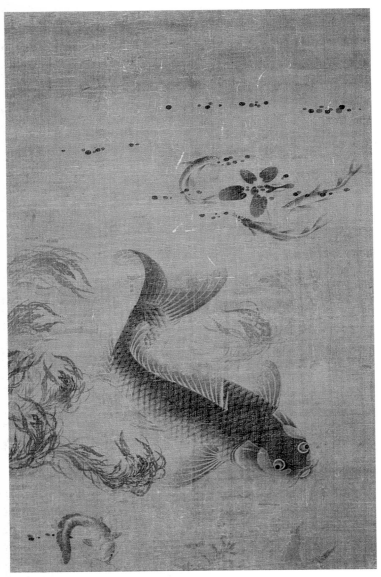

185　賴庵・藻魚圖　軸

方面，特別喜歡用與元末浙江畫派相同的粗放焦墨描；如果想到王淵所製作的那種障壁
畫，以及「畫史類」中所記載他曾學於郭熙等等的資料，就知道他所採用的這種粗放的
焦墨筆法，實在是和元末李、郭派的流行有密切的關係。

　　元代的花鳥畫有一個最值得注意的地方，也是前面一開始就提過的，那就是南宋畫院

柘榴栗鼠圖　軸（局部）

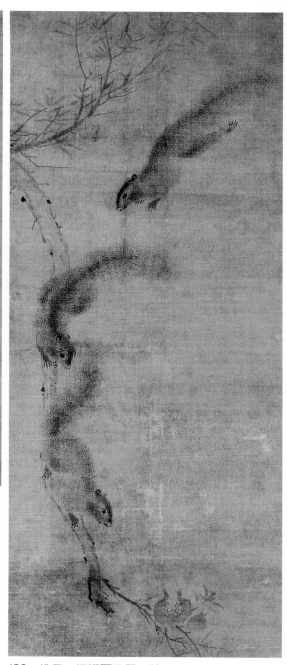

186　松田・柘榴栗鼠圖　軸

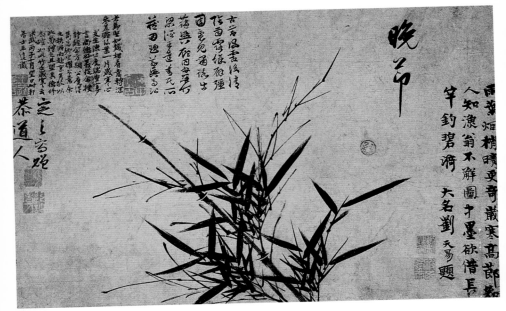

187　元・顧安　墨竹册

的樣式，打進了無名的在野畫家羣中。在傳爲南宋院體派花鳥畫的現存作品裏，就有許多是屬於這些在野無名畫家的作品；這些作品有一共通特色，就是破壞了畫面結構的統一性，所有景物都不曾加以整理，不過並看不出寫實性的欠缺，也看不出南宋院體畫那種神經纖細的彩色法，因爲這些在野的無名畫家，並不期待把沒骨法與鈎勒塡彩法，使用在同一畫面上所產生的表現效果。

由在野職業畫家所形成的這個花鳥畫集團，在江南仍舊繼續南宋繪製蓮花水禽圖，例如以賴庵爲代表所畫的「藻魚圖」就很盛行；此外由日本的松田、用田等畫家所畫的「栗鼠圖」，以及以草蟲爲主題的常州花鳥畫，在元代的地方繪畫史上也很重要。傳爲賴庵所畫的「藻魚圖」，由於題字的筆者是明初人，所以這幅畫的製作年代不會早於明初；在這幅畫裡，看到用沒骨描所畫成的魚鱗和藻葉的表現法，自宋代以來就不曾有什麼變化，至於「藻魚圖」這個畫題，也是江南地方畫家所慣用的。再說松田所畫的「栗鼠圖」，他的畫風毫無疑問是屬於元代的院體畫，在構圖方面雖然有些變化，不過筆致還相當平易纖細。

204

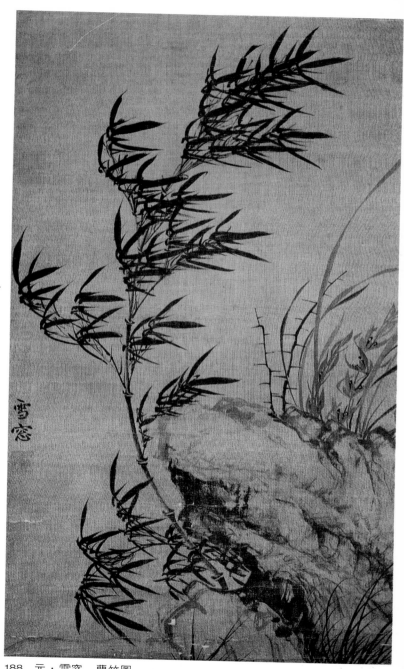

188　元·雪窗　蘭竹圖

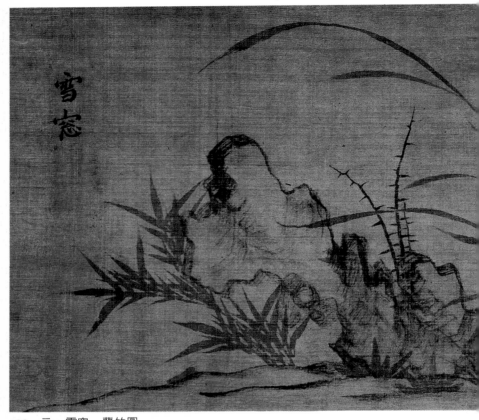

189　元・雪窓　蘭竹圖

❺文人以及禪僧的水墨雜畫　雖然早在唐代就出現了畫松石圖的畫家，不過除了畢宏、韋偃等人的雙松圖之外，這些松石圖是否是用水墨畫成的還不得而知。據文獻記載，五代時蜀地的丁謙、張立等人，曾經畫了很多「墨竹」，雖然在佛畫裡也可以看到用墨畫的竹，可是並非像後來的墨竹那樣，連枝帶葉全是使用沒骨筆法，至少在畫竹莖時也要用墨線鈎勒一番。這也就是說，丁謙和張立等人，把藤昌祐、黃筌的竹圖彩色法，原封不動地改成墨竹，就寫意性一點來說，和文人畫家的創作態度就大異其趣。

　　然而想到五代宋初水墨畫法的發展，以及山水畫方面水墨技法的發達，在這個時候當然會有墨竹、墨梅、墨松等等的產生；在「十國春秋」一書中，便說過西蜀的李夫人曾在月夜裡畫墨竹，從這段逸話裡更可以說明水墨畫的情趣。

206

　在中國畫壇上，有所謂「松竹梅歲寒三友」，如果再加上「蘭」就成了「松竹梅蘭四君子」，而構成中國繪畫史上的一個特別科藝，這是衆所周知的。松竹梅蘭畫法的完成，大概經過了五代以後的一個世紀，也就是在北宋後半期文人畫家抬頭的時代，例如文同、蘇軾的墨竹，以及華光、仲仁的墨梅。到了這個時代，墨竹墨梅的畫法也獲得整頓，同時更確立了造型理念，胸中所藏的逸氣比外形的相似更爲重要，於是他們就借重松竹梅的姿態表現出來，這當然也顯示了筆墨的粗放性。他們的畫法雖然未必盡同，然而趙子固和南宋末年的鄭思肖的墨蘭，在理念的表現上也做到了相同的地步，例如鄭思肖所畫的一幅「墨蘭圖」，就最能代表這種傾向。鄭思肖號「所南」，他是南宋末年的士大夫，南宋亡後他就寄情書畫，把國破家亡之痛，都用畫筆表現在他的墨蘭上；從

190 元‧鄒復雷　春梅卷（局部）

他這些應用書法筆調而畫的墨蘭來看，可見在北宋後期所盛行的墨竹與墨梅，就是文人
墨戲的一種變形姿態。

　　爲數衆多的文人畫家，他們在松竹梅蘭各方面的表現乃是當然的歸結，可是元代却是
水墨雜畫的盛行時代，而他們的努力方向則在於北宋時代的文人畫。然而三友和四君子
的水墨畫典型旣然已經構成，因此當代文人畫家就再沒有加入新的描寫形式，大多數都
是雜亂無章地追求形式與姿態的變化，所以他們的作品都是一些無感情而又形式化的東
西。特別是竹譜‧梅譜等書籍出現以後，墨竹和墨梅畫的形式與描法就更完整，畫家在
作畫時簡直不敢超出形式上的規格，例如當倪雲林爲友人張以中所畫的墨竹題字時，就
說明了胸中的逸氣遠比寫生更爲重要；倪雲林的這一段題詞，無異是對當時墨竹的定形
化發出一種強烈的諷刺。

　　元代知名的文人花卉雜畫家，計有李衎，趙子昂、管道昇（趙子昂之妻）、楊維楨、吳天素、柯敬仲、顧安、倪雲林等等，其中李衎所畫的「竹石圖」，現藏於日本皇宮。李衎是元代前期的畫壇名士，私淑北宋的文同，在墨竹方面表現了他的獨特畫境，他那種表現自我感的主觀傾向，在作畫態度上顯示出與同時代的墨竹家不同。楊維楨所畫的「歲寒圖」，也被視為元代水墨雜畫的珍品之一，他是元末的詩人畫家，哥哥楊維翰也是一位傑出的墨蘭竹石文人畫家，這幅畫代表了元末文人社會所流行的墨戲畫風，畫中他親筆所題的詩與畫中的松在筆法上兩相呼應，實在是一幅極為難得的元代墨松傑作。另外吳天素所畫的「松梅圖」，也是元代墨蘭松竹的代表作之一，他是元末知名的文人畫家，這幅畫是現存的兩幅遺作中的一幅，另外一幅叫「雪梅圖」，畫的是貞觀園裡的風光，筆致放逸，和一般具有濃厚墨戲性格的作品不同，顯示了其筆法綿密的本來作風。

191 元・管道昇畫竹（局部）軸

　　元代禪餘水墨畫，與其說是受禪宗教團水墨畫的影響而產生，倒不如說是受同時代文人畫家的刺激才盛行起來的，並且名家輩出，極一時之盛。例如出現在元末專畫枯木的子庭祖柏，以及專畫墨蘭的雪窗普明等人，就都是能充分表現胸中逸氣的有名禪餘畫家，就是當時的文人對他們的評價也極高，是禪宗畫團所放出的最後幾道光芒。其中子庭祖柏所畫的「石菖蒲圖」可以說是元代禪宗繪畫的一幅異彩。子庭祖柏雖然是個禪僧，但却是墨戲題材的石菖蒲名家，他在元末畫壇的名氣相當高，這幅畫中的石菖蒲葉，被他畫得像劍鋒那樣挺拔，充分表現了禪僧繪畫藝術的魂魄。

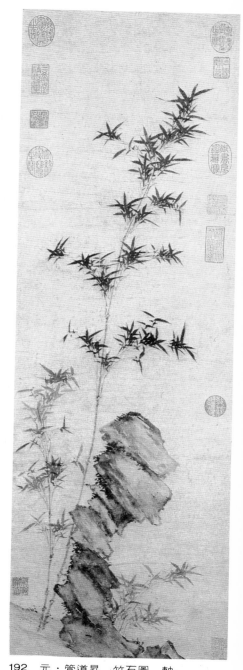

192　元・管道昇　竹石圖　軸

第十二章　明代的繪畫

193　明・張路　溪山泠艇圖

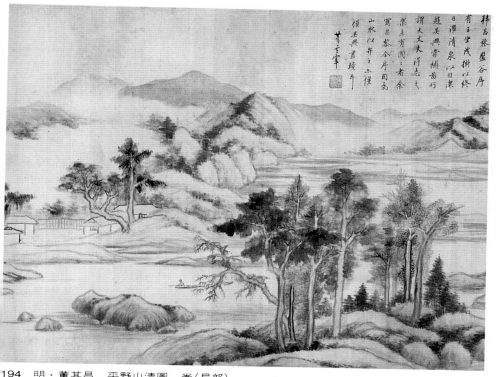

194　明・董其昌　平野山淸圖　卷（局部）

❶明代的畫壇　　明代繪畫的動向，也和政治動向具有同樣的特色，就是特別强調中國傳統的主體性，徹底剷除異民族王朝元代的遺風，以全力來恢復漢民族的民族意識；就因為如此，明代繪畫最大的特色就是强調復古運動，而且帶有國粹主義的性格，結果乃恢復了宋代的畫院制度。

　　熱情儘管熱情，主義也儘管主義，而事實所能做到的却有限，因此明代繪畫不論在那一方面，似乎都不曾比元代更為進步。不僅這樣，就某種觀點來說，可能比元代還要萎縮，因而使明代的繪畫隱藏在形骸之中，沒有產生任何具有個性的新繪畫藝術，只是站在與元代互相否定的立場，在專制君主的統治之下，為滿足統治者的愛好而作畫，於是乃產生了以「畫院」為中心的一派畫家。

　　不過在明代也有一羣不受政治壓迫的自由畫家，他們可以儘量順應自己的個性求取表現求取發展，這就是以「南宗畫」吳派為中心的一羣畫人。另外還有一羣畫家是站在這兩派之間，不論在作畫態度或是畫梅上，都介於畫院與吳派之間，那就是被稱為「院派」的一羣畫家。以上三派畫家，構成了明代畫壇的主流，這是在研究明代繪畫史之前必須了解的；這三派畫家的所以能夠發展為一種藝術派別，和江南地方强大經濟力量的支援有密切關係，因為只有靠這種力量，才能給明代畫派的形成產生一種新的動向。還有在明末，有一股堪稱為明代繪畫根幹的藝術活動，那就是特別尊重古典的南宗畫之發

195　明・周臣　松蔭淸話　扇面

展，這也是研究明代繪畫史不可忽略的。此外在明末期間，還有確立水墨花卉畫派的徐渭，其勢力雖然很小，不過他的畫風也值得注意；尤其是在明末淸初，有一個以明朝遺民自居的繪畫集團，他們具有強烈的民族意識，那就是石濤、八大山人、石溪、傅山、查士標、張風等人，他們的畫風非常奇異，在明代畫史上非常引人注意。

　　❷畫院與宮廷派　　因爲元朝沒有畫院制度，所以明朝的畫院就直接採行宋代的畫院制度，從明太祖朱元璋時代起，這種畫院就被設置在宮廷內。明朝不僅畫院制度有復古味道，就是政治上的官職，也都跳越元代予以復古，例如中書舍人、待詔、內府供奉等官階，以及錦衣衛指揮、鎮撫、千戶、百戶等近衞武官的職稱，在在都意味著恢復了唐宋時代的制度。明朝宮廷畫院畫家的人數相當多，如果連帝王以及宗室畫家都算在內，總數將近五十人，其中宣宗皇帝的畫藝，有當代第一人之稱。在洪武年間（西元一三六八年～一三九八年）活躍的畫家，計有趙原、沈希遠、相禮、周臣、陳遠等人，他們之中大都是注重人物畫，山水畫居其次，成爲他們繪畫藝術根幹的，計有黃大痴、荊浩、關同等古典畫家。

　　被稱爲花卉畫代表人物的，有所謂「禁中三絕」，他們是趙廉、蔣子成、邊文進。其中蔣子成的水墨觀音，有明代第一人之稱，一般山水畫也極不平凡。邊文進字景昭，博學善詩文，到宣德年間（西元一四二六年～一四三五年）就成爲黃氏體花鳥畫的妙手，

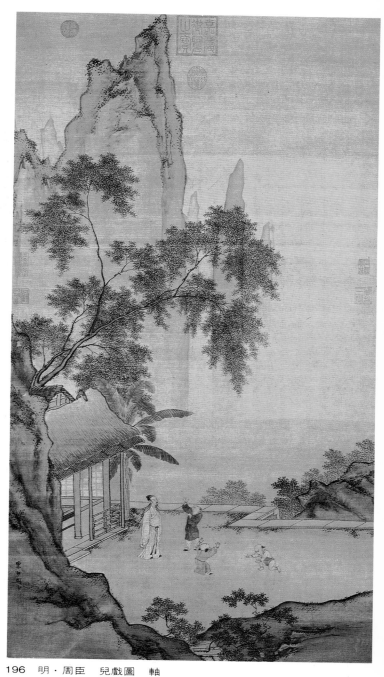

196 明・周臣 兒戲圖 軸

197　明・沈周　綠蔭亭子圖　扇面

「圖繪寶鑑」把邊文進推爲宋元以後的畫壇第一人；另外「無聲詩史」一書也有同樣的
表示，邊文進在畫壇上可以和呂紀齊名，尤其是「明畫錄」更讚賞邊文進說『其花果翎
毛妍麗生動，可謂已達工緻絕倫之境地」。其子邊楚祥、邊楚芳、邊楚善等人，也都精
於花鳥畫。

　宣宗皇帝的畫藝，簡直可以上追宋徽宗，對於山水人物、花鳥蟲魚都極卓越。畫院裡
的畫家，除了宣宗皇帝以外，還有錦衣衛千戶謝鐶、錦衣衛指揮商喜、直仁智殿李在、
直仁智殿鴻臚序班周文靖等人。其中李在被譽爲當時的山水畫名家，在明朝畫壇上的地
位僅次於戴進，至於他所畫的「雪景山水圖」，是出於畫院畫家蒼勁手筆的傑作，極富
有當時新 興風格的浙江色彩， 與戴進並稱爲浙派雙璧。 商喜是宣德時代的畫院畫家，
他所畫的虎最爲馳名，就是花鳥山水也有獨到之處，他的畫風墨守馬遠的傳統畫法，因
此他的畫在畫面上顯有極高的氣品。周文靖工於枯木寒鴉，居畫院的領導地位，他的畫
風是師承馬遠和孫君澤等人的院體山水畫，其次還有供奉內殿錦衣衛百戶林良，以及錦
衣衛撫直武英殿林郊父子，也都長於水墨花鳥魚，一時有寫意派始祖之稱，「鳳凰圖」
和「蘆雁圖」是他們僅存的作品。

　在成化（西元一四六五年～一四八七年）和弘治（西元一四八八年～一五〇五年）
年間的畫院，有直仁智殿吳偉、呂紀、呂文英等人活躍其間。 其中吳偉不僅官拜錦衣
衛百戶，而且由皇帝賜玉印封爲「畫狀元」，可見確實是當時畫院中的名家；他早年是
以馬遠的畫風爲本，可是後來又潛心於有浙派風格之呂紀父子的花鳥畫，而成爲邊文進

216

198　明‧沈周　落花圖　扇面

以後明代畫壇上的花鳥畫主幹。總之吳偉的畫風，是在黃氏畫風之中，加進後面所要介紹的浙派，於是乃形成了他的折中畫體。吳偉所畫的「漁村圖」，在嚴整的骨法中，對於岩石和樹木的描寫，更顯出筆力萬千的雄健氣魄。吳偉畫這幅畫時，據說是在憲宗皇帝面前當場揮毫，而且在頃刻之間就完成了的傑作。就發揚浙派氣風一點來說，吳偉應該是功勞最大的人物。

　　正德（西元一五〇六年～一〇二一年）的畫院裡，有王諤、朱端等名家。其中王諤最受孝宗皇帝的賞識，推薦他爲「今之馬遠」，並且賞有「欽賜王諤圖書」之印。王諤所畫的「送別圖」，是正德五年（西元一五一〇年）完成，最能代表這位宮廷畫家大胆粗放的畫風，從畫面上的幽遠意境看來，他眞不愧爲「今之馬遠」。朱端，在武宗畫院被授爲錦衣指揮直，御賜有「欽賜一樵圖書」的玉印，因此以後他就號爲「一樵」。朱端長於山水畫，很多作品都是宗法馬遠和盛子昭，可是到了這個時候，浙派的影響逐漸強大，因而他也就傾慕南宋盛行一時的畫院體山水畫，在描寫方法上發上了很大的變化。從朱端所畫的「雪景山水圖」中，可以看出他受浙派的影響很多，他以極大胆的作風接受了浙派的特徵。由於這幅畫的筆法疏狂豪放，因而就被文人視爲「狂態邪學」，然而其意境之雄渾並未稍減。

　　❸院派　　當畫院的畫派由盛而衰成爲定型以後，沈周等人所領導的南宗畫達於峯時，在成化、弘治、正德、嘉靖年間便產生了「院派」。周臣是院派的始祖，因爲他們是宗法陳暹、盛子昭、陳珏等院人的畫風，所以才被稱爲「院派」。院派畫家最擅長

199 明·仇英 煮茶圖 扇面

模仿宋人的畫風，畫意極爲綿密是這一派的特色。不過一般職業畫人對他們的作風却很不以爲然，可是繼承院派的唐寅、仇英等人，在正德、嘉靖年間出現以後，就立刻使院派繪畫成爲畫壇的主流。

周臣是明朝中期吳縣人，字舜卿，號「東村」，他的筆法細膩穩健，畫人物時對表情特別忠實，據說此法學自仇英，他所畫的「煙靄秋涉圖」，就最能代表這種風格。

唐伯虎本名唐寅，又號「六如居士」，江蘇吳縣人，自幼就有才子之稱，鄉試時名列第一，後來由於株連而受刑，於是乃憤而辭官回鄉，從此寄情詩文書畫，並且遍遊天下名都，展露了他不平凡的繪畫天才，因而被稱爲「江南第一風流才子」。唐伯虎的畫風，上師承李唐、范寬、劉松年、馬遠、夏珪，下宗法元代四大家等人的南宗畫風，同時和沈周、文徵明等人的畫也有交融之處，他的畫以幅度廣大爲明代畫壇上的一大特色。唐伯虎所畫的「仿唐人人物圖」，就是融合南北兩派畫風的作品，因此他不僅是院派畫家中的一枝獨秀，而且被列爲明代四大家之一。

其次再說到仇英，字實父，號「十洲」，是活躍於正德、嘉靖年間的仕女畫名家，以筆法細緻描寫入神而馳名，因此當時人有所謂「寸人豆馬」之說。董其昌曾讚揚仇英是「趙伯駒之後身」。就其品位高超的仕女畫來說，就知道董其昌這句讚語確實非常恰當。例如仇英那種洗練的色彩美，以及他那種剛勁、明朗、嚴整的筆法，絕非一個泛泛的畫家所敢望其項背。仇英的作品流傳到日本的非常多，計有「桃李園」「金谷園」以及「賺蘭亭圖」等，都是其中的代表作；金谷園是長安的名園，仇英這幅畫最能代表

〇〇　明・仇英　修竹仕女圖　軸

201 明·唐寅 後谿圖 扇面

院畫的優雅風格。另外仇英所畫的「人物圖」，其對人物的描寫與情緒的控制，在意境上都有超絕古人的神筆，而創造出他獨特的藝術境界，同時他的畫以艷麗爲其特色。

院派的畫家爲數極多，但是却以前面所說的周臣、唐寅、仇英爲代表，此外周延祚、石銳、陳裸、陳言、沈昭、張澳，沈碩等人，也都是院派畫家中的一時之秀；還有繼承唐伯虎畫風的蕭琛、朱倫、錢貢等人，也可以算是院派的畫家，

❹浙派 浙派是以戴進爲開山祖，戴進字文進，號靜菴，別號「玉泉山人」，因爲他的出身地是浙江錢塘，而且追隨他學畫的畫家也多半是浙江人，因此世人就稱他們爲「浙派」。戴進是在宣德年間（西元一四二六年～一四三五年）被召入畫院，由於他爲人機巧圓滑，而深得朝中人士的好感，爲此竟遭受謝環等人的嫉妒，並且在皇帝面前大進讒言，因而乃被趕出朝廷困死窮鄉；據說他被朝廷放逐的原因，是由於他的「秋江獨釣圖」所惹的禍，因爲這幅圖裡的人物是穿朱衣，於是就被謝環等人告發，指稱他是漁獵朝服圖謀不軌。戴進的畫確實有他崇高的地位，絕非一般畫家所敢比擬，因此整個浙派就是由他一手締造，所以當他受讒言之害而離院以後，仍然在院內殘存下穩固的業績。就畫風來說，戴進是從南宋院體水墨畫出發，然後又能使這種水墨畫變爲筆法雄偉壯拔的藝術，他的影響力遍及在野畫家與院派畫家。戴進所畫的「多景山水圖」，是他的一幅代表作。戴進的畫往往有粗放的筆觸，院畫之中所以會出現浙派色彩，就是從戴進的時代開始。戴進的畫，同時也加入了逸格水墨畫的情調，這也是使他能獨立成爲一個畫派的重大理由。浙派有很多在野畫家，其中最有名的是張路、蔣嵩、鍾禮、鄭文林、張復、謝時臣等人。

202　明・唐寅　秋野訪友　扇面（局部）

　　總括浙派的畫風，是上承由馬遠、夏珪所代表的南宋院體山水畫風，再加進五代以後
那種意境雄渾的水墨畫風，同時也混入浙派的逸格水墨畫，於是乃成了納百川爲一流的
新畫派。基於此，浙派的筆法要比南宋院體畫粗放，尤其運墨顯得特別强勁有力，因此
浙派的繪畫乃形成一大特點，就心理上說，作者的感情並沒有潛藏在畫內，僅僅在表
面上求其誇張而已。　總之，浙派把職業畫家的技術予以表面化，從他們那種風騷的運
筆形態觀之，就可以知道他們是以表現豪快的風格爲重點。確實不錯，如果用浙派和
其他畫家羣，以及一些文人畫家相比，在技巧上便顯得具有優越的一面。可是浙派在意
境與形式上也有荒耽之嫌，表現上有非常惡劣的油膩氣息，這當然有損於繪畫的本質。
　　還有浙派之所以停止發展而趨於固化，缺乏自由性的表現也是主要原因之一，現在便
就這一點來詳加敍述。那就是由於表現形式的遭受壓抑，不允許畫家有任何自由的發揮
，因而畫家們的表現也就無法在個性方面有所伸張，這就是浙派繪畫藝術的一大危機。
事實也確是如此，當時的文人對浙派畫家感到極度討厭，而浙派畫家於文人所强調的繪
畫自由，也完全站在相反立場上，因爲浙派認爲院派的畫家們，只是爲了滿足專制君主
的好尚而作畫，結果乃使整個繪畫都變成了無性格的照樣描摹。
　　不久明代的畫壇就開始對浙派進行嚴厲的批判，例如指稱他們的藝術是「躁硬」和「
狂態邪學」等等。雖然如此，浙派風靡畫院的盛期，還是在成化（西元一四六五年～一
四八七年）以後的事，而吳偉就是完成這種形式的畫家。吸收這個流派風格的，描筆的

203　明・姚綬　松蔭醉臥圖　扇面

疎放出乎常識之外，而直接表現了他們的狂態，同時由於在技術上呈露一面倒的結果，因而筆數繁多，墨色的强烈與筆力，都可以在畫面上顯示出來，這可能就是遭受南宗畫人與文人批評家忌避的理由。確實不錯，就畫院化一點與筆法的優越來說，其描寫力的巧妙，絕非其他畫家所能追及；浙派雖然遭受以上的酷評，可是却感化了畫院與院派的畫家，例如充滿了這兩派風格與氣息的，就都是以浙派影響力的强大爲表裡。弘治年間，呂紀的花鳥畫與山水畫，在重要地方也都有浙派的影響存乎其間；另外林良雖然被稱爲寫意派的始祖，可是在岩石與土坡的描寫方面，仍不難看出混有浙派的流風。朱端的畫也具有這種强烈的傾向，他所畫的「雪中山水圖」，其所具有的這種格調歷然在目。

　前面已經說過，在野的畫家也繼承了浙派的藝術，例如張路就曾師事吳偉，而且很能吸取浙派畫風的特色。就是蔣嵩那種奇拔的構圖與筆力，也是付出畢生精力而代表浙派的畫家。還有鄭文林的畫風，有人認爲和張路、朱端等人的趣味極相似，因此也就被視爲屬於浙派的畫家之一。至於鍾禮，據傳是在弘治年間應孝宗之召，進入仁智殿爲宮廷畫家的，孝宗對他的「天下老神仙」非常賞識，但是他也畫了很多古典式樣的山水畫，我們由他從事繪畫製作的年代，以及少數作品的風格上觀之，仍然可以看出他是具有濃厚浙派特色的畫家。

　浙派畫家的確不失爲職業畫家的本色，因爲他們的作品裡沒有業餘畫家那種明顯的幼稚氣息，處處都表現了他們所用的描寫方法具有不能模仿的卓越性，就是在畫一塊岩石，其運墨的效果，和一氣呵成所畫出之皴的尖銳性，以及在畫面構成上佔重要地位的樹木表現，也都能完全看出除非是這些有高度技藝訓練的職業畫家，一般業餘畫家是絕對無法表現出來的畫技。然而浙派的這種畫風，後來就逐漸技巧化了，他們這種沉溺於技巧的繪畫傾向，和爲討好鑑賞者趣味所呈露的畫家態度，如果跟中國山水畫以前所具有的某種理想主義性格一比較，就知道浙派畫風有些過分仰仗技術以驚世人的弊病，這些可能就是浙派所以會招致畫壇極大不滿的原因。就因爲浙派缺乏中國山水畫那種理想主義的性格，所以浙派畫法才會被一般畫家指斥爲「狂態邪學」。

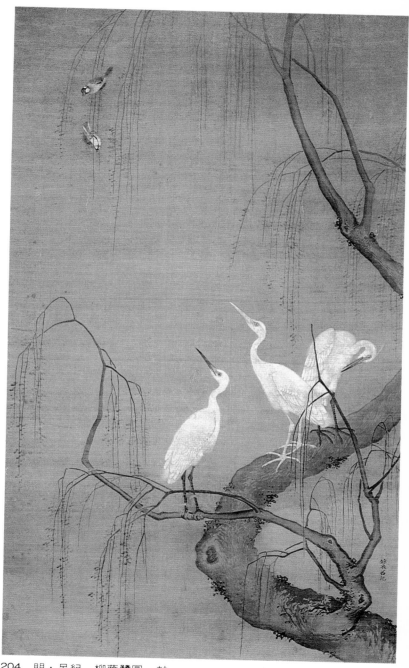

204 明・呂紀 柳蔭鷺圖 軸

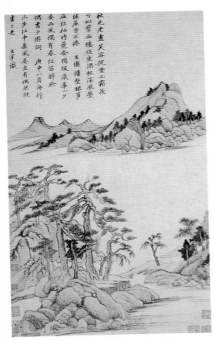

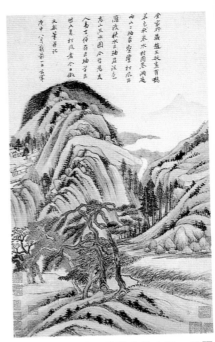

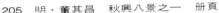

205 明‧董其昌　秋興八景之一　册頁　　　206 明‧董其昌　秋興八景之三　册頁

　　在這種交相指責聲中，繼承浙派畫風的就是謝時臣。其實謝時臣並非浙派畫家，只因為他那充滿了霸氣的强勁筆力，以及經常製作氣派宏偉的大畫面，人們就認為他跟浙派畫風很接近，所以就把他看做是浙派畫家。此外藍瑛也應該算是浙派中的一人，而且有浙派殿將之稱，其實他並非一個眞正屬於浙派的畫家。上面所介紹的兩個人，就某種角度是被列為浙派畫家，而且對當時方興未艾以沈周為中心的南宗畫有强大影響，他們那種柔和濕潤的描寫法，與不帶風騷的筆調，便隱藏了正在演變中的明代畫壇實相。這些實際上已經不是純粹浙派的畫家，竟然也遭受文人畫家的惡評，眞是令人想不到的無妄之災。

　　這些不論在技術上，或在作畫上都極優越的畫家，竟然無辜的被捲入攻擊浙派的漩渦中，是非常值得同情的；其實憑心而論，關於浙派在中國畫壇的功過，不論就那一方面說，還是功勞居多。這是什麼原因呢？因為在屬於當時南宗派的畫家之中，很多都是具有强烈的浙派畫風特色。說到這些畫家的技術問題，由明代中期所培養出的繪畫業績，已經難以動搖，但是做為一個職業畫家，如果在風格上故意過分突出，當然就會遭受毀謗。然而南宋畫院為了技術的向上，而就特別强調寫意與細密寫生的畫法，在規格上與筆墨技術上，都跟被放置在徹底度上相同。總之，南宋畫院的畫法，其重點只是放在傳統手法上，不僅表現方法有所不同，而且想到明的時代思潮是南宋的復活，就該知道浙派畫家的動向與作風並非錯誤。

　　明末董其昌、莫是龍所提出的「尙南貶北論」，和與浙派互不相容的吳派畫家，對浙

224

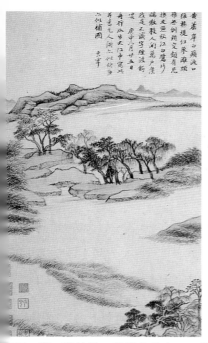

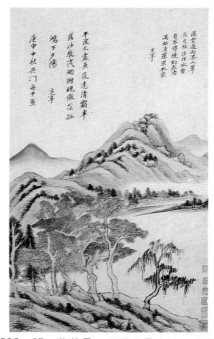

207　明・董其昌　秋興八景之三　册頁　　　　208　明・董其昌　秋興八景之四　册頁

派的攻擊有如火一般的猛烈，結果使浙派被攻擊得體無完膚。確實，筆法的粗放和外表
筆力的誇張，以及技術一面倒的畫風，雖然難辭其咎，但是浙派却成為明代中期畫壇的
中心，對於塑造明代畫壇基礎畫法居功很大。浙派在畫壇上所遭受的嚴厲誹謗，使浙派
的先驅和浙派同流的畫家極表同情；不過由於其形式的表面化與固定化而停止前進，當
它在內容上喪失氣力時，也就只好忍受這些誹謗。雖說從張路時代就看出了其動向，然
而卽使有那種傾向，假如是一個主義主張不同的新型畫派，就可以抓準他派攻擊的端
緒，而理所當然的倡導反對論；再積極一點說，如果從職業畫家對業餘畫家的立場來研
討，那麼所謂業餘畫家，就是非常有教養而又通曉畫理的論客，當然和只精於技術的職
業畫家有極大的差別。特別是在明代初期和中期，以全力來迎合宮廷趣味和古典復興的
職業與文人畫家，雖然同樣是追求古典繪畫的描寫法，可是在個性上表露獨立自由奔放
的文人畫家，如果和那些職業畫家一比較，就知道在這種主義主張的表現上還有一道鴻
溝，因此這兩派畫家的所以會互相攻擊，在理論上並沒有什麼值得奇怪的。

　　前面所敍述的文人畫──南宗畫的畫家，他們對於院派畫家，是懷有相當好意的，這
可從文人畫家對浙派的挑戰態度上窺知。這種狀態，雖然是由於浙派自身的衰落，可是
文人畫家人數的激增，也是造成他們向浙派挑戰的重大理由之一。另外明朝社會的混亂
，以及思想界的複雜變化，也都直接間接地影響到明代的畫壇。

　　明朝中葉叛亂頻仍，其中有的是為擁立元朝而興兵作戰，並且侵入了北方；同時又有
韃靼造反，使明朝不得不拿出很大力量來平定，此外北部和南部沿海地帶倭寇的為害也

225

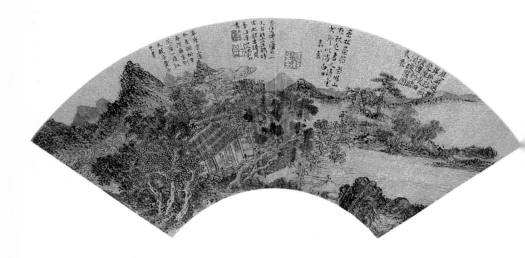

209　明・周臣　密樹茅堂　扇面

　　很大。由此可見明朝的政治有很多裂痕,這在歷史上也都有明文記載;其中所謂倭寇,
並非指日本九洲地方的豪族和元朝遺臣的活動,而是專指在中國沿海一帶搶刧的海盜而
言,因為這些海盜多半是來自日本方面,因此中國人便把他們叫做倭寇。據文獻記載,
從成化到嘉靖年間,是倭寇鬧得最兇的一個時期,來自日本的倭寇竊據了中國沿海一帶
島嶼,並且煽動明朝的一些無業遊民與叛徒,在各地不斷地造反;明朝政府為了平定這
些亂事,派出大批的征討軍到各地去鎮壓,因而乃使明朝的軍事政治社會,陷於一片緊
張紊亂中。

　　這種由內亂外患所加給明朝政府的衝擊,不僅使明朝的社會與民生受到極大的騷擾,
同時也使宮廷內的繪畫鑑賞趨於低下,對於整個畫壇的影響很大;因為社會不安定,畫
家就無法從事創作,欣賞者也無餘錢來購買,不僅宮廷畫家失去了創作的勇氣,就連在
野的畫家也只有墨守傳統的畫法,於是由宮廷所庇護的畫家乃逐漸衰退。如此僅憑技術
的浙派畫法,便不得不令人感到驚嘆,這並非是繪畫的發展,而是在踏腳狀態上所不得
不做的一種空有其名的轉變,因而可以看出浙派一步一步走向衰落的情形。正因為浙派
的沒落非常兇頑,到了明代中期就再也看不到他們偉大勢力的踪影了,可見明朝政治社
會的趨於衰敗,給浙派繪畫的影響非常深刻。

　　❻南宗畫與北宗畫的差別　　中國山水畫從唐以來就分為南北兩派:南派是以王
維的水墨山水畫為主,所以叫做「南宗」或「南畫」;北派是以李思訓父子的彩色山水
畫為主,所以叫做「北宗」或「北畫」。南宗計有王維、董源、巨然、米芾、米友仁、
倪瓚、黃公望、王蒙、董其昌等巨匠;北宗則有李思訓、李昭道、郭遠、馬遠、夏珪、
劉松年、趙伯駒、李唐、戴進、周臣等名家。在敍述明代這兩大宗派之前,必須先介紹
一下元末四大家所帶給明初的畫風,例如黃公望、王蒙、倪瓚、吳鎮等人的南宗畫風,

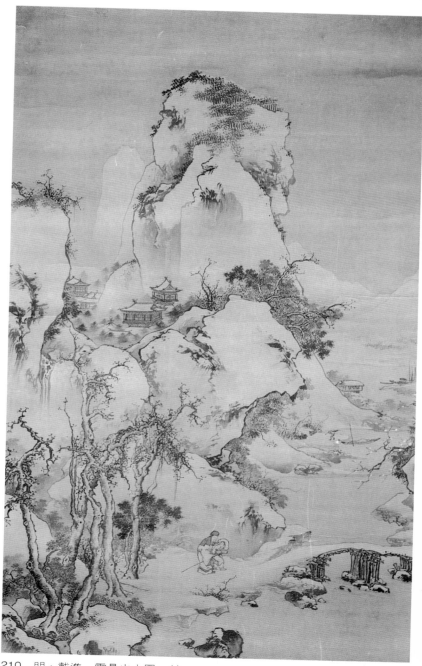

210 明・戴進 雪景山水圖 軸

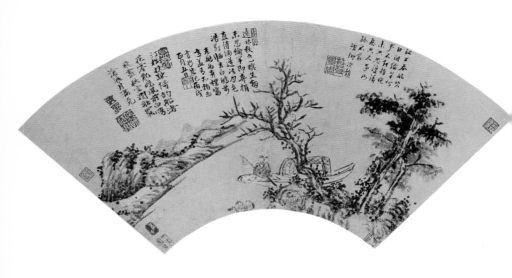

211　明・謝縉　汀樹釣船　扇面

就都成為後來產生清新藝術作品的溫床。其中王蒙和倪瓚有交往，假如陳汝言、馬婉、徐賁等人是受了他們的影響，那麼當然就會繼承這種傾向；他們也確實有上溯宋代四大名家董源、巨然、米芾等人畫風的傾向，可見他們是避開元代而追求中國固有繪畫，以提高文藝復興的氣運，這種具有文人性格的繪畫藝術，更被視為明代繪畫的起飛。也就是說，在前面所介紹的畫院、院派、浙派等北宗畫以外，又出現了另一個藝術流派文人畫家的南宗畫；在這個時代，人們對於「北宗畫」與「南宗畫」的觀念還很模糊，因此在這裡要多費些筆墨來加以詳細區分敘述。

原來所謂「北宗畫」與「南宗畫」，並不是因地域的差異，而是專指這兩派的特有畫風；顧名思義，所謂南宗畫當然是針對北宗畫而言，南北兩宗雖然早從唐代起就開始分化，不過「南宗」「北宗」這兩個畫派名稱，卻是由明末文人畫家與畫論家第一次叫出。雖說從北宗當時的作例言之，是指馬遠、夏珪風格的院體畫派，以及由浙派所畫的技巧畫風，可是相反的南宗畫卻標榜出素樸樣式的畫風。不過明代的文人畫，大體說來都是柔和的樣式，所以在很多地方，南宗畫與文人畫被視為一體，有人乾脆就把南宗畫看做是文人畫；然而文人畫卻是專門畫家的畫，和那些業餘文人的畫並不相同。除此之外，在形式上文人畫與南宗畫是一樣的，這是因為南宗畫與文人畫本來是出自不同的概念。常常聽到有所謂南宗畫的花鳥畫，以及南宗風格的墨竹等畫別，這種不同風格的南宗畫，毋寧說是只限於山水畫或樹石，這種解釋可能很正確；明朝末年的畫論家們，在南宗畫系譜上所列舉的文人畫家，都是一些有正當畫風的專門山水畫家，從這個事實看來，當然也包括特殊畫材。

南北宗畫在構圖法方面，也可以從這些山水畫上找到顯著的特徵；兩者之間最大的不同點：北宗畫是採南宋末年所盛行的構圖法，這種構圖法就是只掌握一角的所謂「邊角

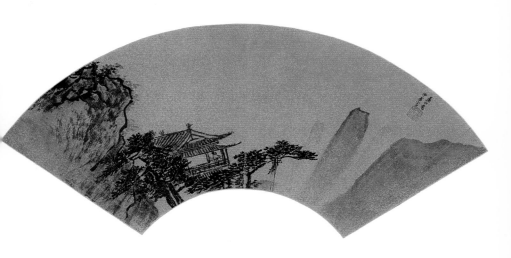

212　明·王孟仁　高閣遠眺　扇面

」構圖法；反之南宗畫則採北宋那種風格的大規模構圖法。因此北宗畫家對於形勢化的
詩情繪畫表現感到不滿，而以詩人自誇的南宗畫家，就向中國傳統的北宋初期山水畫尋
求畫法。

　　在用墨和筆法方面，南北宗畫也有不同之處，不僅在表現堅硬和柔軟方面各不相同，
就是在山的皺和岩石的凹凸表現上，也都各異其趣。北宗畫是用強勁的筆勢與濃墨來表
現輪廓，同時使用水墨的濃淡來佈置畫面；反之南宗畫根本不用水墨來潤飾畫面，只的
畫出很多重疊的柔和線條，因此惹人注目的線條就是南宗的顯著特色。這種線描本位是
傳統，無異是使中國的古法復活，所以就維護藝術傳統一點來說，士大夫是既求合理又
求合法，這對明朝恢復漢民族意識有極大的貢獻。

　　在這種喚醒民族意識的藝術運動中不，久就出現了山水畫家王紱。王紱字孟端，號九龍
山人，明初昆陵人；他所畫的「竹石圖」，其意境妙絕天下，充分流露出文人的性格。
王紱尤其擅長倪雲林派的平遠山水圖，能使寂寞的空氣像詩一般的漂浮在畫面上，其筆
法之高超絕妙，眞是不可多得；他也能畫米法山水的離合山水圖，從這幅畫的贊助者杜
其道（岳山）的年代上推論，可以知道是元末明初的作品，雖說是一幅完整的獨立畫，可
是和其他畫連接起來，就能很巧妙地構成離合形勢。像這種連續的大幅山水畫，不論在
表現上與構圖上，其水墨技法都極精巧，如果把這種畫看做是南宗畫，爲時還嫌太早；
然而像這種畫壇上的動態能夠顯現在明初，就不能不說是在過渡時期的作例上，具有重
要意義。至於米市派水墨畫的被列爲南宗畫，還是文徵明以後的事，所以王紱的畫就被
認爲先驅者的作品。

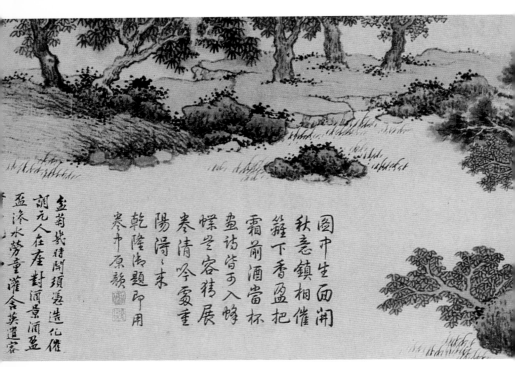

金菊數持開須為送化催
韶元人在座對酒聽酒盃
盃漆水勞童灌含英遺窓

圖中生面開
秋意鎮相催
籬下香盈把
霜前酒當杯
蝶堂容稍展
寒清吟夏重
陽潯々末
乾隆御題即用
奉卉原韻

213　明・沈周　催菊圖　卷（局部）

❻沈周與文徵明　　洪武（西元一三六八年～一三九八年）年間，雖然出現了南宗畫人，可是由於遭受畫院與浙派的無情壓制，大約有半個世紀之久是南宗畫的空白期，一直到成化（西元一四六五年～一四八七年）沈周的出現，才算恢復了南宗畫的勢力；沈氏是明代有名的仕宦之家，他們父子孫三代都是高級官吏，而且代代都是名畫家。沈周字啟南，號石田，明長洲（今江蘇吳縣）人，上承元代四大家的遺風，極精於山水、人物、花卉、禽獸各種畫法，有明代畫壇第一人之稱，而成爲吳派的領導者；他所畫的「海棠圖」，不僅表現了圓熟的筆法，而且把海棠花畫得極爲活潑可愛。沈周一面臨摹元代四大家的畫風，一面鑽研宋代名畫，因此他的手法與見識兼而有之，奠定了南宗畫復興的基礎。

　　沈周的畫不論筆法與意境都極雄健，因此在畫面上充滿了霸氣姿態，所以畫評家一致批評他說：『姑蘇之沈周，其畫出入宋元，而成爲畫壇一新機軸，惜天下和者甚寡。』沈周努力於古典文化的研究，他也和馬遠以高貴的家世而自負一樣，以父子孫三代都是名士大夫兼名畫家而顧盼自雄。其實所以使沈周成爲名畫家的原因有三：第一是由於南宗畫復活的先驅者們之功，第二是變更明代繪畫趨勢之吳派所開南宗畫隆盛端緒之功，第三是由於門下出了一位後起之秀文徵明之功。

　　文徵明名壁，字徵仲，號衡山，明長洲人，與沈周並稱爲南宗文人畫的始祖。文徵明的畫所以能夠形成「文派」，是因爲吸收了很多種的藝術精華，並且決定了吳派山水

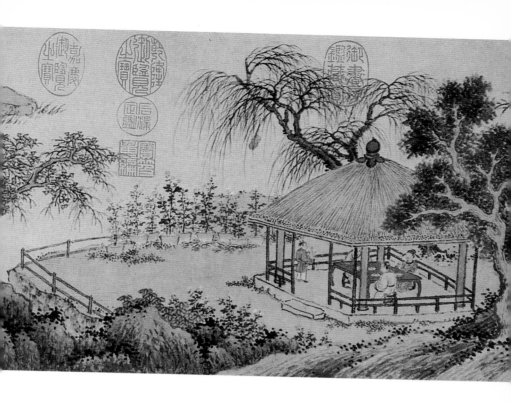

畫的樣式，繼續遵守溫雅的畫風。文徵明爲了當官，曾經在二十八年間一連參加好幾次的科試，最後終於在正德末年授爲翰林院待詔，所以世稱「文待詔」，嘉靖三十八年（西元一五四九年）以九十高齡逝世。文徵明的先祖就是南宋末年的忠臣文天祥，因此他常以這種光輝的門楣誇耀士林，這種漢民族持有的門第觀念，就恢復漢人的民族意識來說，自然有其重要的歷史意義。文徵明的畫風非常嚴整，南宗畫的所以能夠隆盛，就是由於他進入隱居吳郡的同鄉沈周門下之功。文徵明也和沈周一樣，喜歡臨摹古人的筆法，當時的畫評家會批評他說：『文徵明臨摹古人之法，所作概爲尺許小景，逾四十歲後始作大幅。』文徵明最能得沈周的真傳，可見他們師生間是如何互相倚重了。據「明畫錄」記載，文徵明曾學趙子昂、王蒙、倪瓚、黃公望，同時也似乎兼有董北苑的筆意，可見他的畫路極廣，而且技巧也非常的高超不凡；當時的文人畫家大都承襲二、三種古人畫法，只有文徵明在畫幅上能有所不同。文徵明最能顯示出矜持性，所以凡是說他的文人畫畫法流於放縱，以及說他是一個沒有實際繪畫修養的外行畫家等等，這種說法都可不攻自破，因爲他是一個深研物象而又能傳其精神的畫家，所以他作畫時不肯輕易落筆。

　　文徵明的詩文書畫都極精絕，所以被任命爲翰林院待詔，並且參預「武宗實錄」的編纂工作，由此更可證明他確實是一位多才多藝的學人。

214　明・文嘉　江月笛韻　扇面

　　文徵明和唐伯虎與仇英都是好友，因此在他成為宮廷畫家以後，和唐、仇兩人的畫風關係就更為密切，例如以他為中心而形成的嘉靖年間南宗畫，就多半是擷取仇英的畫風；這不僅證明了文派畫風具有廣闊的範圍，而且對於了解吳派南宗畫的發展也極有助力。

　　在這裡我們稍做回顧就可發現兩個問題，那就是沈文兩家是否沒有表現造型精神？以及是否曾專心發揚古人畫風？其實他們兩個人都有偉大的成就，以達到詩書畫三絕的境地，而獲得整個畫壇的一致景仰與好評，原因是在明代所提倡的重建漢民族固有藝術方面，沈文兩人完成了消化與領導的艱巨任務。

　　在這方面表現最好的要算是沈氏一族，而文氏一族畫人的功績也很大。文徵明有三個兒子：長子文彭，字壽承，號三橋；次子文嘉，字休承，號文水；三子文台，字允承，號祝峯。三兄弟都是畫壇名家，詩書畫都極精湛，而且各有各的獨特風格。例如文彭工於墨蘭畫，而文嘉的山水畫也名重一時，最能代表其父文徵明的藝術境界。如例文嘉所畫的「琵琶行圖」，是隆慶三年（西元一五六九年）所作，這幅畫的畫題，就是把唐朝大詩人白居易的「琵琶行」一首詩加以圖形化，是「畫中有詩，詩中有畫」的一個典例。最能代表文派特異的簡捷描寫法，其所用的淡薄色彩，洋溢著一股寧靜的氣氛；據「吳越所見書畫錄」批評文嘉說：『文嘉之畫，疏放秀麗，極類雲林高士。』不僅文嘉把唐詩予以圖形化，就是沈石田、吳仲圭、倪瓚、王叔明、楊補之等畫家，也都曾經用李白、杜甫的詩為畫題而作畫，使這兩個時代的詩畫名家能在心靈上獲得溝通。

　　文徵明的侄子文伯仁，字德承，號五峯葆生，淡泊於仕途，而悠遊於山水江湖之間，可惜他為人雖清高超俗有餘，卻不甚明瞭長幼尊卑之序，竟為了和叔父文徵明爭訟而下

215 明・文徵明 滄浪濯足 扇面

獄。他在獄中曾患重病，據說一夜做了一個奇夢，說他就是明初山水人物畫家兼墨蘭名手蔣子成的弟子轉生，只要齋戒沐浴畫一幅觀世音像就可以痊癒；第二天他一切照辦之後，果然大病霍然痊癒，這雖然是無稽之談，然而從這個傳說中也可以看出一般文人的幻想。文伯仁的畫風是私淑王蒙，晚年也兼取董北苑、倪雲林、趙文敏、釋巨然等人的筆法，因此畫評家就說：『其筆力清勁，善傳家法，時發巧思。而其橫披大幅，巖巒鬱茂，並不屈居衡山（文徵明）之下。』確實不錯，如果用文伯仁的畫和文徵明相比，就知道前者的筆法柔軟纖細而又優雅，原因是文伯仁經常悠遊於山野之間，終年與各種優美的大自然風光接觸，因而他才能習得描寫自然風景的奧妙，並且打破文徵明的形式風格，而熱衷於對物象的明朗把握，於是乃創造出他在畫壇上的獨特藝術境界。文伯仁的畫具有實在感，他的山水圖能夠看到山裡面的風光，這是其他文人畫家所不敢比擬的，具有凌駕文徵明畫意的氣魄與氣品。在文伯仁所作的「四萬山水圖」裡，最能表現出這種實在感的特色。這幅傑作有董其昌的題贊，因為最合乎「尚南貶北論」的意旨，所以董氏最推崇這幅畫。

還有從血族系統上，其系譜可以追溯到清朝，因此要舉沈文派以後的主要畫家，有師徒關係而又工於花鳥畫的計有：陳淳，字道復，號白陽山人；錢穀，字淑寶，號馨室；周天球，字公瑕，號幻海；陸師道，字子傳；朱朗，字子朗；陸士仁，字文近。此外活躍於同期的還有：王問，字子裕；徐渭，字文長，號青藤；莫是龍，字雲鄉；項元汴，字子京，號墨林；朱之蕃，字元介；謝時臣，字樗仙；李日華，字君實，號九疑；董其昌，字玄宰，號思白；米萬鍾，字仲昭，號友右；王思任，字季重，號遂東；鄒迪光，字彥吉，號愚谷；張瑞圖，字長公，號二水；卞文瑜，字潤甫，號浮白；李流芳，字長

216 明・董其昌 湖山秋色圖 卷

衡，號檀園；黃道周，字幼元，號石齋；追左，字文度；楊文聰，字龍友，號息烽；陳繼儒，字仲醇，號麋公，別號眉公；顧正誼，字仲方，號亭林；宋旭，字初暘，號石精；宋懋晉，字明之，號松江；沈士允，字子居；蕭雲從，字尺木，號無悶道人；邵彌，字瓜疇；倪元璐，字汝玉，號鴻寶；盛茂燁，字研庵，號念庵；丁雲鵬，字南羽，號聖華居士；陳洪綬，字章候，號老蓮；祁豸佳，字止祥；王鐸，字覺斯，號嵩樵，別號雪山道人；葛徵奇，字無奇，號介龕。

其中邵彌所畫的「山水圖卷」，乃是太昌元年（西元一六二○年）所作；他是長洲出身，為人個性孤僻，在他的畫面也有這種個性流露，不過他的畫境頗有清高脫俗之感。

再說楊文聰所畫的「山水圖」，最能代表明末吳派典型主義的畫風，董其昌認為他的畫很有文人畫家的風貌；他作畫時的運筆與潤墨都很粗放，但是却極能得山水畫的妙境。

至於項元汴所畫的「山水圖」，也很能代表典型南宗文人畫的風格；他曾修習各派畫風，同時也以收藏各派名畫而聞名，他的畫蒼勁而又深得古法之奧韻。

還有蕭雲從的「秋山行旅圖卷」，是順治十四年（西元一六五七年）所作；他是一位民族主義畫家，滿清入主中國後隱居不仕，寄情詩文書畫與音樂，最能代表文人憂國憂時的性格，他的畫具有倪雲林和黃大痴的筆法。

❼董其昌 然而在這裡還有一個最惹人注意的人物，那就是繼沈文兩人之後而活躍於南宗畫天下的董其昌。被稱為南宗畫一代宗師的董其昌，曾提出有名的「尙南貶北

論」，特別強調南宗畫的正統性，因此就親自執筆畫了很多 極富典型的南宗畫，目的是給一般畫家做個楷範。如此正統的南宗畫家，在明末眞是濟濟多士，而所謂吳派此時也就開始分化，計有董其昌的松江派、趙左的蘇松派、顧正誼的華亭派、沈士充和吳鎭的雲間派、蕭雲從的姑蘇派，此外還有清初弘仁的新安派、羅牧的江西派等等。就是在明亡滿清入主中國以後，文人畫家的活動也不曾減色，使南宗文人畫走向了黃金時代。

董其昌，明華亭（今江蘇松江縣）人，字玄宰，號香光，又號恩伯，諡文敏。他不僅是文人，而且是一位德高望衆的名士大夫，官拜南京禮部尚書，聲望之高冠絕天下，因而被尊爲「藝林百世之師」。繼承董其昌「尙南貶北論」的，就是莫是龍，他把浙派所倡導的北宗畫攻擊得體無完膚，幾乎有把明代的南宗畫另塗一色之勢。董其昌和莫是龍兩人的作畫態度，雖然是先按照臨摹古畫，再建立個人技法的順序，可是也選以前吳派所採行嘉靖年間南宗畫人的畫風，在技巧方面雖然多有傑出之處，不過在發揮個性美上却缺乏强韌筆力，結果都變成溫和而沒有氣魄的表現藝術；但是對於南宗畫正統性的完成，其功勞之大實不可沒。其實董其昌在作畫方面，有所謂皴法、樹法、石法等等，而把典型的作例予以理論化了。

董其昌的畫法推崇元代黃公望，而奠定了清代正統派的基石，他所畫的「山水圖」，就最能代表他的山水畫畫風。

然而董其昌的正統南宗畫，由於被形式主義的壁壘包圍，所以使南宗畫的缺點立刻暴

217　明末・八大山人　枯槎魚鳥圖　軸(局部)

露無遺，結果做爲南宗畫理想的自由製作意欲，例如充滿煙雲氣的畫面，和像潮湧一般的熱情格調，以及富有詩歌情調的意境等特色，都逐漸趨於淡薄，只是反覆使用樹法、石法，以及山水的描法，繪製出一些應時的圖景而已。就因爲如此，做爲繪畫生命的意境，以及具有創造性的造型感，幾乎都無法流露在表面上，而變成了一具沒有藝術靈魂與精神的形骸了。完成南宗畫最後功業的，就是使南宗畫正統化的董其昌，可是由於後繼無人，從此也就沒有出現才能之士來推展南宗畫，結果乃使這一個畫派的命運不得不逐漸走向了枯萎。

尤其是到了明朝末年，又出現了一派畫評家，對南宗畫運動進行批判。例如在文人畫家之中，就有徐渭、陳洪綬等人，都是屬於非南宗派的代表人物。其中徐渭專畫花卉石竹，他把南宗畫以前的水墨畫傳統予以復活。而陳洪綬更能使用中國最古老繪畫式樣的線描畫，畫出古重的人物與美人圖。總之，徐陳兩人，都能以自己的感興爲主體，不論在形勢上或題材上都採取非南宗格調，循著既復古而又創新的方向往前發展。徐陳二人雖然可以被視爲非南宗派新型文人畫家的先驅，可是由於受董其昌所倡導的山水畫全盛風潮的壓制，而沒有得到合乎理想的發展。然而徐陳兩人這種復古而又創新的畫風，對下一代文人花卉畫與肖像畫的影響却不容忽視。

❽明朝遺民金陵八家

徐渭那種打破形式的構圖法以及嚴肅的筆調，不僅是逆襲明代南宗畫的一種試探行爲，同時也是一項大膽的反抗運動。他開闢了自由獨創的精神，把一腔熱忱寄託在水墨之上。如果把這種反抗運動，解釋成是連接下一個世代清朝

218　明末・八大山人　安晚册之一

遺老畫家的鎖鍊，也是不無道理的。

　滿清政府的入主中原奪取中國政權，就漢民族的明朝皇室來說真是痛恨萬分。他們在異民族滿洲人的柔躪下，其悲憤與憂鬱真是無法形容，因而不時對故國的一切發出慨嘆之聲。

　於是他們就把他們那些强烈的悲愴隱藏在內心，然而恰如杜甫所說「國破山河在」，因而他又把這一切悲憤都發洩到大自然的天地裡，向遠離俗塵的山水求解脫，這就是明代遺老畫家的憂國之情。

　換句話說，明代遺民畫家對清朝所懷的滿腔憤怒，就是經由筆墨而表現在他們的繪畫藝術作品上。因此這些遺民畫家的繪畫，否定了一切沉溺於形式主義和典型主義的吳派與南宗派的畫風，努力追求文人畫本來所具有的胸中逸氣之表露，在各方面都以實際行動爲表現主體。因此明代遺民畫家的畫風，在各方面都無法收統一之效，大家都七零八落各處一方。然而各畫家却具有一種共同感情，這就是他們把强烈的反抗精神都表現在畫面上，使自已的胸懷與憤慨縱橫無阻盡情發洩。在這種形式之下，明朝遺民畫家中就產生所謂「金陵八怪」，因爲這一個畫家羣旣不屬於明朝，當然也絕對不屬於淸朝，是一種別具風格的新派畫家。

澄堤高柳
綠陰輕
黯畔人家
放棹り
流々過橋
後巡去
去松倒
影左阿
情
　清湘晴賞者
沒段扵去游
苦十

219　明末・石濤　柳溪放棹圖　軸

238

220　明末・石濤　柳溪放棹圖　軸（局部）

　　金陵八怪也叫做「金陵八家」，多半都是出身明朝皇室，他們不甘心接受異民族的統治，於是就採取避世態度，遁入深山密林的廟宇之中，潛心從事繪畫藝術的創作。其實明朝遺民畫家何止金陵八怪，光是藝壇稱家的就有十多名，他們個個都懷有思念故國的情懷，是漢民族中具有强烈民族精神的代表人物。明朝遺民畫家——包括金陵八怪在內的大名是：八大山人、石濤、石谿、梅清、龔賢、查士標、弘仁、傅山、萬壽棋、程邃、陳洪綬、樊圻、高岑、祁豸佳、蕭雲從、弘智、程正揆等人。通常所說的金陵八家是：

　　㈠八大山人：本名朱耷，或名朱由綏，字雪個，號人屋，又號個山，再號個山驢，別號「八大山人」。他是明皇室石城府的王孫，崇禎十七年（西元一六四四）甲申之變後就退隱奉新山落髮爲僧，在山中苦修二十年，出山後在南昌的大街上癲步而行，狂歌亂舞，邊哭邊笑，在狂態中隱藏著憂國憤世之情。後來他就裝聾作啞，閉口不言世事，因此人們都把他看做狂人。八大山人人生觀所以會有如此劇烈轉變，就是由於受國破家亡的强烈刺激，從此一直到他的死都未曾離開南昌。

　　八大山人詩文書畫都極雋永，就是篆刻也極精絶，他的畫特別工於山水花鳥竹石，運筆自由奔放不拘常格，因此他的畫被世人視爲至寶。他的畫究竟是師法何人，在文獻上並沒有明確記載，不過從他獨成一家的書法觀之，他的畫應該是在奉新山費二十年苦工所練成。八大山人的畫意境超凡絶俗，就是把他的自然觀與胸中逸氣，都通過他自己的雙眼表現在畫面上。現在世間所流傳的八大山人作品，多半都是他六七～七七歲（康熙

221　明末・石谿　山水圖　軸（局部）

三〇～四〇年）期間所畫。他最初的作品以花鳥居多，後來才陸續畫出更爲傑出的山水
畫。他的畫沒有承襲任何畫家的風格，完全是憑他自己獨出心裁的意匠。假如一定要說
八大山人的畫有所師承，那他的山水畫可能是脫胎於黃大痴，然而他們之間的描寫方法
却完全不同。因爲八大山人作畫不拘常格，其筆勢之大膽奔放有近代畫風的感覺。他僅
僅憑藉著筆的輕重和墨的濃淡，然後再用一種不沾墨的筆鋒掃出畫面的立體感與重量感，
這是當時任何畫家所做不到的超凡境界。還有八大山人的花鳥畫固然可以看做是和徐青
藤、陳淳等人的筆法相同，可是他那種獨特的水墨法却不是任何其他畫家可敢比擬。最
近幾年世間又出現了一些八大山人的花鳥畫作品，就最能代表八大山人飄逸的筆法與超
凡的人格。

　　確實，八大山人由於他的亡國之痛，而爲他自己塑造出第二天性，使他變成一個充滿
孤高悲憤氣質的藝術家，後來他就把這些氣質都直接表露在畫面上，在線條之間含蓄著
過去與未來的一切憂國情感。總而言之，他所有自己胸中的感慨，都用主觀的態度注入
到山水畫中。例如珍藏於相國寺的「山水圖」，這是一幅很長的大條幅畫，他是用廢棄
所有雜物的筆法一氣呵成，充分顯示了他那種不同凡響的氣魄與超邁世俗的逸格畫風。
八大山人的山水，雖說也被指爲帶有幾分失意情調，可是如果和當時流行的文人畫家作
品一比較，就知道他的畫仍然有某種一設畫家望塵莫及的高貴格調。畫論家對八大山人
畫都有坦直的批判，認爲他的山水畫遠不如他的花鳥畫。其實他的山水畫比花鳥畫更爲
優越，例如從他所畫的一幅「魚圖」，就可看出他那種飄逸的畫風。因爲像這種留有廣

240

222　明末·石谿　山水圖　軸

大的空白，完全用墨的濃淡來尋找色彩的效果，在有明一代的畫家中還不可多得。他的畫從來不拘任何常法，完全憑自己獨特的心象而揮成。

　　㈡石濤：本名朱若極，也是明朝皇室出身，明亡以後就寄情書畫，並列籍禪宗爲僧，法號叫道濟，別號大滌子，又號淸湘老人，或稱瞎尊者，晚號「苦瓜和尙」。石濤也跟八大山人一樣，是把一腔民族熱情都寄託在書畫上。但是石濤和八大山人的避世南昌一地不同，他曾遍遊天下名山大川，並且和很多文人都結成文字之交，當他漫遊揚州地方期間，還結識了文學家孔尙任和畫家龔賢、査士標，因此他雖然是孤臣秉孤忠，但是並非孤人處孤境。同時他也不像八大山人那樣，在態度上儘量忌避淸朝的統治，他是把隱藏在內心的悲憤與反抗情緒，用一種很適當的嚴肅態度發洩出來。因此石濤的作品都流露著一種冷靜感，絕對沒八大山人那種遠離塵世的奇拔作風，看起來也不會使人有一種霸氣之勢，因爲他是精研南宗畫體之後再獨創自己的畫風。就因爲石濤曾經遍遊天下名勝古蹟，跟各地方的名山大川等自然風物都有接觸，所以他的畫題與意境都極富變化，把他用冷靜態度所洞察出的自然景象，都用他充滿了神韻的筆調一一表現在畫面上。石濤特別擅長山水畫，例如「廬山觀瀑圖」和「黃山圖卷」就都是他的代表傑作。其中「廬山觀瀑圖」，是石濤所有畫中氣宇最壯闊的一幅，憑他的神來之筆描出了廬山的眞面目。同時這幅畫也有極優越的色彩感，一如在贊詞裡所說，即使是承襲郭熙之法，不過也洋溢著他自己獨創的新畫風。在這些山水圖裡最能表現石濤的山水觀，因爲石濤畫畫不論畫面大小，都能暢所欲如地表現在筆觸上。在那裡存在有兩種力量，一種是在畫面

上所能看到的筆力，一種是不知來自何方的神力，絕非一般世間山水畫可敢相提並論。石濤的畫有不可思議的神韻，就是在他的畫中好像有一種東西縈徊其間，這可能就是深藏在石濤內心而不敢表露於外的遺民悲憤意識，換句話說也就是想要表現而又無法表現的一種民族情感。就因為如此，石濤與八大山人的藝術是從完全不同的感覺出發，而且兩者的表現方法也都有很大差異，也就是兩者恰成一表一裡的態勢，例如他們的山水觀並不屬於同一路線，可是却能從各別的立場向同一個目標邁進。固然也有一些畫論家批評說，石濤的山水畫是遵循古法，把古法消化之後才形成自己的畫風，而且在格調上不會邁出古法一步。其實這種批評並不恰當，因為石濤固然對古法有強勁的消化力，可是他對於古法却密藏而不敢顯露，完全是憑他苦心所修得的畫技，才能創出嶄新的畫風而向前自由發展。

　　㈢石谿：湖南武陵人，本名石髡殘，字白禿，號「石道人」，別號「殘道人」。石谿跟石濤不同，並非明朝宗室，他從小落髮為僧，從此他就遍遊天下名山，最後才來到金陵，承襲「浪杖人」的衣鉢，而當了牛首寺的方丈。石谿也具有強烈的民族情操，所以他在牛首寺方丈任內，所結交的人物都是明朝遺老。石谿的身體雖然非常衰弱，但是他却能畫出極具深奧感的山水畫，他的筆法蒼古淳雅而富情趣，不過比之八大山人和石濤還有一段距離。他所畫的「觀瀑圖」，就顯示了他那特異的畫風。

　　㈣梅清：安徽宣城人，梅家是當地望族，他字淵公，號「瞿山」，兄弟都以畫聞名，他弟弟梅庚最為出色。梅清在明朝滅亡後一度隱居，可是順治十一年（西元一六五七）應

243

224　明末・龔賢　奇峯開葉圖　軸(局部)

鄉試落第後，從此他就斷念仕途而寄情詩畫。王士禎曾批評梅清的畫，說他的山水畫是妙品，而他的松竹畫則爲神品。梅清曾旅遊黃山，深得山中煙雲變化之妙，後來他都把這些自然景象心領神會，而注入到他那些被稱爲妙品、神品的繪畫中。他所畫的「黃山練丹台圖」，就是憑他的感興所完成的一幅神品。

　㈤龔賢：金陵八家之一，江蘇崑山人，流寓金陵，字半千，別號「半畝」，又號「柴丈」。他爲人落落寡合，晚年在清涼山下結廬隱居，在彈丸的小庭內種植了很多奇花異木，平日除了以讀書消遣之外，就寄情詩畫以自娛，過著悠哉遊哉的出塵生活。他從來不進入城市鬧區，只是跟一些明朝遺老保持來往，談書論畫各遣胸懷激憤。據龔賢自己所寫的「畫訣」一書說，他常把石塊上部畫白，下部畫黑，白的代表陽，黑的代表陰。這時西洋畫法已由利瑪竇傳來中國，因此龔賢也吸取了西洋畫的明暗法。在龔賢的作品中所以不畫沿溪小徑，固然是跟其他文人畫大異其趣的地方，不過這應該算是從老莊思想所推演出來的超越藝術表現，同時也得承認他的作品中加進了濃厚的西洋畫風韻。

　㈥查士標：安徽海陽人，流寓浙江江都，字二瞻，號梅壑。明亡滿清入主中國後，他就棄舉子之業斷念仕途，投身書畫以寄亡國之情。他的畫並無師承，一切都求之於大自然的幽深景象中，不過筆調之間却流露著倪瓚那種荒寒氣韻，然而仍不失爲自已獨特的高雅畫風。

225　明末·弘仁　山水圖　軸(局部)

　㈦弘仁：本名江韜，字漸江，號「梅花古衲」，他最初本是明末的諸生，明亡後就進山當和尚，取法號叫「弘仁」。他的畫宗法倪雲林，而且倪畫畫風所以能流行清初，就完全是憑他的倡導之功。因此當時人們有所謂「前有雲林，後有漸江」之稱，由此可見弘仁畫的境界是如何高邁不凡了。

　㈧傅山：字青竹青主，號「嗇廬」，又號「朱衣道人」。傅山的民族思想非常濃厚，而且事母最孝，當明末天下大亂之時，他就隱居土穴奉養老母。清人入主中國以後他仍不肯出山，一直到康熙年間社會都平穩了，他才以祖傳秘方的醫術來謀生。清朝政府聞其賢，就在康熙十七年(西元一六七九)下詔招聘，然而他仍舊以明朝遺老自居，不肯領食異族的俸祿，因此他就稱病不朝，可見他的民族意識是如何強烈了。傅山的畫多半都是墨竹山水，筆調極富隱士氣韻與民族情操。

　總括金陵八家的畫風，就是一方面從事舒展遺民意識的繪畫創作，一方面以避世的態度對滿清統治者進行消極抵抗。因此金陵八怪的作品，大部分都有獨特的個性，也就是每個人都保持有自己的畫風。但是他們之間却有一大共同之點，就是都以不迎合異族趣味，而以固守獨特畫風來自豪。他們能够具有這種信念與節操，都必須具備堅強的意志才能做到。同時又由於他們始終無法消除政治上的迫害感，因此不論就主義思想，他們都無法跟滿清妥協，到了最後這些明朝遺老終於演成悲劇，就是有很多人都遭受清廷的殺戮。然而在他們所殘留下的高格調繪畫中，仍舊可以看出抵抗滿清的一貫民族精神，這是在欣賞金陵八家繪畫時必須注意的一點。

第十三章　清代的繪畫

226　清・吳歷　壽許青嶼山水圖　軸

④明末清初的文人畫 從明末到清初的幾十年間，整個中國陷於一片兵荒馬亂之中，一方面是漢民族統治力量的解體，一方面是滿洲民族新政權的成立，眞是中國史上少有的重大變局。藝術與政治的演變息息相關，因此這種朝代的興亡也給中國繪畫帶來了深刻影響，特別是給文人畫世界的影響更大。因爲文人畫家都是知識分子，他們具有高深的教養，懂得什麼叫做民族情操與民族大義，因此朝代的興亡不但影響了他們的仕宦觀念，同時也左右了他們在繪畫創作上的境界。

這些具有高深教養的文人畫家，都具有崇高社會地位和雄厚的經濟力量，因此他們每個人都不是靠畫畫爲生的職業畫家，所以不論社會如何變動，都不致於直接影響他們的畫業。然而到了國家政局發生重大變化，他們的生活基礎乃徹底崩潰，以致使他們無法再繼續作畫，到這時當然就影響了他們的畫業。

例如一方面有八大山人和石濤等金陵八家，他們都在明朝滅亡以後避世深山古刹；同時也有像倪元璐（字汝玉，號鴻寶）那樣的愛國志士畫家，在明朝滅亡的當時就以身殉國；此外更有像黃道周（字幼元，號石齋）那樣的民族英雄畫家，爲了抵抗滿清王朝而被殺。由此可見，同樣是文人畫家，明末清初的就和其他時代大不相同，因爲這個時代的畫家是生活在一種很堅苦的情勢中。所以他們雖然都是屬於吳派的南宗畫家，可是却都丕變風格另創藝術境界，就都是由這種藝術背景所促成的。

明末清初的文人畫家，最得意的畫就是山水圖。他們每個人的畫都具有强烈的個性，而且更可以看出都是以八大山人爲典型，因爲他們也都是隨心所欲地把自己的感情注入到畫面上。而且在他們的畫裡面都隱藏有强烈的孤獨感，畫面上的每一條線和每一個墨點，都分別代表了這些文人畫家的內在性格。就因爲如此，他們並沒有作成流派，不過他們也不能說沒有師承，他們的老師就是宋元名家沈周和文徵明。此外不論在畫法上，或藝術的社會性上以及在理論上，很多都是宗法明末大文人畫家董其昌，在程度上雖然有共通性，可是並沒有另外形成流派的必然性。普通說來計有董其昌、陳繼儒的「松江派」，趙左的「蘇松派」，顧正誼的「華亭派」，沈士充的「雲間派」，蕭從的「姑熟派」，弘仁的「新安派」，羅牧的「江西派」。然而與其把這些文人這樣分類，倒不如像吳偉業那樣分成畫中九友、金陵八家、海陽四大家、玉山高隱十三家來得更爲恰當，因爲這完全是從各畫家的友誼關係所分類的。其中「畫中九友」是：董其昌、王時敏、王鑑、李流芳、楊文聰、程嘉燧、張學會、卞文瑜、邵彌等，「金陵八家」是：龔賢、樊圻、高岑、鄒喆、吳宏、葉欣、胡慥、謝蓀等，「海陽四大家」是：查士標、孫逸、汪之瑞、弘仁等。

除此之外還有很多文人畫家，他們也都能各自自由發揮自己的個性，而成爲當時很受人重視的文人畫家。不過從社會情勢上一研究，就知道他們之間有很多矛盾，就畫業不同而裡面具有高深教養與精神性的文人畫來說，由於受揚子江流域所積蓄的實力和社會

227　清・王翬　谿山霽雪圖　卷

變動的刺激，反倒給他們的畫業以很大的助力。這在藝菀方面出現了極爲壯觀的場面，可以說最能代表明末文人畫壇的景象。

　　還有吳偉業、笪重光、王鐸、沈宗敬等人，當然也都是屬於文人畫壇的畫家。其中王鐸所畫的「蘭石圖卷」，是順治八年（西元一六五一）的作品，最能代表王鐸畫的特色，畫論家批評這幅作品是「灑然有象外之氣」。王鐸尤其工於渴筆的蘭花、濃墨的松竹、淡墨的岩石，最能得水墨畫法之妙，可視爲他的心畫。然而他們每個人都是屈節事清的文人，張瑞圖認爲這些人在人格上都有虧損，所以並沒像前面所列舉的那些「畫中九友」和「金陵八家」等受到人們的尊敬。不過他們的畫也相當夠水準，是當時文人畫壇的一大點綴。

　　❷清代繪畫的性格　　　滅明而成爲中國統治者的滿清王朝，是一個崛起於塞外荒塞之地的異民族政權。因此滿清政府一方面以高壓政策統制漢民族，一方面又在積極努力進行與中國文化的同化運動。滿清要想統治中國必須藉重漢民族的力量，因此滿清王朝的一切典章制度都一仍明朝之舊。然而清朝却沒有像明朝那樣設立畫院，這固然是意味著清代繪畫已經取消了畫院主義，不過在宮廷裡仍然設有「供奉」和「祗候」等官職，所以也自有一種獨特風格的繪畫流行。再加上滿清剛進入中國的頭幾個皇帝，都是極端傾慕中國文化的人，所以就更助長了繪畫的發展。例如在明代極爲興盛的南宗畫，以及畫院制度下所產生的院畫畫法，在清初眞是靡然風行一時，如果就整個中國繪畫演變史來說，這個時代應該是中國繪畫一個很大的轉變時期。

　　這些繪畫在形式上固然可以分類成幾種，不過不論那一種大體說來都是繼承前代的風格而成立的。當然，雖說是繼承了前代的樣式，但是這並不意味着模仿前代的樣式而使其復活，乃是指在那個時代所產生的具有新意識的繪畫，不過他們的作風就畫院式的繪畫言之，跟其他畫風一比就顯得和前代的關係更爲密切。例如在雍正帝時代，以身爲「祗候」的袁江（字文濤）爲首，再加上袁耀、袁雪、袁瑛等人，就構成了所謂「袁派」的一羣畫家。這一派畫家把他們高瞻遠矚的希望，用嚴格細膩的筆調，作成非常謹愼的畫面，如此就無異繼承了中國院畫的傳統，而產生了所謂偉大風格的山水圖。

　　袁江的這種作畫態度以及方法，可以說是清初的一個代表人物。同時顧大申（字震

雉，號見山）和王無恭等人也是如此，他們都繼承了傳統的中國畫風。不過這種維護傳統畫風的畫家，到後來就逐漸減少，終至於一蹶不振。

代表這種傳統畫風的還有一個實例，這就是由藍瑛一族所形成的一羣畫家。藍瑛（字田叔，號蝶叟，西元一五八五年～六六年），是藍氏一族畫家的中心人物，其他還有藍孟、藍深、藍濤、藍洄等人。藍氏一族是宗法唐、宋、元各名家，其中特別推崇黃公望的畫，他們一族在畫壇上的實力，在那個時代可以說沒人敢和他們相比。不過他們都是屬於浙派，因而有所謂「浙派殿軍」之稱。其實有很多畫家都討厭他們，因此對於他們的畫評價也就極低。可是以我們今日眼光觀之，毋寧說他們的畫很有士氣，而且有很多地方還超出浙派，他們那種由近景而中景而遠景的構圖法，就嚴密的筆致與色彩來說，幾乎都看不到浙派的風貌，仍然跟袁江等人的袁派相同，還算是這個時代畫壇上的一個特徵。

基於此種種事實，與其說藍瑛是浙派的畫家，到不如說他也跟袁江、顧大申一樣，是這個時代「偉大樣式」的繼承者。還有除了藍瑛自己和他的一族之外，就沒有其他畫家來繼承他們這一派的畫風，所以不久他們的畫派就由枯萎而滅亡，這種歷史演變跟前面袁江的情形極為類似。這樣一來，如果從中國畫的正統繼承者立場言之，袁江和藍瑛的後果都非常孤立，這在中國繪畫史的演變上是一種很有趣的事。說實在的，在其他很多畫院畫家中，也都有相同的情形發生，並不限於袁江和藍瑛兩派。

為什麼才會演變到這種程度呢？這是中國繪畫史上的一個嚴重問題，現在我們雖然還不能研究出一個結論，不過已經知道其中一項極重要的原因，那就是跟盛行於整個清代的南宗畫派有關。

❸四王與吳惲 所謂「四王」就是指王時敏、王鑑、王翬、王原祁，所謂「吳」就是指吳歷，而「惲」就是指惲格。在明末文人畫家之中，這六個人的作品都不足觀。再難聽一點說，他們六個人都是職業畫家，因此他們的構圖與筆致等很多地方，都跟袁江和藍瑛的畫有相同之處，可見他們已經形成了新的南宗畫。

四王等六人的畫風，是把中國繪畫的院畫傳統固定在南宗畫的畫家，文人畫家們都想要各自吐露自己的胸懷，因此不論從那一方面來說都和恣意的作風不同。總之，完成繪

249

228　清・王翬　江山縱覽圖　卷（局部）

畫必須求之於畫面，可見他們的繪畫應該稱之爲清代畫壇的主流。當然元代的四大家，明代的沈文和董其昌，也都不能說沒有那種成分存在。由此觀之，明末的文人畫家，在繪畫上是完成了他們的使命。可是這種情形和成爲畫壇主流的情形都是另外一種問題，這裡可以看出改變面目後的南宗畫在繪畫史上的重大意義。

王時敏：字遜之，號「煙客」，（西元一五九二～六八〇），是江蘇太倉望族之子，幼年時代就對詩文書畫具有興趣，因而深受董其昌、陳繼儒等名家的激賞。他雖然一度走入仕途，可是不久他就辭官囘鄉，專門從事詩文書畫的藝術創作。據說他的畫是摹仿黃子久的筆法，而且後來就把這種畫法做爲自己的軌範。王時敏的畫風屬於細膩派，對於畫面上的每一部分都謹愼處理，所以他的運筆非常柔軟，畫面看起來極爲秀潤。王時敏的這種畫風，雖然表現了他是站在明末文人畫派的立場，可是他仍舊帶有與藍瑛和惲江等人相同的構圖法，由此可見他是一個新時代的開拓者，而成爲清代南宗畫的鼻祖。跟王時敏可以相提並論，而對清代南宗畫派的成立也有極大貢獻的，就是四王中第二人的王鑑。

王鑑：字圓照，號「湘碧」（西元一五九八六七七），著有「書畫苑」一部名作，是明末詞宗王世貞的孫子。王鑑曾當過廉州太守，明朝滅亡以後悲痛萬分，因此他就寄情書畫，在筆墨之間消磨歲月。王鑑跟王時敏都是一個地方人，而且他們之間交往也很深，可是王鑑並沒受到王時敏畫風的太大影響，因爲王鑑是學習董其昌、互然、吳鎭、沈周等人的畫，然後再以此爲主體慢慢確立了自己的畫格。王鑑對於培育後輩畫家非常

壬子長夏倣黃子久
浮嵐暖翠閒筆畫卷
景未王時敏省年
八十有一

229 清·王時敏 仿黃公望浮嵐暖翠圖 軸

230 清・王時敏　回谿曲徑　扇面

熱心，例如當他發現王翬是一個天才畫家之後，就從各方面來培育王翬使他成爲畫家，可見他在清初畫壇也留下了很大業績。

王翬：字石谷，號「耕煙散人」（西元一六三二～七一七），出身農家，二十歲時被王鑑發現了他的繪畫天才，從此就師事王時敏和王鑑學畫。就因爲王翬是出身農家，所以在教養上缺乏文人的氣質，然而他的畫却證明了他是一位超羣出衆的畫家。據說王翬的好友惲格在看到王翬優美的山水圖以後，從此就不敢再畫山水畫，改而專畫花鳥。他那種適切細膩的描寫法，以及充分吸收古人畫風的樸雅格調，都是在當時畫壇上不可多得的畫風，因而康熙帝特別頒賜他「山水清暉」四字匾額，他的能以虞山派始祖而君臨畫壇乃當然之事。王翬所畫的「江村平遠圖」，是康熙五十一年（西元一七一二）的作品。畫題是模仿北宋趙令穰的「江村平遠圖」，可是王翬憑藉他的實力，却把這幅畫完全變成了自己的東西，所以在這裡所展開的世界應該是王翬的世界。比王翬稍晚而出現的，就是四王中最後一人的王原祁。

王原祁：字茂京，號「麓台」（西元一六七二～七一五）。王原祁是王時敏的孫子，他出生在太倉，歷任侍講、侍讀學士，並且負責鑑賞宮廷內的書畫，同時又擔任「佩文齋書畫譜」的總纂，這部畫譜全部一百卷，所引用的書多達一八四四種，眞是一部規模宏富的巨著，是研究明以前書畫的重要資料。王原祁一方面擔任官職，一方面勤於作畫，而成爲「婁東派」的始祖。論他的畫格在四王與吳惲六人中，他固然不能算是很傑出，因爲他的作品多屬形式上的畫，然而在清初畫壇也算一大勢力，例如他的「仿元四

231　清・王時敏　仿黃公望山水圖　軸(局部)

232　清・王原祁　仿趙子昂山水圖

大家山水圖」。明末清初南宗畫家所最推崇的，就是黃公望、吳鎮、倪瓚、王蒙等元
代四大家，這幅畫就是王原祁模仿元代四大家的筆法畫成。

　　吳歷：字漁山，號「墨景」（西元一六三二～七一八），曾學於王時敏，後來信奉了
基督教，他的畫風跟清初其他畫家有所不同，因爲他的作品都是很有個性的。就因爲如
此，他的畫在清初畫壇呈孤立狀態，對於後世的影響自然也就不大，然而他那種富於壓
迫感的意境特別值得注意。吳歷所畫的「山水圖」，就最能代表他的畫風。他雖然是南
宗畫派的大家之一，可是却多少帶些異端的成分。他另外一幅「岑蔚居圖」的色彩也是
如此，而且前景松的濃密度更是如此。這雖然未必說是他的成功之處，可是也意味着他
是在試探着畫西洋畫。

　　惲格：字壽平，號「南田」（西元一六三二～六九七），是當時極爲傑出極具才幹的
有名畫家，他特別長於沒骨描法的花鳥畫，而且對後世畫家的影響也很大。同時惲格也
是一個傑出的山水畫家，他那種用柔和輕妙筆調所畫出的風景，具有一種獨特神韻的氣
氛。例如他所畫的「山水圖卷」，就顯得有些過分纖細，比他所畫的花鳥畫在魄力方面
要遜色很多。所以惲格雖然是清初的人，但是他對後來的整個清代畫家都有極大的影響
力。

　　❹正統派南宗畫的周圍人物　　四王吳惲等六人都是極具才能的畫家，因此他
們對於清初畫壇的影響力也非常大，而且帶有濃厚的畫院氣氛。可惜在繼承這六人畫風
的畫家中，却再也沒有產生傑出的人物，眞是所謂一代不如一代。還有他們的畫風一直

33　清・王原祁　閑圃書屋圖　軸

今丁卯暮春於歷之海道
十額造花遊歷王戌冬作詩五

樹百筆至高為素闌余清墨鳴
余寫其章至春於為天下錦觀至
嘉鈍之章秔秕蒼寫萬一圖海
不己她名其諸注宗北苑四歲鬩
択濫地名有淡雲石嶂在何二

當
康敬乙亥清和唯日麓辰邗誠

234　清・王原祁　山水圖　軸

256

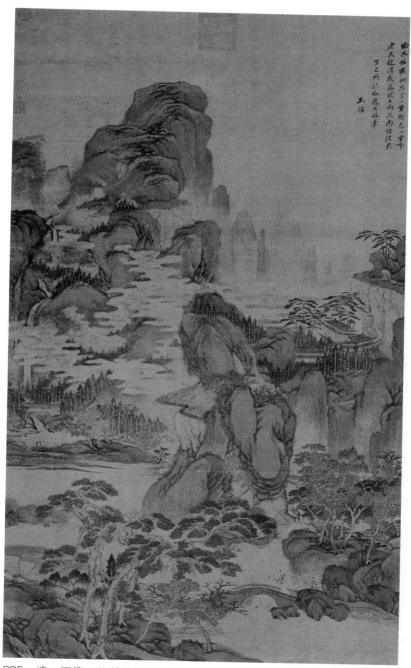

由水�由水位黄间向为多一重收已一重辛
老夫独得偶及藏提工向溪南话法思
万己杨秋秋皱趁又敬辛
　　王鑑

235　清・王鑑　仿趙孟頫山水圖　軸

236　清・吳歷　春雁江南　扇面

延續了很久，把清代的南宗畫予以形式化和定型化，使中國傳統的山水畫變成沒有氣味
的藝術。

　　屬於婁東派的畫家，在畫院有唐岱（字毓東，號靜巖）和黃鼎（字尊古，號胘亭）；
屬於虞山派的畫家，有楊晉（字子鶴，號西亭，西元一六四四～七二七）和李世倬（字
漢章，號穀齋）：他們每個人都有極為獨特技巧的畫風。

　　此外當然也還有很多畫家，在清初正統派南宗畫壇上一顯身手，不過他們大多數都是
學習宋元畫家的畫風和四王的技法，其結果乃給畫壇造成一種極大的沈滯氣，而沒有出
現一個能被稱為大畫家的人物。然而其中也有頗具才能的，他們發揮自己的自由風格，
完成了很多獨特作品。

　　在正統派南宗畫的四周人物中，以方士庶（字循遠，號環山，西元一六九二～一七五
一）為首的張鵬翀、錢維城、方薰、黃易、黃均、錢杜、董邦達、程嘉燧等人也都很有
名，他們雖然都以樹立獨特的畫風為標榜，可是他們的畫境却始終沒有超過他們的祖師
之上。不過易貽汾（字若儀，號雨生，西元一七八八～八五三）的淡雅，以及戴熙（字
醇士，號倫奄，西元一八〇一～六〇）的厚重，却是這一派畫家末流的砥柱。可是到了
清代末年，傑出的畫家越來越少，只有胡遠（字公壽，號瘦鶴，西元一八二三～八六）
和陸恢（字連夫，西元一八五一～九二〇）等人而已。胡遠所畫的「洞天一品圖」，就
是以受文人普遍愛好的太湖石為題材，這幅畫是光緒四年（西元一八七八）所作，最能
反映時代思潮，畫面結構極為美妙，不過看起來很缺乏神秘感。至於陸恢所畫的「山水

237 清・惲壽平 花卉册之一 册頁 　　238 清・惲壽平 花卉册之二 册頁

圖」，是少數維護南宋畫派山水圖的作品之一。因爲清初正統派南宗畫之山水畫的傳統畫風，已經被清末揚州八怪風格的花鳥畫壓倒，幾乎再也看不出正統南宗畫派的風格，可是只有陸恢還能維護這一派奄奄一息的命脈。方薰是石門人，字蘭士，號蘭坻，又號蘭如，長於山水花卉，並著有「山靜居論畫」。方薰的畫娟潔白淡，尤其他的花卉圖評價更高，這幅「新篁菊石圖」，就是他的代表作之一。最後再說到董邦達所畫「山水圖」，就某種意義來說也算是清朝中期山水畫的代表作。董邦達字孚存，號東山，雍正時進士，官拜禮部尚書，曾參預「石渠寶笈」和「秘殿珠林」等編纂工作。他的畫取法元人，很多地方都帶有畫院之風。

　　以上所介紹的清代畫家，當然都是屬於正統派的畫家，而且都是工於山水畫的畫家，他們沒有一個不是受四王吳惲的影響，由此可見清代正統派南宗畫的勢力之大了。而且他們之中的大多數，都是由於處身這種勢力之中才保住地位，然而歷史的演變却不容許他們那樣停滯。因此在清初完成了重大使命的正統南宗畫，後來就跟不上時代的演進，只像一具殘骸留在那裡。

　　現在又有一派畫家，他們跟正統南宗畫派雖然有一段距離，不過他們的技法却仍舊是屬於南宗畫，然而他們並非完全靠臨摹，有時也會以寫生實景爲宗旨。他們的人數雖然很少，可是却也不能略而不談，因爲他們在繪畫史上也具有重要性。這些堪稱爲「寫生派」的少數畫家，可能已經受到歐洲畫風某種程度的影響，在這一方面吳歷就是其中的一人。這一個被稱爲寫生派的少數畫家，計有方成享（字吉偶，號邵邨，十七世紀中葉

259

239　清・惲壽平　花卉册之三　册頁

）；法若眞（字漢儒，號黃石，十八世紀前半葉）；黃向堅（字端木，西元一六〇九～
一六七三）；陸㵾（字日爲，號遂山樵，十八世紀前半葉）。其中法若眞所畫的「山水
圖」，就是最長於雲煙變幻的描寫法，這幅畫畫題大概是黃山景色的寫實作品，堪稱爲
淸代寫景畫家的代表人物。

　　❺**花鳥畫的再認識**　　從淸朝初期到淸朝末期，中間出了很多畫家。一見之下就
覺得非常隆盛的山水畫派，在淸朝却由於急速的定型化而開始衰微。以前就連影子都不
曾想像到的那種原因，在後代把初期偉大作家所給的規範，都不加任何改變接受了，這
是最重要的事。然而隨着時代的改變，以及世人內部的心情演化，也不能忘記這是很大
的原因。做爲人間理想具體表現的山水圖，所以能够成爲好像吐露主觀感情的，實際上
是從淸代初期的明朝遺民開始。這樣一來，人間繪畫功能的演化，就把繪畫性格做了決
定性的改變。而這種改變，就將形成中國繪畫史上的「近世」。

　　其中的第一次表現，毫無疑問的就是明朝遺民。而其第二次表現，可以說完全在於花
鳥畫。

　　所謂花鳥畫這種藝術，本身絕對不是一種新誕生的藝術，因爲它也跟山水圖一樣，
是中國繪畫史上的傳統東西。不僅如此，除了其中很少一部分是以士大夫所愛的幾種花
鳥爲對象，大部分都是一些極普通的花鳥畫，所以在繪畫上的地位很低。然而在那種花
鳥畫觀念上的差別感，也和繪畫理念所產生的人間生活有密切關係。還有繪畫在完成主
觀感情表現時，應該有對對象客觀寫生重要性的認識。

　　像這種事情經過幾度重複之後，對於花鳥畫的認識自然有所改觀，並且使其地位有逐
漸增高的趨勢，然而眞正奠定其在繪畫史上決定性地位的還是淸代。

　　這種花鳥畫地位的向上，換句話說就是關於人間理想或理念的表現，發覺到不僅僅是
仰賴山水**畫**，就是花鳥畫也能達成這種藝術任務，由此可見繪畫的世界已經擴大。同時

40 清・惲壽平 花卉册之四 册頁

41 清・惲壽平 花卉册之五 册頁

得意的沒骨法花鳥畫，雖說是從很早以前就相傳下來，然而這種傳統技法恐怕就是由惲格再加以創新，也就是對於寫生的意義加以再認識，而且具有以前無法比擬的重要性。

惲格的花鳥畫富有氣韻，因此他使花鳥畫完全走向了與山水畫同樣的崇高地位。這些追隨惲格花鳥畫傳統的畫家，一般人就稱他們為「常州派」。常州派畫家後來很得勢，例如蔣廷錫（西元一六六九～一七三二，字揚孫，號西谷），就是採用與惲格很類似的暈墨法，因而極受宮廷的重視。此外還有馬元馭（十七世紀後半葉，字扶義，號棲霞），更是親自受教於惲格的常州派繼承人。至於鄒一桂、錢大昕、方董（西元一七三六～一七九九，字蘭士，號蘭抵）、錢杜（西元一七六三～一八四四，字叔美，號松壺）等人，也都是非常接近常州派的畫家。例如錢杜所畫的「虞山草堂步月詩畫圖」，是嘉靖十八年（西元一八一三）所作，就混有其師文徵明和惲格的技法。

常州派在清代繪畫史上的地位，恰好就象山水畫四王吳惲一派畫家。然而四王吳惲派的正統南宗畫派，自從失去定型化活力以後就出現了常州派。因而在清代初期山水與花鳥兩大主流同時趨於衰落之時，在沈滯的中國畫壇上又掀起了新興的藝術運動。

❻揚州八怪的花鳥畫　清朝的乾隆皇帝（在位一七三六～九五），是歷代中國皇帝中很英明的一位，他極醉心中國文化，於是乃創造了清朝史上的一個大時代。清朝乾隆時代的揚州，是江南非常繁榮的大都市。揚州位於楊子江與大運河的會合處，正當南北交通的要衝，是當時中國屈指可數的大商業都市。揚州雖然以前就很繁榮，但是由

242　清・金農　墨梅圖

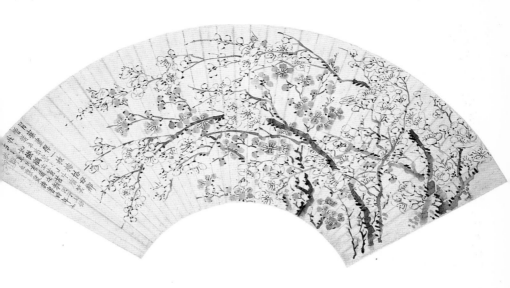

243　清・金農　墨梅圖

於清代商業的發達，因而才給揚州帶來了更大的繁榮。揚州在都市性質的分類上，並不屬於中世的那種封建都市，而是一個近世的商業水陸碼頭。在這個非常活躍而又繁榮的大都市，就產生了一羣非常活躍而又極富天才的大畫家，其中最傑出的八位就被稱爲「揚州八怪」。

揚州八怪主要是畫花鳥畫，至於山水畫的作品非常之少。而且他們的花鳥畫在意境上極爲主觀，可以說是一種特別重視寫意的繪畫。像這種花鳥畫，因爲是創始於明代林良的花鳥畫，所以雖然在文人畫派的徐渭、陳淳的作品裡也可看出，然而揚州八怪却沒有文人畫派那種文學的氣息，同時更沒流露出明朝遺民的感情，可見揚州八怪的畫是一種獨特藝術。總之揚州八怪的畫，是中國繪畫史上前所未有的新藝術，他們傾向於感覺的表現，跟任何其他花鳥畫都不同。

原來所謂花鳥畫這種藝術，如果和山水畫拿來一比較，就知道具有濃厚的現實生活性格，其所以會產生在近世化的繁榮都市揚州，就藝術演進原理來說乃是當然之事。從這一點來推論，更了解揚州這個地方，乃是培育花鳥畫畫家的最適當環境。所以揚州所產生的這種近代花鳥畫，雖然跟其他任何花鳥畫都有所不同，然而仍舊是從中國花鳥畫傳統觀念下滋長出來，這是了解揚州八怪花鳥畫最不能忘記的事。

前面由於惲格等人之努力所開闢的花鳥畫新世界，恰巧就像山水畫由明朝遺民所完成的業績一樣，而花鳥畫也就由揚州八怪向前推進一步獲得了輝煌成果。中國繪畫經由寫

婷婷小草近雕欄燦々如飛
勝羽翰幽卿風生么鳳舞
涼階雨過五雲攢曉蔡綠
醫寶釵暗夾搗紅泥玉指
寒金粉離々都結子秋來
繁艷耐人看

244　清・汪士愼　花卉圖

生而獲得自然的美麗色彩，進而更把這種美麗色彩親手加以重組，於是乃產生了揚州八怪的花鳥畫。

　　揚州八怪畫業所具備的意義也確實在此，他們所完成的那種感覺性的繪畫傳統，一直到現代的中國繪畫爲止，始終保持他們在中國繪畫史上的主流地位。由此可見，揚州八怪的花鳥畫，並非存在於揚州一地，而是存在於中國花鳥畫的正統畫派中。

　　⑦揚州八怪的系譜　　如果就籠統的觀念來說，揚州八怪的「怪」字，並非指怪物的「怪」，而是畫壇中的異端者之意。就當時的實際情形來看，揚州八怪也確實都是異端者。例如八怪之一的李鱓，就是蔣廷錫的門生，他曾經在畫院裡待過，他的畫具有特別新奇的風格，最應該解釋爲典型的異端者。至於揚州八怪究竟是指那八個畫家，論者說法不一，彼此之間出入很大。不但八怪的人選出入很大，其實在人數上也不一定局限於八個人，只是一般人喜歡用「八怪」「八景」這個名詞而已。

　　㈠金農（西元一六八七──一七六四），字壽門，號多心，是揚州八怪裡面的中心人物，他不僅長於鳥花畫，而且工於中國古代書法，能寫一筆非常有個性的字。金農的畫齡很短，因爲他學畫非常晚，大槪在五十歲以後才有作品產生，他除了畫竹、梅、馬之外，也畫佛畫。

　　㈡羅聘（西元一七三三──一七九九），字遯夫，號兩峰，又號「花之寺僧」，揚州人，是金農的高足，他的畫從梅竹開始，畫路非常廣泛，不論什麼東西他都能很巧妙地畫出，尤其最長於鬼神古怪的題材，他曾經利用繪畫來譏諷時政，他也跟金農一樣都

可記 傒青崔深 得此警霜

15　清・黃嵒　幽禽圖

是和尚。他的畫筆致極爲纖細，充滿了近代的格調，一想到八大山人和弘仁也都是僧侶畫家，就知道明朝遺民和揚州八怪之間息息相通了。

　　㈢鄭燮（西元一六九三──一七六五），字克柔，號板橋，是乾隆時代的進士，曾經當過縣長，他是揚州八怪中具有文人氣息的畫家，他的詩詞書法都很好，最長於畫竹。

　　㈣李鱓（十八世紀中葉），字宗揚，號復堂，興化人，康熙五十年的孝廉，他雖然學於蔣廷錫，但是他的花鳥却宗法林良。他的畫最具有揚州八怪的那種奔放性，例如他所畫的「枯木圖」，就能把大自然的情越描寫得非常逼眞，只不過是他的筆法常常露出古怪的痕迹。

　　㈤汪士愼（十八世紀中葉），字近人，號巢林，修寧人，流寓揚州，跟金農很親近，工於詩詞以及八分書，他最喜歡畫水仙和梅花，例如他所畫的「墨梅圖」，就是乾隆六年（西元一七四一）的作品，這幅畫最能代表揚州八怪的畫風，怪固然是很怪，但是從畫面上却一點也看不出討厭的地方。

　　㈥李方膺（西元一六九五──一七五四），字虯仲，號晴江，通州人，最健於松、竹、蘭、菊、梅，他作畫極端漠視常法，具有獨特的筆力與特異的風格，堪稱揚州八怪的怪中之怪。例如他所畫的「松石圖」，是乾隆十一年（西元一七四六）的作品，就最能代表他畫風的眞面目。

　　㈦黃愼（西元一六八七──一七八九），字躬懋，號瘦瓢，福建人，他在揚州八怪中

246　清·黃慎　花鳥草蟲圖

巧於人物仙佛之畫，但是他最健長的還是以倪瓚爲祖師的山水圖。例如他所畫的「楊柳村落圖」，雖然筆致非常草率，但是却能描繪出村落的眞實景象，堪稱爲寫景的上乘之作，也是風景畫中的一大能手。

　　㈥高鳳翰（西元一六八三——一七四三），字西園，號南村。

　　另外還有一個人，雖然普通並沒把他列入揚州八怪之內，但是他的畫風可以說完全跟八怪相同，這個人就是華嵒。華嵒字秋岳，號新羅山人，他不僅工於花鳥畫，就是山水、人物也很健長，而詩詞書法也名重一時。他的畫無時不在模仿古代名家，而且對於畫題對象的觀察極爲精確。他的筆力簡直可以和惲格相比，甚至比惲格還善於描寫大自然，可見他爲花鳥畫別開生面，對於後世的影響很大。例如他所畫的山水圖，是雍正十年（西元一七三二）的作品，就最能顯示他那種具有魄力的逸格山水畫。

　　上面所介紹的揚州八怪，他們所以每個人都能盡情發揮自己的個性，揮舞一支奔放的畫筆從事自由創作，當然很多地方是得自於揚州這個都市的恩惠。另外還有一個人也很活躍，但是他並不屬於揚州系統，不過他却有揚州八怪的風格，這個人就是高其佩。高其佩（西元？～一七三四），字韋之，號且園，滿洲人，他畫畫時不用筆，直接用手指和手掌沾墨畫，這就是當時最有名的「指頭畫」。高其佩的指頭畫，其筆力的雄健，遠超過用毛筆所表現的效果。例如他所畫的「山水圖」，雖然仍舊帶有傳統的表現法，但是却充分顯示出他那種奇矯的畫風。

　　不論怎麼說，揚州八怪這一派畫家，在中國繪畫史上都具有極重要地位。因爲中國繪

247 清・李鱓 梅鶯圖（局部）

畫，從這時起才眞正走向自由奔放的坦途，而且他們的表現也極爲愉快活潑，不僅具有教養的文人喜歡，就是普通人也都極欣賞，這就是揚州八怪的近代性繪畫。

❽花鳥畫的繼承者 由揚州八怪一派畫家所創行的新花鳥畫，由於另一方面山水畫的日趨沒落，因而就陸續出現了很多卓越的後輩。

趙之謙（西元一八二九——八四），字益甫，號悲盦，是揚州八怪花鳥畫的繼承人之一，他也長於書法和篆刻，而且有當時篆刻第一人之稱。他特別尊重古代書法和古代篆刻，是清代一個具有高深敎養的典型畫家。

任頤（西元一八四〇——九六），字伯年，他以長於鈎勒法而聞名，他的人物畫很類似陳洪綬，同時他也畫不加鈎勒的花卉，可是他的畫缺乏文人風韻的技巧。

到了清末又出現吳俊卿（字昌碩，號缶盧，西元一八四四——一九二七），就更加證明這種具有個性的花鳥畫是清代繪畫的一大主流。

❾西洋畫與人物畫 中國繪畫幾乎是以山水畫和花鳥畫爲代表，但是在歷史因素與社會形態極爲複雜的清朝三百年間，在中國美術史上號稱主流的繪畫派別之外，還有很多別具風格的繪畫也絕對不能忘記，其中最重要的就是西洋風格的繪畫。

中國繪畫史上的洋畫，早在明嘉靖年間（西元一五二二～六六），就由西洋傳敎士帶來中國。例如萬曆九年（西元一五八一）利瑪竇的來到中國，很快就使天主敎傳佈各地，從此歐洲文物也逐漸流入，使中國人受到了西方文化的衝擊。不過在藝術上還只限於基督敎繪畫，一般純藝術性的作品並不曾出現。可是到了清朝就不同了，因爲有西

248　清・艾啓蒙　白鷹圖　軸（局部）

　洋畫家任職於畫院，這就是義大利人郎世寧，和奧地利人艾啓蒙。

　　郎世寧等人，首先把西洋畫的細密描寫法、陰影法、遠近法傳授給中國畫家，也就是傳授了中國畫傳統技法上所沒有的技法，同時他們自己也都成爲很受重視的宮廷畫家，親自執筆爲清朝皇帝畫畫。然而郎世寧等人都是傳教士，並非很傑出的西洋畫畫家，再加上他們爲了討好中國皇帝，所畫的畫都是使用中西合璧的折中筆法，因此他們對中國畫的影響並不太大。特別是在文人畫派勢力强大的時代，更加使西洋畫法無法深入中國畫壇，只是在畫院裡有少數幾位畫家受到影響，例如冷枚和唐岱就都是學西洋畫的宮廷畫家，他們也都有作品流傳到現在。

　　當時西洋畫的特質和優點，所以沒立刻和中國畫融合爲一，主要是因爲西洋畫家跟中國畫壇以及文人沒有多大交往，不過一般庶民反而受到了更多的影響。例如蘇州所受的影響就最早最多，在蘇州版畫裡所看到的那種細密描寫和遠近法，當然就都是受西洋油畫和版畫的影響所產生的作品。

249　清‧郎世寧　花蔭雙鶴　軸(局部)

250　清・費丹旭　美人吹笛　軸（局部）

　　再說到清代的人物畫，也是研究清代繪畫史不可忽略的。人物畫在繪畫史上的歷史很古，當然中國繪畫很早也就有了人物畫，其重要性幾乎和山水畫與花鳥畫並稱，因此從事人物畫創作的畫家爲數也不少。清代的人物畫家，多半都是模仿明代的陳洪綬和仇英兩人，因爲這兩個人的人物畫是明代最傑出的大家。此外還有李公麟白描人物畫，也成爲清代人物畫家學習的對象。

　　禹之鼎（西元一六四七〜？），字上吉，號愼齋，江都人，他最先雖然曾學習浙派，可是後來自己卻獨成一家，他的肖像畫被譽爲清代第一人，所以他的人物畫堪稱爲清代初期的代表作，當時很多名人的肖像都出於他的大手筆。例如他所畫的「王原祁像」，就是使用他所最得意的白描畫法畫成的人物像，因此他才被稱爲清代白描人物寫生的第一人。這幅畫的完成年代，是康熙四六年（西元一七〇七）

　　可以和這種傳統人物畫相提並論的，在清代還有一種新興的人物畫，這就是「美人圖」。在中國繪畫史上，以前也有過美人圖的畫法，不過那只能說是風俗畫的一種，因爲還沒有產生美人圖的專門畫家。可是到了清代卻不同了，出現了很多有名的美人圖畫家，例如乾隆時代的余集等人，都可以說是清代美人畫的先驅大師，他們把以前只能被稱爲「仕女」的繪畫，在短時間內就改造成極具藝術價值的美人圖，到這時一般人才承認美人畫是一種高尚藝術品。

　　像這種具有極爲香艷氣氛的美人圖，看來好像從畫面上滲出夢幻般的美感，而那種纖細的筆致更襯托出深窗佳人的婀娜風姿。以這種天仙般嬌艷爲主體的清代美人畫，已經完全不是以前書刊插圖所用的那種風俗畫。也就因爲如此，這種美人畫的歷史壽命反倒非常短促。例如改琦、費丹旭等人，就都是清代美人畫的傑出巨匠。

　　改琦（西元一七八〇〜一八四〇），字伯薀，號香白。

　　費丹旭（西元一八〇二〜一八五〇），字于苕，號曉樓，烏程人，他本來是畫山水花卉以及肖像畫，但是最得意的還是美人圖，與改琦並稱爲清代美人畫兩大巨匠。例如他在道光十七年（西元一八三七）所畫的一幅美人圖，不僅是他個人美人畫的代表作，同時也給整個美人畫開創了新紀元。

251　清・改琦　春　軸

中國美術史
⊙彩色版⊙

譯文：馮作民
主編：何恭上

法律顧問⊙	北辰著作權事務所	
⊙	蕭雄淋律師	

發　行　人⊙	何恭上	
發　行　所⊙	藝術圖書公司	

地　　　址⊙	台北市羅斯福路3段283巷18號	
電　　　話⊙	(02) 2362-0578・(02) 2362-9769	
傳　　　眞⊙	(02) 2362-3594	
郵　　　撥⊙	郵政劃撥 0017620-0 號帳戶	

南部分社⊙	台南市西門路1段223巷10弄26號	
電　　　話⊙	(06) 261-7268	
傳　　　眞⊙	(06) 263-7698	

中部分社⊙	台中縣潭子鄉大豐路3段186巷6弄35號	
電　　　話⊙	(04) 534-0234	
傳　　　眞⊙	(04) 533-1186	

登　記　證⊙	行政院新聞局台業字第 1035 號	

定　　　價⊙	450元	

再　　　版⊙	1998年 7 月30日	

ISBN：957－672－122－9

一美　藝漢妮